视觉文化与批判观念

约翰·伯格艺术批评思想与方法研究

刘世洁 著

中国·武汉

图书在版编目(CIP)数据

视觉文化与批判观念:约翰·伯格艺术批评思想与方法研究/刘世洁著.—武汉:华中科技大学出版社,2024.3
ISBN 978-7-5772-0203-7

Ⅰ.①视… Ⅱ.①刘… Ⅲ.①视觉艺术-艺术评论 Ⅳ.①J06

中国国家版本馆 CIP 数据核字(2024)第 034326 号

视觉文化与批判观念 刘世洁 著
——约翰·伯格艺术批评思想与方法研究
Shijue Wenhua yu Pipan Guannian
——Yuehan·Boge Yishu Piping Sixiang yu Fangfa Yanjiu

策划编辑:	易彩萍
责任编辑:	陈 骏 刘小雨
封面设计:	张 靖
责任校对:	谢 源
责任监印:	朱 玢

出版发行:华中科技大学出版社(中国·武汉) 电话:(027)81321913
　　　　　武汉市东湖新技术开发区华工科技园 邮编:430223

录	排:	华中科技大学惠友文印中心
印	刷:	湖北新华印务有限公司
开	本:	710mm×1000mm　1/16
印	张:	12
字	数:	203 千字
版	次:	2024 年 3 月第 1 版第 1 次印刷
定	价:	68.00 元

本书若有印装质量问题,请向出版社营销中心调换
全国免费服务热线:400-6679-118　竭诚为您服务
版权所有　侵权必究

本书系中央高校基本科研项目"当代艺术语境下的新媒体艺术史论研究"(项目编号:2020kfyXJJS069)研究成果。

前言

约翰·伯格是20世纪最具影响力的艺术批评家之一,他所参与制作的电视纪录片《观看之道》(Ways of Seeing)在英国收获不俗的反响。在片中,约翰·伯格以朴实的姿态、直白的表达,直指艺术观看行为中的诸多问题。伯格鲜明的马克思主义立场、犀利而尖锐的批判,在当时的学界引发热议。这种影响力甚至渗透到艺术类人才培养环节,基于纪录片改编而成的同名书籍——《观看之道》成为大学课堂上辅助教师教学的重要参考书。

对于国内学界而言,约翰·伯格并不是一个陌生的名字。1994年,由商务印书馆出版的"商务新知译丛"中的《视觉艺术鉴赏》便是《观看之道》的最早中文译本。2007年,广西师范大学出版社开始出版"约翰·伯格作品"丛书,批量翻译伯格的著述,约翰·伯格及其观点逐渐为人们所熟知。不过此时,伯格提出的观点的影响力依旧十分有限,这种局限性对于一名艺术批评家的声誉及其观点的学术价值而言,显然是致命的。

为什么会出现这种情况呢?究其原因是因为伯格是一名艺术批评家,更准确地说,他是一名马克思主义艺术批评家。

艺术批评作为"艺术史-艺术理论-艺术批评"三位一体结构中的重要环节,指向了艺术生产与传播路径的出口与反馈。就社会影响力而言,一位优秀的批评家可以深入影响大众的看法;一篇优秀的艺术批评文章,不仅可以重塑观看者的认知,提升审美鉴赏力,还可以引发社会热议,敦促人们对严肃议题进行反思和自省。无论是从学科架构的功能性考虑,还是从社会影响力层面考虑,艺术批评都是如此重要。但从宏观视野来看,发展最为茁壮的是艺术史学科,而艺术批评学科的边界存疑,国内外学科发展均趋于沉寂,这显然不能满足日渐增长的社会需求。针对前述问题,约翰·伯格作为20世纪极具代表性的一位艺术批评家,引介并分析他的观点及著述显然是十分有益的。然而伯格的马克思主义立场,以及他大众而非精英式的追求

与批评话语风格,使得伯格在英国学界被视为学术异端。在这种境况之下,伯格的特点、优势变成了某种原罪,影响了大众对伯格艺术批评价值的客观评判。这个矛盾伴随着国内译介被引入,不仅没有得到解决,而且还干扰了有效信息的传达。因此我们需要对约翰·伯格的艺术批评进行更为客观、全面的审视。

本书以伯格的理论为中心,在结合具体作品的基础上描摹其理念架构的基本轮廓,着重讨论伯格的艺术批评与视觉理念的生发与形成。本书内容主要分为五个部分。

(1)导论。导论以伯格人物小传为引,对伯格的个人生平、代表著述、学术定位等方面进行综合概述,力求全面、完整地还原一个鲜活、生动的马克思主义批评家。

(2)现代艺术批评及其发展。在深入讨论伯格的贡献之前,就艺术批评的学科发展现状及发展过程中产生的问题进行整理和回顾。随着新艺术史的崛起以及学科交叉日趋明确,艺术批评家扮演着更为重要的角色。伯格恰好是活跃于此时期的极具代表性的艺术批评家。因此,第一章聚焦于西方现代艺术批评与艺术史、艺术理论之间的复杂关系展开。

(3)社会语境与资本主义批判。伯格理念生发的社会背景是20世纪中叶由新左派推动的文化大讨论,在这场文化讨论中,马克思主义扮演了十分重要的角色。新左派的崛起一方面出于英国马克思主义者对国内社会情境与讨论氛围的反抗,另一方面则应上溯来自英国浪漫主义文学的异议传统。因此,第二章着力围绕三方面议题展开:20世纪中叶英国左翼知识分子的社会境遇,英国浪漫主义文学异议传统,英国艺术批评写作。通过对上述议题的讨论,试图揭示社会情境、异议传统与艺术写作三个层面的交错影响。

(4)伯格的学术立场与态度。英国的艺术史写作根基与欧洲其他国家相比,稍显薄弱。英国的艺术写作传统,更偏向于鉴赏与批评的综合。在现代艺术批评家、理论家罗杰·弗莱赢得社会声望之后,形式主义理论成为英国艺术写作的重要组成部分。但总体而言,传统的艺术写作主要关注艺术品本身,忽视艺术品的生产环境。正如理论家格里塞尔达·波洛克所言,艺术写作只描述艺术品的美好,而不去解释艺术品是怎样产生的。这种写作方式为艺术蒙上了一层神秘的面纱,其实质是资本主义立场的艺术史写作。坚持马克思主义立场的伯格,从绘画与艺术家两个方向对上述问题进行批判。因此,第三章以伯格的批判立场为出发点,结合具体作品从三个方向展开论述:①伯格对于油画本质的揭示,指明其艺术批评的基本立场;②伯格

对不同阵营的艺术家(如毕加索、波洛克、涅伊兹维斯特内等)的看法,展现其艺术批评的辩证精神;③伯格在《观看之道》中对女性主义艺术研究的贡献以及局限性。

(5)影像与视觉文化批判。伯格在《观看之道》中突出体现的观看理念,亦在其摄影理论中得到了集中运用。第四章分两个层面讨论伯格对于摄影的看法,其一是本雅明、罗兰·巴特、苏珊·桑塔格等人的摄影理论对伯格的影响;其二是伯格的摄影理念与实践。

通过上述研究一位马克思主义艺术批评家的理论贡献,并检验其视觉理念在今天艺术研究中的价值与定位。

通过上述分析,回溯一位马克思主艺术批评家的理论贡献。

2014年,正在读研究生的我在"视觉文化研究"的课上第一次触及这位批评家及其著述。对于一个普通的艺术史论研究生而言,约翰·伯格的名字就像是无数撰写在书籍上的名家一样,只是一个抽象的名称符号,代表着一系列需要记忆的理论阐释。然而伴随着课外阅读的深入,这个抽象符号逐渐鲜活起来。一个富有激情、充满战斗力的马克思主义批评家跃然纸上,他没有佶屈聱牙的语言表达,也没有晦涩难懂的理论构筑,更没有故作高深的专家姿态。他指出的问题是如此实在,足够引发人们的深入思考:艺术为何以此种状态呈现?是创作者的问题?是作品形式呈现的问题?还是观看者的问题?如果是观看者的问题,那会是怎样的问题?如果观看者没有问题,那是怎样的环境造就了这样的思维惯性与沉默呢?这些简洁、直白的发问,通俗易懂、拨云见雾。与此同时,我对这位艺术批评家产生了浓厚的兴趣,我很好奇他为什么会形成这样的认识?这些观点的背后,是怎样的历史与社会图景?于是我便以伯格的个案为切入点,对20世纪中叶的理论发展进行再梳理。我发现名为"新艺术史"的新兴概念背后,实际上是理论方法与研究方向的变革,是新的学术谱系构建。而还原这样的宏观图谱,似乎超出了一篇硕士论文的篇幅。这个问题所涉及的内容多而庞杂,就像当今多学科交叉现状一样,而我又有太多的话没有说完。于是我仓促结尾,带着更多的问题来到了博士生涯。我本以为博士论文可以为该题画上一个圆满的句号,没想这并不是结尾,而仅是一个阶段性成果汇总。在撰写的过程中,我又产生了许多疑问。这也使我逐渐意识到博士学业的本质,是学术生活、研究工作的真正开端,而不是荣誉性的收尾。

该书在博士论文基础上修改而成,仍旧存在许多问题甚至是纰漏,但基于工作压力又不得已出版。在大家具体阅读之中,如若对伯格的学术贡献

及理论价值认知不当、观感失调,大抵是我文笔拙劣、能力有限导致的。如果基于文中论述,能产生思考和质疑,则希望大家能够转过头阅读约翰·伯格的著述,加深对经典的认识。

最后,感谢在撰写过程中给予帮助的老师、同学与编辑。我也由衷感谢约翰·伯格先生,这并非因为他的批评是这篇文字的研究对象,而是因为深入了解伯格的视觉观念、政治立场,整理分析伯格的理论生发路径之后,我清楚地明白了一个有立场、有坚持、有战斗力的批评家应当是什么样子。他的批评文字质朴平实,他的观点立场发人深省。我想,这些品质在当下纷繁复杂的艺术生态圈中更显得弥足珍贵。

目录

导论　约翰·伯格及其相关学术研究概览 …………………（1）
　一、约翰·伯格的生平简介 …………………………………（3）
　二、个人著述及其影响 ………………………………………（8）
　三、国内译介状况 ……………………………………………（13）
　四、国外研究专论 ……………………………………………（17）
　五、马克思主义艺术理论及意识形态研究 …………………（20）
　六、研究目的及意义 …………………………………………（23）

第一章　现代艺术批评及其发展 ……………………………（27）
　一、艺术批评溯源 ……………………………………………（29）
　二、理论与批评的边界 ………………………………………（39）

第二章　社会语境与资本主义批判 …………………………（45）
　一、新左派崛起 ………………………………………………（47）
　二、异议传统与资本主义批判 ………………………………（59）
　三、英国艺术批评与马克思主义 ……………………………（75）

第三章　伯格的学术立场与态度 ……………………………（95）
　一、艺术本体的反思与批判 …………………………………（97）
　二、伯格与同时代的艺术家 …………………………………（111）
　三、文化研究的层次 …………………………………………（125）

第四章　影像与视觉文化批判 …………………………… (141)
　一、摄影的前世今生 ……………………………………… (143)
　二、伯格的摄影理念与实践 ……………………………… (158)

结语 ……………………………………………………………… (169)

参考文献 ………………………………………………………… (173)

Introduction 导论
约翰·伯格及其相关学术研究概览

导论　约翰·伯格及其相关学术研究概览

一、约翰·伯格的生平简介

约翰·伯格(John Berger),1926年11月出生于英国伦敦。他的父亲斯坦利·伯格(Stanley Berger)的祖辈是移民于此的匈牙利商人,年轻的斯坦利·伯格曾希望成为一名英国国教牧师,但这种期望被残酷的社会现实所打破。1914年,第一次世界大战爆发。怀揣牧师理想的斯坦利·伯格受到国家的感召,奔赴前线战场。我们很难想象,从一个信奉上帝的宗教人士到杀伐果决的前线士兵,斯坦利·伯格经历了怎样的角色变换。但从相关材料来看,他在部队干得不错,不仅成了一名步兵军官,还曾被授予十字勋章。斯坦利·伯格在部队一直待到1922年,参与了为战争阵亡者建造公墓的相关事宜。复员后,斯坦利·伯格如同其他离开部队的人一样试图从商,然而所有尝试几乎均以失败告终。经历过战事的人,即使远离战场,后半生也几乎会饱受战争阴霾的困扰,斯坦利·伯格也不例外。在谈到自己的父亲时,约翰·伯格曾这样描述:"他是一个勇敢的战士,但他身上烙下了不可磨灭的战争的印记,这使得他迷失了一段时间。"①

约翰·伯格的母亲米里亚姆(Miriam)来自伦敦南部伯蒙西(Bermondsey)的一个工人家庭。米里亚姆在战时曾是一名妇女参政论者②。尽管婚后她停止了一切政治活动,但是她相对激进的政治态度,还是对她的两个儿子产生了深刻的影响。

虽然约翰·伯格拥有一个相对舒适与平静的童年,但总有一些沉重的、严肃的东西自父辈遗留下来。父亲的参战经历与自己的军旅生涯,使得战争的主题与印记一直镌刻在伯格的人生道路之上。这一点,我们在他的诗歌《自画像》中便能够感受到:

"如今看来,我当时是那么接近那场战争③。

我在它结束八年之后诞生。

总罢工已经被击垮。

① Contented exile, *The Guardian*, Feb. 13, 1999 (https://www.theguardian.com/books/1999/feb/13/books.guardianreview8).
② 妇女参政论者,指在19世纪末20世纪初的民权运动中,倡导女性公共选举权的女性。
③ 此处第一次世界大战。

然而我诞生于信号弹和榴霰弹下
板道上
没有躯体的四肢堆里。

我诞生于死人的神情
芥子气是我的襁褓
防空洞里我被喂养。
……"①

战争成了伯格人生的某种注脚。伯格与生俱来的抗争精神,令人想起他那政治态度激进的母亲。在伯格的代表作《观看之道》第二章,针对"性别观看"的质疑与反思,显然是来自母亲政治态度的耳濡目染。中学生活对于伯格来说,并不是一段愉快的经历。伯格就读的牛津圣爱德华中学是一所天主教学校,校园的宗教氛围以及老师口中的宗教保守思想都让伯格不寒而栗。杰夫·戴尔(Geoff Dyer)曾在书中提到,伯格绝口不提自己的学生生涯。戴尔认为,伯格讳莫如深的原因在于"他更在乎那些与自己相似的人,而不是与自己迥异的人。不过我很确定他糟糕的经历,为他离开英国埋下了伏笔。"②因此,十五岁的伯格成为一名无政府主义者。

1941年左右,伯格接触到赫伯特·里德(Herbert Read)的批评理念。作为20世纪30年代炙手可热的英国美学家、艺术批评家、艺术史家,里德的艺术理念总体而言主要关注艺术的形式问题,里德本人对现代艺术持相对正面的立场,甚至是同情的态度。里德在1934年出版了《艺术与工业》,该书回溯了工业革命以来的工业技术与艺术设计演进。里德试图延续自约翰·罗斯金、威廉·莫里斯开始的议题,也就是对技术与艺术、机械与美等相关问题的讨论。1936年,里德又出版了《艺术与社会》。该书从艺术形态问题着手,通过明确艺术形态与社会形态二者之间的微妙关联,来深入讨论艺术与社会之间的连接方式。里德在该书中将艺术视作人与社会关系的一种体现,里德说:"它(艺术)实质上就像连接着正反两极的火花绳,一端连着个人,另一端连着社会。"③从这两本书中不难看出,里德对于艺术与文化、经

① [英]约翰·伯格:《讲故事的人》,翁海贞译,桂林:广西师范大学出版社,2009年,第18页。
② Dyer G. Ways of Telling ;the Work of John Berger. USA:Pluto Press. 1986. p3.
③ [英]赫伯特·里德:《艺术与社会》,陈方明、王怡红译,北京:中国工人出版社,1989年,第3页。

济、政治等社会要素的思考。当然这不仅仅是里德本人的学术兴趣,同时反映了那个时代的社会学、文化学等学科对艺术研究领域的拓展和启迪。这种时代趋向透过里德的著述,对年轻的伯格也产生了深刻的影响。

赫伯特·里德撰写的《艺术与工业》(1934年版)与《艺术与社会》(1936年版)

十六岁的伯格进入中央艺术学院就读,两年后应征入伍,成为一名陆军步兵驻扎在贝尔法斯特(Belfast)。在结束两年的服役生活之后,伯格来到切尔西艺术学院进行学习。在切尔西艺术学院的学习增进了伯格对于现当代艺术的理解,伯格说:"我很高兴接受了良好的艺术教育。这里的艺术家都直面艺术,尤其是亨利·摩尔(Henry Moore,1898—1986)、凯里·理查德(Ceri Richards,1903—1972)、格雷厄姆·萨瑟兰(Graham Sutherland,1903—1980)等老师。"离开学校后,伯格开启了一段简短的艺术教育生涯。他曾在伦敦南部的圣玛丽教师培训学院教授画画,并在莱斯特(Leicester)、雷德芬(Redfern)和威尔登斯坦(Wildenstein)的画廊展出过自己的作品。

1952年,伯格经过 T. C. 沃思利[①]的引荐进入《新政治家》(*New Statesman*),并开始了自己为期十年的批评家生涯。与此同时,伯格还曾为

① T. C. 沃思利(Thomas Cuthbert Worsley,1907—1977),英国编辑、教师、戏剧与电视批评人。

《论坛报》(Tribune)等报刊撰稿。《新政治家》从二十世纪五十年代开始便是左派批评占据主导的纸媒,而《论坛报》则是曾由乔治·奥尔威(George Orwell)担任编辑的工党刊物。这些政治倾向与立场明确的刊物,使得伯格早期的批评带有十分鲜明的政治色彩,同时也十分激进。

1962年,伯格离开英国来到日内瓦,通过瑞士电影制片人阿兰·坦纳(Alain Tanner)的介绍认识了让·摩尔(Jean Mohr),两人很快熟识并进行了多次合作。在日内瓦停留几年后,伯格就为了创作小说《第七人》(*A Seventh Man*,1975)而移居法国上萨瓦省的昆西镇(Quincy),并在那里的乡间渡过了自己的余生。对于移居法国的问题,伯格曾在访谈中不止一次地表示自己并不后悔这个选择。究竟是什么原因导致伯格离开了英国?伯格曾表示:"我离开英国并非经济上的问题。人们会追问原因,到底发生了什么事。但是实际情况是,我们都是随着生活改变而做出选择,有时候并不能给出明确的理由。"青年时期的伯格肯定不会想到,自己的后半生会远离家乡,在别的国家安度晚年。但是生活就是这样,当改变的时机到来时,你会意识到一切就这样发生了。[①] 伯格并不愿意使用"流放"这个字眼,对他来说离开英国只是一个选择,他并未在这个过程中感受到"流放"中应有的思乡情绪。但随着时光的流逝,伯格开始意识到,像他一样自我放逐的人越来越多。英国的政治氛围对伯格来说,或许太严肃了。从青年时期开始,伯格便站在工人阶层立场之上,这令他对根植于英国人举止与判断中的阶级意识深恶痛绝。他的第一本小说《我们时代的一位画家》(*A Painter Of Our Time*,1958)一经出版,就引起巨大争议。小说描写了一位匈牙利移民在起义期间,返回布达佩斯,并最终在暴乱中失去踪迹的故事。在小说的结尾,一个名为约翰的记述者说,他不确定主人公到底站在哪一个阵营,又或者主人公根本不属于任何一个阵营。这种宛如异端式的中立性叙事口吻,带着浓郁的人文情感,在立场鲜明的年代自然是不被允许的。因此,《我们时代的一位画家》在出版后便遭到了猛烈的抨击,约两周就被出版商撤回。在这之后,伯格度过了一段很艰难的时光。不过舆论的非难确实锻炼了他,使得他在之后的人生中更为坚韧。1972年,伯格凭借小说《G》获得布克奖[②]

① Koval R & Berger J. *John Berger's Political Way of Seeing*. The Book Show, ABC Radio National, 2007, 18 July, www. abc. net. nu.

② 布克奖,又称布克文学奖。1968年由英国布克公司主导创办,每年由出版商提名长篇小说名单,由英国国家图书协会颁发奖项。布克奖受到英国政府及出版界认可,是英国最主要的文学奖项之一。

(Booker Prize)。这次获奖可以说是对伯格写作能力的重要认可。在颁奖现场接受褒奖并致辞时,伯格不仅回溯了创作《G》的初衷,同时触及了一个十分敏感的议题,也就是奖项发起者布克公司的海外殖民贸易历史。伯格对这个问题进行了批判:

"布克-麦康奈尔(Booker McConnell)在加勒比海域拥有超过130年的广泛的贸易利益。加勒比地区现在的贫困正是这种剥削直接造成的,或类似的方式导致的。这种贫困的后果之一,便是成千上万的西印度人被迫来到英国务工。因此,我这本描述外来工的书直接受到他们祖辈的资助。"

一群人所追逐的文明的殊荣,建立在对另一群人剥削之上。虽然伯格的获奖宣言内容显得很激愤,但他的表述却谨慎而平静:"最终我做了这样一番讲话,并非因为我反对这个奖项,而是因为我忍不住会将文学和生活联系起来,并追问那些钱是从哪来的。以布克-麦康奈尔为例,那来自于上世纪中叶加勒比海域的贸易利益。"① 伯格几乎出于本能地对奖项设立起源进行批判性反思。那他要如何处置这些"不义之财"呢?伯格宣布,他要将其中的5000英镑奖金捐给美国黑豹党②以支持他们的民权运动。站在工人阶级立场之上的伯格,当然会同情遭到美国政府迫害的黑豹党,以及他们所面临的困境。因此在《卫报》小说奖的晚宴上,《卫报》的编辑针对伯格的作为反讽道,如果伯格愿意将奖金的一半用于一项建设性事业,而不是捐给具有破坏性的黑豹党,那他们愿意将奖金增加一倍。③ 这番言论大抵代表了当时公众对于伯格的发言和捐赠行为所持的不赞同的态度。可以说,从离开英国到捐款给黑豹党这一具有争议的行为,伯格一直都与英国的主流政治态度相处得并不愉快。加拿大小说家迈克尔·翁达杰(Micheal Ondaatje)曾将伯格与戴维·赫伯特·劳伦斯相提并论④。或许正是过多的政治标签扭曲了伯格本来的意图,并最终使得伯格毫无留恋地远走他乡。

① "Contented exile", *The Guardian*, Feb. 13, 1999.
② 黑豹党(Black Panthers)是美国的黑人左翼激进政党,倡议以暴制暴。黑豹党于1966年诞生于加州奥拉克,起初只是在一个社区内为保障黑人的正当权益而斗争,而后遭到政府迫害,从而与其他组织(如白人劳工、拉丁裔、女性平权成员等)联合,向种族歧视宣战。
③ "John Berger obituary", *The Guardian*, Feb. 22, 2018.
④ 戴维·赫伯特·劳伦斯(David Herbert Lawrence, 1885—1930),20世纪英国的小说家、批评家、诗人与画家。代表作《查泰莱夫人的情人》由于存在大量情爱描写,出版时引发巨大争议。劳伦斯在第一次世界大战期间受到迫害,战后离开英国。

二、个人著述及其影响

伯格无疑是一位高产的写作者,他的小说《从 A 到 X:信件中的故事》曾于 2008 年再次入围布克奖,而当时的伯格已经 82 岁高龄。伯格用他优秀的作品来提醒人们,他从未停止思考与写作。与绘画作品相关的批评大多收录在伯格的文集中,专题性质的文集有《立体主义时期及其他文集》(*The Moment of Cubism and Other Essays*,1969)、《肖像:伯格论艺术家》(*Portraits: John Berger on Artists*,2015)以及《风景:伯格论艺术》(*Landscapes: John Berger on Art*,2016)等。其中《肖像:伯格论艺术家》比较集中地收录了伯格过去 50 年间对于肖像题材作品的讨论,其内容涉及弗朗切斯卡(Piero della Francesca,1406—1420)、博西(Hieronymus Bosch,1450—1516)、丢勒(Albrecht Dürer,1471—1528)、卡拉瓦乔(Michelangelo Merisi da Caravaggio,1571—1610)、委拉斯贵支(Diego Velazquez,1599—1660)、伦勃朗(Rembrandt Harmenszoon van Rijn,1606—1669)、库尔贝(Gustave Courbet,1819—1877)、莱热(Fernand Lger,1881—1955)与培根(Francis Bacon,1909—1992)等著名艺术家,以及罗西塔·库塔夫斯基(Rosita Kunovsky)、马丁·诺埃尔(Martin Noel)等不太知名的艺术家。其他文集有《文选与批评:事物的外形》(*Selected Essays and Articles: The Look of Things*,1972),以及由杰夫·戴尔主编的《文集》(*Selected Essays*,2001)等。

伯格早期为《新政治家》撰写的批评,最终被汇编成文集《永远的红》(*Permanent Red*),这本文集代表了伯格早期批评中强烈而深刻的马克思主义立场。伯格在书中质疑艺术品能否真正有效地帮助或鼓励人们了解并争取他们的社会权利。[①] 伯格的这种观点与二十世纪五六十年代的伦敦艺术界状况形成鲜明对比。伯格认可艺术成就,不过他更关注艺术价值与社会之间的关系。这本文集在美国出版时,拥有了一个更为尖锐的名字——《走向现实:观看文集》(*Toward Reality: Essays in Seeing*)。

1965 年出版的《毕加索的成败》与 1976 年出版的《艺术与革命:恩斯特·涅伊兹维斯特内与他在前苏联中的艺术家角色》(*Art and Revolution:*

① Berger J. *Permanent Red*. London: Writers and Readers Publishing Co. Ltd, 1979, p15.

Ernst Neizvestny and the Role of the Artist in the U.S.S.R.)是两本针对艺术家的个案研究。这两本书延续了伯格的写作风格,通过批评性的文字展现出对社会生活的思考。《毕加索的成败》以一段对毕加索名誉的反思开始,通过分析毕加索部分遗产的走向展开论述。借此论述,伯格进一步指出,建立在资产阶级社会之上的成功与荣誉是非常脆弱的。《艺术与革命:恩斯特·涅伊兹维斯特内与他在前苏联中的艺术家角色》聚焦于俄罗斯雕塑家恩斯特·涅伊兹维斯特内。这位艺术家曾在1962年参加艺术家联合会莫斯科分会(Moscow Section of the Artist's Union,MOSKH)举办的纪念展。这个展览举办于冷战中的两种意识形态略有松动的背景之下,即使是这样,此次展览展出的作品依旧激怒了当时的苏联领袖赫鲁晓夫,使得赫鲁晓夫与涅伊兹维斯特内就艺术创作的目的与呈现产生了激烈的争执。伯格赞赏涅伊兹维斯特内的艺术创作,同时也认可他面对国家机器时的抗争态度。伯格的这两本专著,前者以资本主义阵营市场追捧的现代艺术标杆毕加索为讨论对象,后者则聚焦于社会主义阵营中的当代艺术创作困境。对个案对象的选择与问题的讨论,清晰地折射出伯格客观与批判的艺术理念。

克里斯·穆雷曾在他的书中表示,《毕加索的成败》与《观看之道》代表了伯格个人艺术批评文本写作的最高成就。1972年使伯格名声大噪的纪录片《观看之道》,是其广为人知的代表作。伯格在回忆《观看之道》的首播时这样说道:"一开始是深夜播出的,观众的评论很少。"伯格的《观看之道》摆脱了以往艺术纪录片那种高高在上的姿态,更多地从启发式、实验式的对谈视角,以通俗易懂的语言提出问题,引起观众深入思考。在《观看之道》播出之前,美术史家肯尼斯·克拉克(Kenneth Clark)制作了一套名为《文明》(*Civilisation*)的纪录片。在纪录片中他以一种行家的姿态,向人们解释每幅艺术作品背后的社会背景和文化内涵。伯格对肯尼斯·克拉克本人并没有任何意见,但对于他那种居高临下的行家姿态却并不赞同。基于这样的立场,伯格在纪录片中直截了当地对克拉克的解释提出了异议。相较于肯尼斯·克拉克的那种精英学者派头,伯格这种更为亲民与另辟蹊径的视角是使《观看之道》获得巨大成功的主要原因。

"它(纪录片)开始出人意料地越来越具有影响力。我对此不是不开心,而是发生了一些不协调的事情。书面版本写得很快,为了能更好地激起人们的回应。但随着时间的推移,它似乎变成了一种经典。其实我更乐于把它当作给人正面的一记耳光,但现在人们对它的态度都有些严肃了。这事儿有点像是中彩票,毕竟我

当时还写了一些其他更为深刻、深入的东西。"①

《观看之道》无疑影响了一代人的视觉认知,没多久它就开始出现在大学课堂上,成为教师启发学生思考与讨论的范例作品。由同名纪录片所改写的《观看之道》一书则带有明显的本雅明理念的痕迹,因此对于书本的评价褒贬不一。不少研究者强调《观看之道》文本所传达出的意识形态性,却忽视它最早是由纪录片改写而来的这一特殊性。将当时的社会氛围以及伯格本人激进的政治倾向相结合才是综合评定这本书的客观做法。

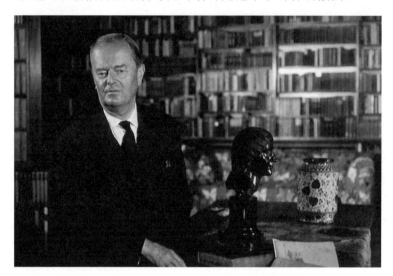

英国 BBC 电视台艺术纪录片《文明》中的肯尼斯·克拉克

实际上在拍摄《观看之道》之前,伯格在电视台底层工作过一段时间。他对电视片制作以及其他影像媒介的兴趣,大概始于那个时候。伯格的另一重身份——戏作家、电影人②,诠释了他对照片与影像的兴趣。而这种兴趣促使他一直尝试将文字内容与照片影像并置结合,以探索二者的内在关系。例如,1996 年出版的《影印》(*Photocopies*),便是以一张照片讲述一个故事。基于这种兴趣的延伸以及实验性艺术探索,伯格与摩尔后来进行过多次合作。这些合作大多是以图文结合的形式来表现特定人群。例如,《第七

① "Contented exile", *The Guardian*, Feb. 13, 1999.
② 伯格的戏剧作品有 1983 年的《鲍里斯》(*Boris*)、1987 年的《一个地理问题》(*A Question of Geography*)、1989 年的《戈雅的最后一幅肖像》(*Goya's Last Portrait*)等;电影剧本作品有 1971 年的《蝾螈》(*The Salamander*)、1974 年的《世界之中》(*The Middle of the World*)、1976 年的《乔纳在 2000 年将 25 岁》(*Jonah who will be 25 in the year*, 2000)等。

人》所关注的是欧洲的移民务工人员,《另一种讲述方式》关注的是山区农民。为什么伯格选择了这些人群呢?选择他们来着重表现的目的又是什么呢?伯格将答案标注在了《抵抗的群体》的扉页上:

> "我所谓的群体指一小群抵抗力量。当两个以上志同道合的人联合起来,编组成一个群体,抵抗的是世界经济新秩序的不人道。凝聚这群人的是读者、我以及这些文章的主题人物——伦勃朗、旧石器时代的洞窟壁画家、一个来自罗马尼亚的乡下人、古埃及人、一位对描绘孤寂的旅客客房很在行的专家、薄暮中的狗、广播电台的一个男子。意外的是,我们的交流强化了我们每个人的信念,我们坚信今天在世界上发生的事情是不对的,所说的相关话题往往是谎言。我写过的书,就属本书最迫切。"

除上述作品外,伯格和摩尔还合作了《幸运的人》(*A Fortunate Man*,1967)与《在世界的边缘》(*At the Edge of the World*)。两人的友谊则以影集的方式呈现在《约翰与让:50 年的友谊》(*John by Jean: Fifty Years of Friendship*,2016)中,书中收录了自 20 世纪 60 年代以来两人合作的照片。

伯格早年曾跟摩尔学摄影,"不过我很快就失去了兴趣。"他回忆道,"我注意到当你想拍照片时,你便不再注视你的拍摄对象。我对观看更感兴趣,所以就把相机扔了。"①2013 年由杰夫·戴尔选编的《理解一张照片:约翰·伯格论摄影》便收录了伯格之前未发表的一些关于摄影与照片的文字。

2011 年出版的《本托的素描簿》(*Bento's Sketchbook*)延续了图文呼应的思路,图像换成了素描与草稿,文字则展现出伯格对斯宾诺莎②的思考。值得一提的是,伯格一直保持着画画的习惯。他曾提到 30 岁以前的自己几乎一直都在画画,25 岁时他还被委任去给克里伊登(Croydon)的一所工厂画画,近距离接触工人的生活环境并融入其中。与工厂工人一样的朝九晚五的生活,给青年时期的伯格留下了深刻的印象。因此他常常从生活中取材创作,不仅画钢铁工人、焊工与建筑工人,还描绘街头艺人与渔民。伯格早期的绘画带有卡拉瓦乔主义的倾向。年纪稍长之后,伯格增加了写作时间,不再有那么多时间去进行绘画创作,因此他只保留了素描创作的习惯。经常性的素描创作,其实也是为了更好地观察生活。因此,伯格说:"我很大程

① "I think the dead are with us: John Berger at 88", *The New Statesman*, June 11, 2015.
② 巴鲁赫·德·斯宾诺莎(Baruch de Spinoza,1632—1677),荷兰哲学家,理性主义先驱,与笛卡尔、莱布尼茨齐名。

1976年,约翰·伯格与让·摩尔的合影

度上依赖所见而存在。视觉是我存在于世的经验中的重要组成部分。"[①]伯格的部分素描目前也被编辑成画册出版,如《飞舞的裙子:一曲挽歌》(*Flying Skirts*:*An Elegy*,2014)。这是一本为纪念已故夫人而作的画册,其中收录了伯格以及太太贝弗利(Beverly Berger)的部分作品和照片。

 总体而言,伯格是一位多产且涉猎丰富的写作人。除却上面提及的作品,他的出版物还包括以劳动为主题的小说《猪猡大地》(*Pig Earth*,1979)、《欧罗巴往事》(*Once in Europa*,1987)、《丁香花与旗帜》(*Lilac and Flag*,1990)等。诗集包括《创伤之页》(*Pages of the Wound*)、《伯格诗集》(*Collected Poems*,2014)等。其中,于2007年出版的《留住一切亲爱的:生存、反抗、欲望与爱的限时信》(*Hold Everything Dear*:*Dispatches on Survival and Resistance*)是一部以"9·11"事件引起的世界局势动荡为主题的随笔。伯格从早年接触工人阶级,到激进的左翼作为并远离家乡离群索居,他从未停止过践行自己的信念,并与不认可的意识形态进行斗争。他宣

 ① "I think the dead are with us:John Berger at 88",*The New Statesman*,June 11,2015.

画册《飞舞的裙子：一曲挽歌》中的照片及作品

称自己一直是一个马克思主义者，虽然伯格本人从未明确地加入任何党派，但他从来没有停止过抗争。这种精神和态度在他鲜明、深刻的批评性文字中显露无遗。正如他在《永远的红》的引言中写道的那样：

> "从学生时代起，我就意识到我们的资产阶级社会的不公、虚伪、残酷、挥霍无度与异化，正如它在艺术领域反映和表现的那样。而我的目标，正是要助力摧毁这个社会，无论这种努力多么微不足道。它的存在扼杀了许多优秀的人。我深知这一点，并对自由主义者的辩护无感。自由主义总是服务于另一统治阶级：从不为被剥削阶级服务。"①

三、国内译介状况

伴随着伯格的去世，国内对伯格作品的译介逐渐增加。但最早对伯格的艺术理论及批评的关注，主要来自台湾的研究者们。伯格的代表作之一《观看之道》于1989年首先由台湾明文书局出版。台版译本名为《看的方法：绘画与社会关系七讲》，而国内最早译本是由商务印书馆于1994年出版的《视觉艺术鉴赏》。2005年，广西师范大学出版社推出了"约翰·伯格作品"系列丛书，其中将《视觉艺术鉴赏》更名为今天我们所熟知的《观看之道》，并

① Murray C. *Key Writers on Art：the Twentieth Century*，Routledge，2003，p50.

将这本书与《看》(台版译本《影像的阅读》,远流出版事业公司,1998年)一同出版。2007年,广西师范大学出版社出版了《毕加索的成败》《另一种讲述方式》(台版译本《另一种影像叙事》,三言社,2007年),2008年出版了《抵抗的群体》(台版译本《另类的出口》,麦田出版,2006年),2009年出版了《讲故事的人》(台版译本《观看的视界》)、《约定》《我们在此相遇》。2015年,广西师范大学出版社借由《本托的素描簿》与《A致X:给狱中情人的温柔书简》的出版,对之前已出版的图书进行了再版。2017年,北京台海出版社出版了《留住一切亲爱的》(台版译本《留住一切亲爱的:生存、反抗、欲望与爱的限时信》,麦田出版2009)。2018年,中国美术学院出版社出版了《理解一张照片:约翰·伯格论摄影》(台版译本《摄影的异义》,2018)。

 除却上述伯格个人著述的中译本,早期部分涉及视觉文化与摄影等主题的文集也会选录伯格的文章,如《上帝的眼睛》(2005)、《西方摄影文论选》(2007)中都收录了伯格的《摄影的用途——献给苏珊·桑塔格》,《可见的思想》(2008)中收录了《照片的模糊性》等。其实早在1988年,《现代艺术与现代主义》便收录了伯格的《莱热》,只是这篇文章在当时并未激起什么水花。2007年基于译介状况,《中国摄影家》杂志的"摄影史论"专栏做了一期以伯格为主题的栏目,其中包含一篇台湾学者郭力昕对伯格进行的电话采访报道,台湾译者张世伦为《另一种影像叙事》所做的译序,台湾摄影家张照堂的撰文,以及中国人民大学的吴琼以政治为侧重点切入的分析性文章。除却《中国摄影家》杂志对伯格的摄影理念所做的引介,沈语冰曾于2007年在《文景》上发表了《约翰·伯格的摄影理论》。在该文中,沈语冰对伯格的《观看之道》做了简要介绍。他不仅提及了伯格对于本雅明理论的继承,还简单论述了伯格与桑塔格后期的摄影理论的差异。沈语冰认为伯格所持的观点,即"照片不是对现实的翻译,它们取自现象中引用",融合了罗兰·巴特与桑塔格的视觉理念,将摄影视为一种"半语言"现象。而且伯格在《另一种讲述方式》中进一步明确了照片与现象、生活之间的关系。郭力昕在《阅读摄影》中,简述了伯格的《观看的视界》(即《讲故事的人》)。郭力昕指出,伯格的讨论不仅限于对油画、素描、摄影等静态影像的具体分析,也会讨论图像的时间、空间与可见性。伯格的文字融合了他个人的绘画经验,因此显得通俗易懂。李建春在《照片的语境和结构》中则援引了伯格的《摄影的用途》,探讨了照片的结构。他列举了伯格、桑塔格、阿恩海姆对于照片的看法,并指出照片根据情境的不同,带给观者的社会距离与时间距离也不尽相同。

 目前国内有两篇博士论文以伯格作为主要研究对象。吴明的《重现消

逝的灵光——约翰·伯格视觉艺术批评观研究》对伯格进行了较为综合和整体的论述,是国内首次对伯格进行的专论式的研究。不过其中也存在一些有待商榷的讨论点。文中对英国形式主义传统论述得十分详尽,但对伯格批评文本的时代背景与社会语境却较少提及。伯格作为一个艺术批评家,基本活跃于社会公共领域,这使得他与英国形式主义传统之间的关系相对疏离。而伯格本人的家庭环境以及他的政治倾向都表明,他的批评文本由于受到20世纪中叶的马克思主义思潮影响,因此更为深刻。该论文主体部分论述了艺术观看中的等级差异、艺术与商业结盟是《观看之道》相关章节的进一步扩写。终章对于伯格的摄影理念进行了现象学的阐释。王林生的《从约翰·伯格谈观看模式的"重构"》则直接对伯格的视觉理念进行了理论重构。同时,王林生尝试将重构理论应用于分析当代境遇中的消费问题。两篇研究各有侧重,也各有所长,但都未过多涉及针对英国艺术批评脉络的异端趋向,以及伯格的批评文本所处的社会氛围与时代语境。

吴琼的《看的政治:约翰·伯格的观看之道》、吴明的《艺术观看的意识形态论辨析》以及李承华的《论约翰·伯格图像批评公式的"偏执"及目的》都侧重于以意识形态切入展开论述。吴琼在其文中指出,二十世纪六七十年代正是英国左翼知识分子极为活跃的一个重要时期,有 E. P. 汤普森(E. P. Thompson)、雷蒙·威廉斯(Raymond Williams)、佩里·安德森(Perry Anderson)、特里·伊格尔顿等人参与政治、文学等批评写作。在艺术史写作与艺术批评方面,伯格无疑是这一种政治倾向的延续。吴琼认为,伯格将"看"的过程视作一种权力关系,因此伯格的论述虽带有文化研究的气息,却并未采用太多的新马克思主义、精神分析、符号学或结构主义那些建制化、专业化的术语。伯格意在揭示"观看"背后的政治意图,这一特性不仅展现了伯格艺术批评的意识形态维度,即批判和否定的意识,更体现了一种理想化的乌托邦维度,即希望重构图像与人、与生活的密切关联。吴明则在其文中论述了伯格的意识形态理念如何渗入观看方式。例如,伯格指出观看的政治维度,并希望通过意识形态的分析来揭示各种思想、立场、伦理或是形而上学的选择。吴明认为,在传统艺术史书中所构建的观看方式与观看过程,均是内部指向的封闭体系,是由艺术家与观看者所组成的逆向闭合回路。而在观看行为中所产生的诸如想象、幻觉等复杂的心理因素,则融合交织构成了艺术内在的神秘特质。伯格的视觉理念不仅改变了原有单一的观看路径,而且进一步解构了艺术的神秘化趋向,还原了其单纯的外表。但与此同时,吴明也指出伯格的批评文本的政治倾向可能导致的问题。问题主

要集中在两个方面,一方面是预设的意识形态立场可能会影响价值评判的客观性,另一方面则是极端化的论调容易干扰结论的准确性,例如过于放大经济因素在艺术生发与传播中所发挥的作用,便容易丧失对艺术内部各要素能动性的重视。李承华的文章则简要地概括了伯格的图像批评的主体发展轨迹,即图文之间的相互关系。与吴明相同,李承华也认为正是意识形态参与图像批评,致使伯格的理念和架构带有"偏执"的色彩。

在视觉文化方面的论述,除了王林生在《图像与观者——论约翰·伯格的艺术理论及意义》中进一步阐释了伯格的视觉理论构架,周宪在《视觉文化的转向》中,也着重论述了视觉文化的核心要义及诸多层次。其中多个章节均提及了伯格的《观看之道》的核心内涵,并结合文本进行了分析拓展。伯格在《观看之道》中,对女性形象塑造与男性权力观看的反思非常容易引起女性主义研究者的关注与重视。例如,丁宁在他早期所撰写的《艺术史的独特界面——西方女性主义艺术史观述评》中,就曾提及伯格的名字。顾铮在《当代西方女摄影家的摄影探索》中,运用了伯格关于绘画中男性本位的视觉文化命定,即女性的观察者是男性,女性的自我建构与内向观看受到这种视觉传统注视逻辑的深刻影响等。顾铮将这一理论概念简化为"男性看-女性被看"的逻辑,并使用这一逻辑框架,对日本女摄影家石内都等人的作品进行了解读。而马晓琳在《对女性图像的解读与比较——约翰·伯格的〈观看之道〉与琳达·诺克琳的〈女性、艺术与权力〉》中,直接将伯格与诺克琳的理论进行了对比。他认为诺克琳对于父权体系下的性权力系统批判得更为尖锐,而伯格主要围绕裸像进行较为温和的辨析。

除此以外,曾军在《从电视片到图文书的〈观看之道〉》中简要梳理了《观看之道》从纪录片到图文书的历史形成。文章主要从科普读物《观看之道》、纪录片《观看之道》的问题意识、图文书《观看之道》的学术转型三个方面展开论述,具有较强的参考价值。徐德林的《重返伯明翰——英国文化研究的系谱学考察》,在考察二十世纪英国文化研究与媒体传播研究的情境中,简要提及了伯格。徐德林在论述《银幕》与伯明翰当代文化研究中心(The Birmingham Centre for Contemporary Cultural Studies,以下简称 CCCS)之间的文化论争时指出,伯格的《观看之道》作为文化研究在艺术圈所结出的果实,一定程度上解决了《银幕》与 CCCS 之间的理论分歧。徐德林还认为20 世纪 50 年代的豪泽尔,就在融合社会批评与美学批评的尝试上做出了巨大努力。而伯格则通过《观看之道》进一步明确了文化研究与媒体之间的关系,将大众文化纳入批评的视野。正如文化研究学者约翰·哈特利(John

Harley)所说,英国的媒体与文化研究之所以能够随着对语言、意识形态及权力话语研究的深入,将关注点进一步从真实转向真理,得归功于伯格的实验性尝试。王旭在《二战后英国写实艺术研究——以培根、弗洛伊德为轴》中,提及了伯格与大卫·谢尔维斯特(David Sylvester)关于弗朗西斯·培根(Francis Bacon)的作品的争论。他提到了伯格对培根早期作品的肯定与对后期转型的抨击,对培根作品展现出的工业社会异化现象,以及对人类现实生活的漠视都提出了批评。王旭同样论述了谢尔维斯特的观点,遗憾的是他并未就二人的观点进行深入的比较。

四、国外研究专论

国外对于伯格的研究材料较为丰富,研究方向也相对综合,主要涉及文学创作、文化移民、视觉文化等问题。约翰·伯格逝世于2017年,作为20世纪下半叶极具影响力的艺术批评家,其生平与成就自然会引起人们的关注。美国学者约书亚·斯珀林的《约翰·伯格的三重生命》(*A Writer of Our Time: The Life and Writings of John Berger*,台版译名《凝视约翰·伯格:我们这个时代的作家》)便是基于这一社会现实所撰写。在书中,斯珀林以半传记的书写方式,结合伯格的批评文本系统地回顾了伯格人生中的几个重要节点。斯珀林将伯格的人生比作一组三联画:第一联描绘了他作为新闻工作者和文化战士的一面;第二联描绘他在日内瓦从事艺术实验创作的感性一面;第三联描绘了他隐居昆西作为自由主义世界抵抗者的一面。这本书综合考察了几种媒介,如绘画、电视节目、文学、摄影和电影,而这些媒介均在伯格的人生履历中扮演过重要角色。不过,相较于视觉理念生发与艺术批评文本特性,斯珀林更关注的是伯格的文学成就,以及人生态度的转变,如伯格是如何从"典型的愤怒青年转变为四处奔波的现代主义者,并最终成为一位讲故事的人"。① 因此这本著述是一本内容丰富、情真意切的个人传记,但这也注定了书中对艺术批评、视觉文化等理论内容的分析不会占据太大篇幅。

① [美]乔舒亚·斯珀林:《约翰·伯格的三重生命》,李玮璐译,上海:上海人民出版社,2021年,第24页。

对伯格进行专论记述的还有杰夫·戴尔的《讲述之道:伯格的作品》(*The Way of Telling: The Work of Berger*)以及彼得·富勒(Peter Fuller)的《了解伯格》(*Seeing Berger*)和《洞察伯格》(*Seeing Through Berger*)。戴尔的《讲述之道:伯格的作品》分为十三章,其中近乎一半的篇幅(第四章、第六章、第八章、第十章与第十一章)是针对伯格的文学作品进行的论述。戴尔依据时间发展的顺序,较为整体地罗列了伯格的早期批评文章,其中戴尔对伯格的早期文集《永远的红》评价颇高。他认为《永远的红》是伯格理念的发端,也是伯格每次前进会回溯的起点。作为逻辑理念的起点,这也可视作一个艺术批评人理论的制高点。另外,戴尔也给予了《观看之道》与《毕加索的成败》一定的篇幅。戴尔在第五章"毕加索与立体主义"中提到了麦克斯·拉菲尔①对立体主义的论断。拉斐尔本人持艺术社会学立场,他认为"艺术是三种因素的相互作用:艺术家、世界与结构意味"。② 拉斐尔的这种观点,正是伯格批评文本的理论基点之一。在第九章"观看之道"的开篇,戴尔指出,《观看之道》可算是伯格对罗森伯格对"艺术市场的统治"论断的某种回应。富勒早期是伯格理念的追随者,二人曾拥有一段亲密无间的友谊时光。伯格认可富勒的才华与风趣性格,据伯格本人回忆,二人曾在伯格的家中一起写作、度假。不过富勒而后转向了马克思主义与精神分析相结合的研究路径,而富勒对待伯格的态度,就如同荣格(Carl Gustav Jung)的理念建立在推翻弗洛伊德(Sigmund Freud)父权象征的基础上一般。富勒开始对伯格进行批判,他在两本著述中留下了对伯格艺术观的批驳,尤其是伯格关于博物馆、油画的解读,更是被富勒批作"仿佛政府实施的庸俗艺术手腕"。对于《观看之道》,富勒曾评价道:"自从它被认定为艺术史学生的起步必读参考书开始,这本书几乎每年都要重印,而它的重要性显然被过誉了。"③富勒毫不留情地批判伯格对待图像的观点过于政治化,强调艺术的外部环境,可能会忽视其中的审美感受,而《观看之道》的巨大影响,无疑会使得缺乏专业素养的普通民众产生更多误读。富勒嘲讽伯格只是表面是个左翼激进主义者,伯格的视觉文化理念事实上成为撒切尔夫人铁腕政权之下的统治工具与帮凶。富勒针对伯格的大部分指责,伯格没有做出回应。但

① 麦克斯·拉斐尔(Max Raphael,1889—1952)是德国马克思主义理论家,理论研究涉及艺术史、哲学以及自然科学。拉斐尔曾于第二次世界大战时旅居法国、美国,并发表艺术社会学相关著述。
② Dyer G. *Ways of Telling: the Work of John Berger*. USA: Pluto Press. 1986. p55.
③ Fuller P. *Seeing Through Berger*. London and Lexington: The Claridge Press, 1988, p7.

不可否认的是这段友谊的破裂,确实对伯格造成了一定打击。富勒在1990年由于车祸而骤然离世,只留下极少的文本资料。

另外,由娅斯明·古拉纳姆与阿玛吉特·香登主编,出版于2016年的《一捧野花:纪念伯格散文集》是为庆祝伯格90岁生日而汇编的纪念文集。该文集共收录了34篇来自不同社会关系的伯格的朋友所撰写的文章。古拉纳姆与香登选取了五种伯格作品中的表述,并作为标题将此书分成了五个章节。该文集涉及内容比较广泛,大多以伯格作品中的一个点进行发散或者对伯格作品中所涉及的社会问题做进一步拓展。该文集建立在肯定伯格作品价值的基础上汇编而成,它对伯格理念的时间节点提取相对较新。古拉纳姆在回溯伯格的一生时发现,伯格的创作人生在20世纪50年代发生了一个转变,即由绘画向写作的转变。自此之后,伯格的创作文风与艺术批评路径承接了麦克斯·拉斐尔、弗雷德里克·安塔尔的写作传统。① 好的作品是可以历经时间考验的,直到今天,YouTube视频平台上《观看之道》的点击率依旧居高不下。这也说明了这部纪录片的经典程度,以及它所传递的精神依旧具有旺盛的生命力。

约翰·伯格文集《永远的红》

(左为1960年版,右为1987年版)

① Gunaratnam Y & Chandan A. *A Jar of Wild Flowers: Essay in Celebration of John Berger*. London: Zed Books Ltd, 2016. p3.

五、马克思主义艺术理论及意识形态研究

作为马克思主义者的伯格,其早期著述《永远的红》体现出了较强的意识形态性。因此许多研究者将重点放在了这本早期著述上,如大卫·莱恩(Dave Laing)在《马克思主义的艺术理论》中,便专门对伯格的作品及理念做了简要介绍,并将介绍的重点放在了《永远的红》与《毕加索的成败》这两部作品上。值得注意的是,莱恩在"第七章:英美的发展"中,将伯格与雷蒙·威廉斯放在一起谈论。之所以如此并置对比,是因为伯格和威廉斯"在整个英国的文化生活及在它内部的马克思主义者中,都是一个孤立的人物"。[①]莱恩认为伯格与威廉斯代表了英国马克思主义发展的新方向。虽然他没有直接言明伯格与威廉斯的交往,但是伯格的艺术批评确实与文化研究的兴盛具有一定的联系,而威廉斯正是英国文化研究的发起人之一。

侧重于艺术批评中的意识形态问题的,还有伊格尔顿(Terry Eagleton)的《马克思主义与文学批评》与理查德·豪厄尔斯(Richard Howells)的《视觉文化》。伊格尔顿在他的著述中引证了伯格对油画与财产的论述,认为如何说明"艺术"与"作为意识形态的艺术"之间的关系,可能是马克思主义批评的重要任务之一。伊格尔顿在书中还提到油画本身包含着一整套相互联系的因素,有社会关系问题、艺术家与群众以及油画技术的发展等问题。探寻意识形态如何在这些关系中起作用,便是马克思主义文学批评需要用自身语言加以论述的关键点。豪厄尔斯在《视觉文化》中专门使用一个章节来论述伯格的理念。豪厄尔斯不仅对富勒批判伯格这一问题做了简要的说明,还在突出伯格观看理念的意识形态性的同时,客观地谈论了其理论的价值与不足。豪厄尔斯认为伯格所传达的政治观点既可以揭示又可能掩盖艺术品的含义。尽管伯格的《观看之道》已经影响了一代学生,但伯格的表述也夸大了意识形态的作用,这并不完全是一件好事。

在探讨文化研究的相关专题时,许多学者也会引述伯格的观点。对伯格的《观看之道》进行分析的一种方向,便是将其涉及的主题纳入文化研究的范畴。约翰·哈特利在《文化研究简史》中提到,现代主义艺术的多方位

[①] [英]大卫·莱恩:《马克思主义的艺术理论》,艾晓明译,长沙:湖南人民出版社,1987年,第180页。

探索使得艺术家将更多的哲学主题与政治命题纠缠在一起,这一现状催生了艺术批评的繁荣,"于是乎,艺术批评成了一种大力发展的形式,这种形式在很长一段时间有实无名,后来才被称为文化研究"。①哈特利在此处正是将约翰·伯格作为范例进行说明的。伯格将艺术与文化批评融合在一起,其《观看之道》涉及当代文化理论中的众多关键词,如赞助、性别、观看等。阿雷恩·鲍尔德温(Elaine Baldwin)在《文化研究导论》中不仅引用了伯格的原句——"观看先于言语",用来探讨视觉的重要性,还指出伯格把油画与阶级模式、资本主义模式、性别模式和性征模式联系在一起进行思考。他以伯格对油画的论断为例,简要分析了观看一幅传统油画的多重维度。劳伦斯·格罗斯伯格(Lawrence Grossberg)在《媒介建构:流行文化中的大众媒介》中也提到,几乎所有媒介文本都可被视为意识形态,而意识形态也不是中立的,伯格的《观看之道》正是提醒我们意识形态的渗入问题。以古典油画中的女性形象为例,女性在视觉中被表征为"隐形的、被男性凝视的消极客体"。同样倾向于观看层面的探讨,丹尼·卡瓦拉罗(Dani Cavallaro)在《文化理论关键词》中的"凝视"一章中,将伯格与肯尼斯·克拉克(Kenneth Clark)对裸像的论辩做了一番描述。同时,卡瓦拉罗还引入了琳达·尼德(Lunda Nead)的论述,可以算是对伯格与克拉克观点的反思。尼德认为,伯格与克拉克的看法都是片面的。伯格认为,克拉克口中的"裸像"是一种文化建构,但尼德质疑伯格口中的"裸体"也并非完全的纯净,正如她在文中所讲:"无论身体是裸像,还是裸体,都无法将其定义为一个纯粹自然的实体,因为它的意义是一种文化实践和已有的视觉编码结果。"

在论述伯格与新艺术史的关联方面,代表作有保罗·奥弗里(Paul Overy)的文章与乔纳森·哈里斯(Jonathan Harris)的著述等。奥弗里在《新艺术史与艺术批评》中,不仅对 T. J. 克拉克的理念创新提出了异议,还指出在克拉克之前的一代艺术史家们,如安塔尔(Frederick Antal)、豪泽尔(Arnold Hauser)、克林根德(Francis D. Klingender)等,已经开始使用历史唯物主义作为观念工具展开研究,但是由于社会背景等复杂原因,他们的影响显得十分有限,因此他们的贡献明显被忽视了。奥弗里提道:"早期主要的艺术社会史学家安塔尔、克林根德之所以能够活跃于二十世纪五六十年代,不光是因为他们的著作,还因为约翰·伯格的批评实践。"在这里,奥弗里指的应该是伯格于二十世纪五十年代至六十年代为新左派杂志《新政治

① [澳]约翰·哈特利:《文化研究简史》,季广茂译,北京:金城出版社,2008年,第109页。

家》撰写的一系列评论性文章。而哈里斯的《新艺术史:批评导论》则在论述"意识形态、性别差异与社会变化"的章节中提及伯格对大众文化的推动。书中明确指出,伯格在《观看之道》中特别讨论了当代广告的本质,以及其与早期艺术形式之间的关系。

以伯格作为主要研究对象的博士论文,分别从艺术批评、文学、政治等层面切入。艾伦·哈克尼斯的《约翰·伯格的写作:经验、文化作品与批评实践》[1]对伯格20世纪90年代之前已出版的作品进行了较为全面的梳理,前二章分别以《永远的红》《我们时代的一位画家》为重点,哈克尼斯认为"北约意识形态"[2]、国际艺术家协会与第三世界艺术成就是理解伯格早期批评的关键。后五章以《G》与伯格的摄影理念为重点,梳理伯格与本雅明、罗兰·巴特(Roland Barthes)理念之间的关系。罗杰·拉吉夫·梅达的《讲故事与创造历史:约翰·伯格以及后现代主义政治》[3]侧重于伯格20世纪70年代中期至90年代中期的作品,如《另一种讲述方式》《参加婚礼》(*To the Wedding*,1995)、《影印》等,梅达对这些作品中涉及死亡、弥赛亚主义、讲故事等方面的关键词进行了提取。梅达认为伯格在1974年的移民举动是一个节点,从那时起伯格开始宣称自己为一个"讲述者",而那时也正是现代主义向后现代主义的转折时期。同样关注移民与文化差异关系的还有莎乐玛·沃登汉内的《可持续概念模型》,[4]沃登汉内基于伯格的《猪猡大地》等作品中的移民与生存理念,试图构建一个可持续的概念模型,用以探讨文化的内部结构。罗歇尔·西蒙斯的《约翰·伯格的〈G〉作为立体派小说》[5]与戴安·沃森的《约翰·伯格信念的虚构行为》[6]都是从伯格的文学著述着手。西蒙斯

[1] Harkness A. *The writings of John Berger:Experience,Cultural Production and Critical Practice*. University of Edinburgh(UK). Ph. D. 1989.

[2] 北约意识形态(Natopolitan Ideology):北大西洋公约组织(North Atlantic Treaty Organization,NATO)为1949年后由美国与西欧、北美等发达国家组成的协防合作的军事集团组织。北约意识形态即冷战防御时期的帝国主义意识形态。赛义德认为,包括它们的传统、语言和名著所构成的经典、教会、帝国,意即由法规、综合、重心和意识所构成的整个意识形态。详见爱德华·W. 萨义德:《人文主义与民主批评》,朱生坚译,上海:上海三联书店,2013年,第52页。

[3] Mehta R. *Telling Stories and Making History:John Berger and Politics of Postmodernism*. University of Leicester(UK). Ph. D. 1999.

[4] Wanden-Hanny S. *A Conceptual Model for Sustainability*. University of Auckland(New Zealand). Ph. D. 2004.

[5] Simmons R. *John Berger's G as a Cubist Novel*. University of Toronto(Canada). Ph. D. 1994.

[6] Watson D. *John Berger's Fictional Acts of Faith*. Brock University(Canada). Ph. D. 1990.

以伯格的《立体主义运动》与《毕加索的成败》作为理论线索,结合《G》的细节展开论述,旨在探究在小说《G》的背后隐藏着的伯格写作思想的形成路径。沃森的文章则分为四个部分,系统地论述了伯格的《我们时代的一位画家》《克莱夫的足迹》(The Foot of Clive)、《科克的自由》(Corker's Freedom)、《猪猡大地》《欧罗巴往事》等作品。斯科特·麦奎尔(Scott McQuire)的《公众与私人:约翰·伯格关于摄影与记忆的论述》(The Public and the Private: John Berger's Writing on Photography and Memory)与凯莉·克林根史密斯的《视觉真实的转译:摄影随笔中的图像、语言和伦理》①则侧重对伯格影像文论的分析。麦奎尔以伯格的《另一种讲述方式》为切入点,对伯格在二十世纪七十年代至八十年代之间的影像主题论述进行了分析。在文中,麦奎尔进一步提及了伯格在《理解一张照片》中所谈论的照片与油画或素描的关联,他认为伯格的部分论断实际上是在直接或间接地回应本雅明的理念。与麦奎尔不同,克林根史密斯的论述相对综合。她首先对雅各布·里斯②的纪实摄影进行了再思考,然后选取了二十世纪三十年代末至四十年代初,美国摄影史上最具代表性的三本著述《你已看见他们的脸》(You Have Seen Their Faces)、《美国式迁徙:一份人为侵蚀记录》(An American Exodus: A Record of Human Erosion)、《让我们现在赞美名人》(Let Us Now Praise Famous Men)进行三方对比,逐一论述。最后,文章的第三部分着重于伯格与让·摩尔的图文交错式创作。克林根史密斯不仅追溯了二人自《幸运的人》《艺术与革命》《第七人》以来的合作关系,还进一步分析了伯格随笔中的政治意图。

六、研究目的及意义

约翰·伯格被梁文道称为西方左翼浪漫精神的真正传人。③ 与传统批评家不同,伯格并非纯学院出身。从他的作为来看,伯格更多显现出一个公

① Klingensmith K. *Translations of Visual Really: Image, Language, and Ethics in the Photographic Essay.* The University of Wisconsin-Milwaukee. Ph. D. 2007.

② 雅各布·里斯(Jacob Riis),美国记者、摄影家、社会改革家,出版于1890年的影集《另一半人怎么生活》(*How the Other Half Lives*)展现了美国曼哈顿东部贫民窟的生活状况,被视为早期纪实摄影的代表作。

③ [英]约翰·伯格:《我们在此相遇》,黄华侨译,广西师范大学出版社,2015,第V页。

共知识分子的视野与态度。因此,对约翰·伯格的艺术批评及视觉理念展开研究,存在以下三点重要意义。

第一,完善对约翰·伯格的认识。近几年,国内对伯格的作品进行了一系列的译介,这从客观层面说明伯格的理念及思考愈发引起人们的重视。但从译介的整体状况来看,我们对伯格的艺术批评与视觉理念的认识还不够完善。大多数研究者的视野依旧局限在《观看之道》,并以这部纪录片来概括伯格的全部贡献。然而,仅以其早年的一部脍炙人口的书籍对其进行盖棺论定,显然是不全面的。

第二,伯格是一个马克思主义者,也是一个左翼知识分子。支撑伯格不断进行创作的动力,一方面来自他作为一个艺术批评家的喜好,另一方面则来自他作为一个马克思主义者的革命性与抗争性。前者使他长久以来保持着对图像的敏感和进行生活化的素描,后者使他致力于图文批评。伯格早期为《新政治家》与《论坛报》撰写艺术批评时,便时常因为言辞犀利而激起部分读者的不满。这种不满产生的源头之一,便是他激进的左翼思路。①伯格赞赏莱热、科柯施卡(Oskar Kokoschka,1886—1980)、米勒和库尔贝,而对于亨利·摩尔、弗朗西斯·培根和毕加索等名家,伯格则认为他们或许有些言过其实了。伯格的这种观点,展现了其政治身份的深刻影响,当然也定会招致反对的声音。另外,伯格的马克思主义者身份与当时英国社会的主流意识形态存在着一定的冲突,这也影响了公众对他本人及其作品的评价和认识。而我们在今天谈论这个问题时,是从来不会考虑"左翼"与"右翼"的定位的。甚至对于当今青年人来说,这些概念已经逐渐丧失原有语境的意义与内涵。然而这却是研究欧洲二十世纪五六十年代文化发展的关键词之一,是那个时代引发激烈争论的典型立场与标志性身份。只有明确这个概念,才能更深入认清伯格理念的意义与价值。伯格早期的批评是十分有力的例证,应当尽量还原当时的左翼知识分子语境,从而帮助我们进一步认识伯格移民前后的思想转折问题。

第三,伯格是一个社会艺术批评家,而非学院的理论研究者。笔者无意将艺术理论、艺术史与艺术批评相互对立,但不能否认,直到现在这三者间的话语权也并不完全对等。毫无疑问,艺术史、艺术批评与艺术理论之间存在着紧密联系。但是依旧有一种挑衅的理念徘徊在研究者们的思绪之上。美国艺术史研究者詹姆斯·埃尔金斯(James Elkins)在《判断缺席的艺术批

① "The Many Faces of John Berger",Ratik Asokan,The New Republic,December 30,2015.

评》(On the Absence of Judgment in Art Criticism)中谈到了这一点,他说:"学院中的艺术史学者倾向于更具历史信息及学术背景的批评,而对报纸上的评论不屑一顾。"

"艺术家们看待报纸上的艺术评论也是如此:那些评论会被视为一种索引,但绝不作为引用来源,除非他们讨论的主题是艺术家在公众中的接受状况。如果一个来自火星的人类学家通过读书来研究当代艺术,而完全不关心画廊的话,那索引文章和报纸上的艺术批评估计都不会存在。"①

埃尔金斯的描述传达出了当代美国艺术史学者对于报刊写作文章内容的不信任,这种不屑或许与纸媒的衰落有一定关系,但其中隐含的价值判断或多或少会影响到以报纸为载体的批评。这其实一直是一个令人担忧的问题。如果我们将时间向前推十年,依旧可以找到这种价值评判的痕迹。英国艺术史学者麦克尔·鲍德文、查尔斯·哈里斯与梅尔·拉姆斯顿曾在他们合著的文章中,批评"左倾的姿态不应被作为解释或批评的替代物",②这里说的便是约翰·伯格。鲍德文等人认为伯格不应成为艺术史的公众代言人,而伯格激进的左翼锋芒,也不应占据公众的全部视野,可见二者立场之间存在一定差异。这个分歧并不是现当代的直接产物,从拉丰③的艺术批评开始,学院派就曾多次对批评家们参与沙龙的行为进行了干预,例如1748年成立了专门的沙龙展览评审委员会,而后更是通过不断加强审查的手段来质疑批评的权威并阻碍其发展。④ 不过,依托于启蒙精神与批判文化背景的艺术批评在当时已逐渐走向成熟,批评家群体的出现以及他们在公众中的影响力,盖过了学院权威的反对之声。虽然权力无法阻挡历史发展,但矛盾的种子依旧保存了下来。这个问题提醒我们,在针对伯格的艺术批评进行分析与研究时,应该把他放在哪个传统之中去考虑? 是在英国学院派与艺术史视野中占据半壁江山的形式主义传统吗? 或许不是。尽管伯格曾经在中央艺术学院与切尔西艺术学院学习过,但是他最后依旧选择了马克思主

① Elkins J & Newman M. *The State of Art Criticism*. New York: Routledge. 2007. p73.
② 曹意强:《艺术史的视野:图像研究的理论、方法与意义》,中国美术学院出版社,2007年,第292页。
③ 拉丰(Étienne La Font de Sant-Yenne,1688—1771),法国18世纪著名艺术批评家,被认为是法国艺术评论的创始人之一,曾发表文章《关于法国1747年绘画现状几点原因的思考》(*Réflexions sur quelques causes de l'État présent de la peinture en France en 1747*),引起轰动。
④ 董红霞:《西方现代艺术批评起源:18世纪法国沙龙批评研究》,北京:光明日报出版社,2012年,第169-170页。

义的批评思路。

美国美术史学者唐纳德·D.艾格伯特在《英国艺术批评家与现代社会激进主义》[①]中归纳了从约翰·罗斯金开始,到约翰·伯格截止的一条艺术批评发展脉络。在这条漫长的发展线之中,虽然有令人熟悉的形式主义代表人物罗杰·弗莱、克莱夫·贝尔、赫伯特·里德等人的名字,但是更值得注意的是彼得·克里波特金(Peter Kropotkin)、克里斯托弗·考德威(Christopher Caudwell)、弗朗西斯·克林根德(Francis D. Klingender)与安塔尔等人。因此在针对伯格的批评家身份进行定位时,应注意其理念溯源所存在的问题,以及他与当时著名艺术史家间的差异。

虽然伯格已经离世,但是他为我们留下了大量的艺术批评文本、访谈、习作与影像资料。因此,对于伯格艺术贡献的探讨将首先建立在对这些资料进行归纳整理的基础之上,进而选取具有代表性的主题关键词来展开论述。在对艺术理念进行归纳和定位时,将主要使用对比分析的方法从两个方面展开。其一是伯格的理念溯源,如伯格在处理绘画作品与社会环境之间的关系时,对安塔尔、麦克斯·拉斐尔思路的继承;又如伯格在研究摄影作品时,对本雅明、罗兰·巴特等人的理念的综合。其二是伯格与同时代批评家的对比,如伯格与苏珊桑塔格关于摄影理念的异同,以及伯格对肯尼斯·克拉克等人的反对。

① Egbert D. *English Art Critics and Modern Social Radicalism*. The Journal of Aesthetics and Art Criticism, Vol. 26, No. 1 (Autumn, 1967), pp. 29-46.

Chapter I
第一章
现代艺术批评及其发展

第一章　现代艺术批评及其发展

艺术批评是指在鉴赏的基础上,对艺术品的表现形式与文化内涵进行描述、分析与判断。批评家的判断应该是客观且科学的,艺术批评的目的应该是增进或丰富人们对于艺术本身的理解。美学家马西娅·伊顿(Marcia M. Eaton)认为,批评不仅要为人们指出问题,同时要在一定程度上引领人们认知与判断。伊顿这里说到的便是艺术批评的功用与目的,以及优秀的艺术批评可以造成一定社会影响的客观实际。历史上有不少例子不仅能够帮助我们明确批评的功用,也有助于帮助我们深入理解批评的结构以及现代艺术批评的发展。在这一章中,我们将通过回顾艺术批评的历史,来看看今天的艺术批评又面临着怎样的问题。

一、艺术批评溯源

艺术虽然从生命诞生之初就已经出现,但围绕它产生的历史、理论著述的出现却要晚很多,艺术批评也是如此。国人对于艺术批评较为熟稔。因为我国拥有较为深厚的文论研究历史以及较强的艺术自觉性,早在魏晋南北朝时期就已出现一批艺术理论专著,并在此基础上逐渐形成了较为成熟的艺术批评体系。最早深入谈论艺术、评价艺术的恰恰是艺术创作者们。可见在艺术高度发展的时代,艺术创作者构成了艺术理论与批评写作的主体。那么西方艺术批评的发展,是否也同样延续这样的逻辑与特征呢?

1. 争端:艺术家与批评家

1878年,英国伦敦东区法庭受理了一桩有趣的官司,一位艺术家以诽谤罪的名义将一位批评家告上法庭。官司的原告是唯美主义运动的倡导者詹姆斯·惠斯勒(James Whistler,1834—1903),被告则是在英国艺术批评界占据一席之地的批评家约翰·罗斯金(John Ruskin,1819—1900)。惠斯勒与罗斯金是因为什么事情闹到法庭上了呢?事情起因于一次展览。1877年,惠斯勒在格罗夫纳画廊展出了一系列他创作的描绘泰晤士河的风景画。在这组夜景作品中,惠斯勒使用了大量的蓝灰色,并使用金色不规则的笔触描绘朦胧的火焰与光。惠斯勒在这个系列作品中侧重色彩表现,弱化对于客观事物具体轮廓的描绘。这种处理很容易令人联想到后来印象派的风格与追求,而且惠斯勒的这一系列作品简直比莫奈晚年的画作还要抽象,这对视觉认知依然停留在写实与具象的观众来说,无疑是一种巨大冲击。就连

具有革新精神的大批评家约翰·罗斯金也难以忍受。罗斯金就其中最为抽象的一幅名为《黑色和金色的夜曲:降落的烟火》的作品撰文,在报刊上如此评论道:

"为了惠斯勒先生,也为了保护买画的人,林赛爵士不应该让一个缺乏教养的、狂妄自大的人的作品参加展出,此人的妄自尊大差不多已经到了存心欺诈的地步。我过去看过、也听过许多关于伦敦佬的厚颜无耻的事情,但却从未料到一个花花公子朝人们脸上撒一罐颜料就讨价两百几尼。"①

这种评价自然令惠斯勒难以忍受,于是他以诽谤罪将罗斯金告上法庭。双方在法庭上争执得十分激烈,鉴于二人在艺术圈与评论圈的地位及影响力,这场官司很快引起了公众的关注。最终法庭判决罗斯金败诉,罗斯金需要向惠斯勒道歉,并赔偿惠斯勒"四分之一便士"的名誉损失费用。这个有些荒唐的赔偿数字意味着虽然惠斯勒获得了精神上的胜利,但其实在这场艺术家与批评家的官司之中,并没有所谓的真正赢家。这场官司玷污了罗斯金的名誉,使得他的健康状况极具恶化。而惠斯勒则因为要支付高昂的诉讼费,几乎破产。惠斯勒与罗斯金之间的这场官司,成为艺术史上十分有趣的篇章。作为当时颇负盛名的批评家,罗斯金是如此具有影响力,以至于惠斯勒要为了自己的声誉而据理力争。对此,同时代的画家曾这样抱怨道:"我画了很多画,从未听到过抱怨……当残暴的罗斯金,伸出他的獠牙,却再也没人来买我的画。"②

今天的我们重新审视惠斯勒的作品《黑色和金色的夜曲:降落的烟火》,会发现罗斯金或许并非那么不可理喻。这件作品确实过于抽象了,色彩表现十分简洁,还带着浓厚的实验意图。从艺术家的立场出发,这是一种基于形式语言的创新探索。可惜19世纪下半叶还不是抽象艺术的时代。考虑到这件作品在市场上的定价,无怪乎批评家要提出异议了。惠斯勒和罗斯金的这场官司就像是火药的引线,开启了艺术家与批评家对抗的时代。近代以来,我们能看到非常多这样的例子。1874年,一群不满于官方沙龙体制的艺术家,在一个摄影师的闲置工作室中展出了自己的新作。这些作品很快引起了批评家的反感,名为路易·勒鲁瓦(Louis Leroy)的批评家借用了其中一件作品名,带着嘲讽的意图给这群艺术家的风格起了个名字——印象。

① [美]亨利·托马斯等:《名画家的生活》,黄鹂译,天津:文艺出版社,2011年,第200页。
② [英]约翰·罗斯金:《金河王》,肖毛译,石家庄:河北少年儿童出版社,2015年,第111页。

第一章 现代艺术批评及其发展

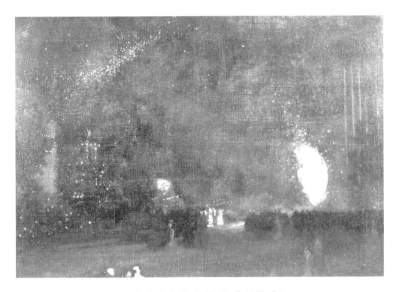

《黑色和金色的夜曲：降落的烟火》
（布面油画，詹姆斯·惠斯勒，1875年，英国泰特美术馆）

这便是大名鼎鼎的印象派名称的由来。4天之后，批评家朱尔斯-安托万·卡斯塔尼（Jules-Antoine Castagnary，1830—1888）沿用了这个称谓①，印象派的名号逐渐传播开来。基于批评家所奠定的价值判断，公众对于印象派创作的反应也并不十分友好。贡布里希在他的《艺术的故事》中引述了一段1976年的幽默报道。这个报道描述了当时公众对于印象派风格的基本态度：

"帕尔提埃路是一条灾难之路。歌剧院发生火灾以后，现在那里又有另一场灾难了。有一个展览会已在迪朗-吕厄的画店开幕了，据说那里有画。我进去以后，两眼看到了一些可怕的东西，大吃一惊。五六个狂人，其中还有个女人，联合起来展出了他们的作品。我看到人们站在那些画前笑得前仰后合，但是我看见以后痛心极了。那些自封的艺术家们自称为革命者和'印象主义者'，他们拿一块画布来，用颜色和画笔胡乱涂抹上几块颜色，然后在这块东西上签署他们的名字。这是一种妄想，跟精神病院的疯人一样，

① ［美］罗伯特·罗森布鲁姆，H.W.詹森：《詹森十九世纪艺术史》，世界艺术史组合翻译组译，长沙：湖南美术出版社，2020年，第560页。

从路旁拣起石块就以为自己发现了钻石。"①

艺术家与批评家的对抗关系似乎一直延续到了20世纪初。当然,批评家与艺术家并不是一直处于对立面。例如在惠斯勒的那场官司中,扮演"讨厌鬼"的批评家约翰·罗斯金还曾为拉斐尔前派的创新而仗义执言。1851年,罗斯金写信给《泰晤士报》公开捍卫拉斐尔前派成员的作品,以回击针对拉斐尔前派的批评之声。罗斯金结合具体作品展开分析论述,他认为拉斐尔前派的作品是优美而又"忠于真实自然"的。他们无视传统创作法则的表现,不遵守常规的创作技法无疑是一种创新。得益于罗斯金的评价,拉斐尔前派能够在艺术史上留下浓墨重彩的一笔。综合上述例子,不难看出批评家与艺术家之间的复杂关系,以及批评家拥有的巨大影响力。

批评家的角色介于艺术家与公众之间,他们带着挑剔的眼光看待艺术家及其作品,同时又以理性的判断,引领公众的审美取向与认识。这段艺术史上的公案向我们揭示了一位颇具名望的艺术批评家所蕴含的巨大能量,以及当他们发表一段辛辣的点评时,所可能付出的代价。究竟是什么样的语言和点评才会具有如此令人惊讶的能量呢?这种影响又是从何时开始的呢?

2. 艺术批评的历史

艺术批评拥有漫长的历史,因为对于艺术和美的追求蕴藏于人类天性之中。伴随着追寻和讨论生发而出的许多评论与论述,便构成了艺术批评的雏形。早期艺术批评广泛地散布于关于艺术的写作之中,例如哲学家著述、艺术家手稿、艺术理论专著、私人书信②等。在这些艺术批评中,哲学家著述与艺术家手稿是较为重要的两个类别。前者从哲学、美学下属的艺术话题展开讨论,触及艺术学科的本质与特性。后者从艺术家的直觉经验出发,阐释创作者群体的思维逻辑。

意大利美术史家廖内洛·文杜里(Lionello Venturi,1885—1961)在《西方艺术批评史》中将艺术批评的源头追溯至公元前3世纪的希腊雕塑家赛诺克拉特(Xenocrates)。根据普林尼的记述,赛诺克拉特的观点类似于波利克里托斯(Polyclitus)的《法则》(Canon)。赛诺克拉特从自身认识出发,就人体

① [英]贡布里希:《艺术的故事》,范景中、杨成凯译,南宁:广西美术出版社,2008年版,第519页。
② 董红霞:《西方现代艺术批评的界定》,载《美术学研究》(第1辑),南京艺术学院美术学院,2011年,第334-335页。

第一章　现代艺术批评及其发展

比例的塑造标准给出了自己的意见。在谈到具体作品时,赛诺克拉特对波利克里托斯的作品提出了批评。赛诺克拉特认为波利克里托斯在塑造人物身体时,将重量放在一条腿上的处理是正确的,但所有人物全是单一的身体动态就显得十分僵硬。[①] 这样的评价是比较客观且全面的。除了赞赏阿佩莱斯(Apelles)的创作,赛诺克拉特鲜少提及色彩表现及其功效。可见古希腊时期对于艺术和美相关的论断和研究局限在雕塑门类,并受到毕达哥拉斯学派的影响,主要探讨与数相关的比例和谐与完满。缺少对于色彩的论述,也使赛诺克拉特的评论带有的明显时代局限性。赛诺克拉特具备一定的创作经验,他不仅能够提出一些创作标准,而且能够尝试将这些标准应用于分析其他艺术家的作品。这些在文杜里看来,已经具备了艺术批评的基本特性。艺术家基于创作经验,上升至理性认识提出评价法则及标准的情况还有很多。

文艺复兴时期,由于人文主义思想的勃兴,艺术逐渐走向繁荣。这一时期不仅涌现出大批优秀的艺术家,更是在创作理论、法则、评价等方面有不同程度的发展。许多艺术家著书立说,将自己的认识完整地记述下来,如阿尔贝蒂的《论绘画》《论雕塑》等。16 世纪下半叶,乔治·瓦萨里(Giorgio Vasari,1511—1574)撰写了《著名画家、雕塑家、建筑家传》(又名艺苑名人传)。这本记录同时代意大利艺术家的传记,在今天被我们视为西方第一本艺术史著述。瓦萨里在这本书的开篇便点明了写作的动机及目的,其中谈到作品筛选与评价的重要性。瓦萨里这样说道:

"……我着手撰写杰出艺术家的历史,给他们以荣誉,并尽我所能地使艺术受益,同时,我一直尽量地模仿那些杰出历史学家的方法。我不仅努力地记录艺术家的事迹,而且努力区分出好的、更好的和最好的作品,并较为仔细地注意画家与雕塑家的方法、手法、风格、行为和观念。"[②]

按照批评内容进行探寻,则可以追溯到很远。但就规模体系而言,上述零散的含有批评内容的文本,常隐藏在艺术史、文学美学写作之中,并未形成独立的艺术批评体系。因此,我们现在普遍认为西方现代艺术批评[③]可追

① [意]文杜里:《西方艺术批评史》,迟轲译,海口:海南人民出版社,1987 年版,第 27 页。
② [意]瓦萨里:《著名画家、雕塑家、建筑家传·序论》,载《美术史的形状 1:从瓦萨里到 20 世纪 20 年代》,范景中编,傅新生、李本正译,杭州:中国美术出版社,2003 年,第 32 页。
③ 这里的现代艺术批评,并非单指与现代艺术相关的批评,而是指从 18 世纪以后体系化与规范化的艺术批评样式。涉及现代艺术的批评包含在此概念之内。

溯到18世纪的法国沙龙。英国学者马尔科姆（Malcolm Gee）在《1900年以后的艺术批评》（*Art Criticism Since 1900*）中谈道：

 "现代意义上的艺术批评，则至少要到18世纪中叶，特别是狄德罗的沙龙评论以来，才在教化和培养公众中起着关键作用，同时也宣告了真正意义上的艺术批评的到来。"①

 由此可见，帮助艺术批评从历史中脱颖而出，应首先归功于狄德罗（Denis Diderot，1713—1784）等启蒙主义者的努力。沈语冰为现代艺术批评的缘起划分了三个节点，它们分别是狄德罗、浪漫派与波德莱尔（Charles Pierre Baudelaire，1821—1867）。"狄德罗开创了现代意义上的艺术批评，浪漫派确立了现代艺术批评的美学基础，波德莱尔则为现代艺术批评奠定了基本原则。"②狄德罗与拉丰撰写的沙龙评论，通常被视为现代艺术批评的先声。他们为艺术的独立性进行辩护，例如狄德罗非常欣赏的画家如夏尔丹（Jean-Baptiste-Siméon Chardin，1669—1779）、拉图尔（Georges de La Tour，1593—1652）、格勒兹（Jean-Baptiste Greuze，1725—1805）等人，基本上都是跳出规定题材进行自由创作的现实主义画家。启蒙运动时期的学者十分重视审美活动中的伦理道德，狄德罗就在其批评中多次强调艺术的教化作用。建立在这一基础之上，狄德罗对于新古典主义画家与洛可可风格的画家展现出截然不同的批评态度。他对同时代艺术作品的记述与评价极具影响力，连续发表的评论与鲜明、尖锐的批判第一次将批评家这一人群推向了风口浪尖。随后，浪漫派的壮大进一步拓展了艺术的自主性，为艺术批评赢得更为广阔的发展空间。

 在狄德罗之后，十九世纪颇具影响力的艺术批评家是现代派诗人波德莱尔。波德莱尔对批评的品质提出了具体要求：

 "最佳批评就是妙趣横生和诗意盎然的那一类，而非冷漠、数学一般的批评，假借一切有所交代，既无爱，亦无憎，甘于把性情一扫而空……讲求公正。换而言之，证明其合理的存在，批评就应该有所侧重，充满激情，表明政治态度。"③

 无论是狄德罗对教化公众的强调，还是波德莱尔对批评标准与政治倾向的侧重，都深刻反映了他们所身处的那个时代的特点。此时艺术批评立

① 沈语冰：《20世纪艺术批评》，杭州：中国美术学院出版社，2003年，第6页。
② 沈语冰：《20世纪艺术批评》，杭州：中国美术学院出版社，2003年，第16页。
③ ［美］雷纳·韦勒克：《近代文学批评史》（第4卷），杨自伍译，上海：上海译文出版社，2009年，第614页。

足于对公众艺术取向的引导,因此教化与政治倾向或多或少都出自这种引导的责任感。从客观环境来看,出版印刷行业的繁荣为艺术批评的快速传播与发展奠定了物质基础,报纸、杂志等传播媒介的发展在很大程度上起到了推动作用。早期出版业的起步与艺术批评的发展可以说是密不可分。

3. 英国现代艺术批评发展

《自画像》
(布面油画,乔纳森·理查德森,1729 年,英国伦敦国家肖像馆)

老乔纳森评估安东尼·
凡·代克的计分表

与法国相比,英国的情况大致类似但略有差异。英国艺术批评家兼肖像画家乔纳森·理查森(Jonathan Richardson,1667—1745)出于自身的职业身份,写下了许多阐释艺术的评论文章。他撰写于1715 年的著述——《论绘画理论》(*Essay on the Theory of Painting*)通常被视为英语语系艺术理论的开山之作,更有人指出这本书的出现正是启发乔舒亚·雷诺兹(Joshua Reynolds,1723—1792)成为画家的原因之一。这种早期的个人论述一般没有十分整齐的格式,艺术家会随笔记录下那些他认为重要的内容,例如在论述过程与技法以及创作的目的和追求时,顺便提及画作的评判与鉴赏标准:

"无论故事的一般角色如何,绘画必须全部把它发掘出来,无论它是欢愉的,忧郁的,暗淡的,还是可怕的等等。耶稣的诞生、复活和升天应当具有一般的色彩、装饰和背景,画中的一切应该是活

泼和欢愉的；而在十字架上的蒙难、拘禁或者《圣母哀悼基督》则相反。"①

乔纳森是那一时期优秀的肖像画家,他以肖像画创作为生,其作品在当时的市场颇受好评,但作品受欢迎并不代表他的言论和理念也能得到人们的支持。在18世纪早期的英国语境中,艺术依旧被束缚在一种精英趣味之中,艺术家散漫的批评文字,并不能左右上流社会对作品赏鉴的基本风向和审美趣味。从这个视角来看,乔纳森的论述可以说是独木难支。即使雷诺兹成为英国皇家艺术学院院长,他依旧拿英国的肖像画传统毫无办法。这种建立在贵族喜好之上的画作类别,在英国的市场基础十分深厚,而能够代表艺术家更高追求的历史画,则在英国没那么有市场。显然,英国不仅在艺术创作环境上与法国存在巨大差异,艺术批评氛围也要稍逊于同时期的法国。受到法国沙龙获得成功的鼓舞,1769年,成立不久的英国皇家艺术学院开始每年举办夏季展,正式面向公众展出当代人所创作的艺术作品。18世纪的英国艺术批评便是在这种环境中开始逐渐发展的。虽然友好的氛围正在形成,但公开批判一件画作的拙劣行为依旧是不被允许的,于是部分艺术批评以匿名信的姿态出现。外部的藩篱和桎梏,显然阻挡不了艺术批评发展的势头。

到了19世纪,艺术批评已经不必再为合法性苦恼。拿破仑在位时期的政治氛围,进一步加强了公众话语的力度。遵循新古典主义的发展脉络,我们总能发现许多批评家们的影子,从狄德罗对大卫(Jacques-Louis David,1748—1825)的赞不绝口,到德拉克洛瓦(Eugène Delacroix,1798—1863)引起的激烈争论等。19世纪的核心关键词是理性与感性的纠缠,启蒙思想所倡导的精神与大革命风起云涌的局势交错,造就了许多社会范围内的大讨论。在法国,新古典主义与浪漫主义的艺术家正在激烈对峙,而英国则围绕着约瑟夫·马洛德·威廉·透纳(Joseph Mallord William Turner,1775—1951)作品的艺术价值及追求展开了一场广泛的争论。

透纳作为英国极受欢迎的浪漫主义风景画家,他的创作的个人风格并非一成不变,他一直在艺术探索中不断变换着风格表现。透纳将他对克劳德·洛兰(Claude Lorrain,1600—1682)的理解与认可通过批评的方式表达

① [英]弗兰西斯·弗兰契娜,查尔斯·哈里森:《现代艺术和现代主义》,张坚、王晓文译,上海:上海人民美术出版社,1988年,第294-295页。

第一章　现代艺术批评及其发展

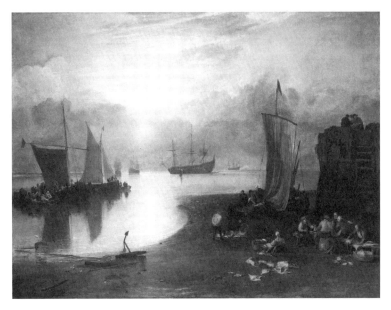

《雾中日出》
（布面油画，威廉·透纳，1807年，英国伦敦国家美术馆）

了出来①，结果立刻遭到其他批评家的围攻，这使得透纳与其他批评家之间的关系开始变得非常紧张。进入19世纪，透纳的画风变得更加抽象与写意，例如他于1807年创作的《雾中日出》，这件作品渲染了笼罩在浓重的晨雾之中的海岸以及远方的航船。初升的朝阳被蒙在海天相接的云雾之中，使得整件作品的光线表达并不强烈。由于光线的昏暗与透视，远景的云朵连成了一片，而远处的船只更是若隐若现。《雾中日出》构图简单，色调柔和，笔触轻薄，很好地展现了晨雾笼罩的海边情境，但这样的写意处理似乎脱离了同时代的艺术批评家的视觉习惯，从而招致了批评家的指责。

批评家们几乎是一拥而上，乔治·博蒙特爵士②首先发难："前景有些脏，人物表现毫无特色。"还有一些批评家的点评则更加刺耳，他们认为透纳几乎没画什么有用的东西，即使画了看起来也都差不多是一个样子，"不管他（透纳）把他的画叫作'捕鲸者'，或是'威尼斯'，或是'早上''中午''晚

① Fehl P. Turner's Classicism and the Problem of Periodization in the History of Art. *Critical Inquiry*. Vol. 3. No. 1(Autumn, 1976). p120.
② 乔治·博蒙特爵士（Sir George Beaumont，1753—1827），英国赞助人、业余画家，曾为伦敦国家美术馆捐赠了不少作品。

上',它们都一样,这就像把这件事想成那件事一样容易"。① 在诸如此类的批评中,表示支持的言论就显得格外引人注目。毕竟对于艺术批评家而言,他们应敢于发掘超出时代局限的美学价值。这里有两位值得提及的批评家,他们分别是赫兹里特(William Hazlitt,1778—1830)与罗斯金。作为这一时期著名的英国批评家,赫兹里特通常被认为是一个反对派。与博蒙特爵士等人的批评相比,他的批评其实还稍显温和。赫兹里特称透纳是"现今最杰出的风景画家",不过透纳的画作还是"太抽象了,而且对自然景物的描绘并不如它们所见的那般准确"。赫兹里特曾在一篇文章中这样谈道:

> "我们不能也不情愿将卓越的才智与道德低下的情感相联结:那就像是用其中一种去亵渎另一种。正是出这个原因,我时不时地贬低透纳优美的风景画,而乐于见到他探索失败的样子,这也是为了使我关于这个画家与他作品的观点更加统一。"②

从这段饶有趣味的论述中可以看出,赫兹里特对透纳的艺术技巧毫无意见,但却反对那种不稳定的情绪与狂乱的表现。或许二人私下曾经有过会面,赫兹里特对透纳本人性格特质的印象,也多少带入了艺术判断之中。此时的罗斯金还很年轻,他显然对众人批驳透纳的态度极为不满。他将那些为透纳辩护的文章进行了整理,并在《现代画家》中做出了更为全面的论述。他不仅在书中详细地分析了风景画所必须具备的各种自然要素,还对海景画家,如巴克赫伊森(Ludolf Backhuysen,1630—1708)与凡·德·韦尔德(Willem Van de Velde,1633—1707)等人的作品进行了批评:"那令人难解的海流、多岩石的海床和凹陷的海岸击起的浪花叫人看了为之羞愧。"③罗斯金认为如果将风景画派粗略地分为南北两派的话,那么:

> "荷兰流派,或多或少是自然的,但却是庸俗的;意大利流派,或多或少是高尚的,但却是荒谬的。在克劳德身上有一种确定的愚蠢的高雅,在加斯帕身上有一种呆滞的尊严。"④

陈旧的流派注定要为现代流派让道,而"透纳是这个流派至今创造出的

① Houston K. *An Introduction to Art Criticism*. New York: Pearson. 2012. P37-38.
② Wu D. *Hazlitt's Unpublished History of English Philosophy: The Larger Context*. The Transaction of the Bibliographical Society. Volume 7, No 1. (March 2006). P41.
③ [英]E. H. 贡布里希:《图像与眼睛:图画再现心理学的再研究》,范景中译,南宁:广西美术出版社,2016年,第223页。
④ [英]约翰·罗斯金:《现代画家》Ⅲ,唐亚勋译,北京:生活·读书·新知三联书店,2012年,第264页。

唯一一位伟大的人——伟大到做了这个流派需要做的一切"。① 考虑到透纳当时所处的环境，罗斯金可以说是极少数站出来肯定其成就的批评家。罗斯金的著述造成了一定影响，从而使得透纳在去世时的声望有所改善。实际上在撰写《现代画家》后半部分的时候，罗斯金就已开始着手构思另一本关于建筑与装饰设计的书，也就是著名的《建筑的七盏明灯》。这本注重分析装饰美感的作品与《现代画家》传达出同样的理念，抵制如洪水猛兽般的工业文化，崇尚回归自然与田园。② 进入19世纪50年代，罗斯金减少了艺术批评写作的数量，但他之前做的大量工作依旧奠定了其在英国艺术批评史上的地位。强烈的复古情绪，也是罗斯金会支持拉斐尔前派理念的重要原因。但罗斯金到底是一个主张写实绘画的批评家，他可以为透纳的诗意作出辩护，但却不能认同惠斯勒的抽象。当然，这种激烈的反对之中或许也包含了他对惠斯勒个人身份及作为的不认可。实际上在英国的浪漫主义文学中，一直存在一种批驳资本主义的传统，而罗斯金的态度可能与此有关，我们会在后文详述这种异议传统。

二、理论与批评的边界

在简要回顾法国与英国的现代艺术批评发展之后，我们现在着眼于当下的批评。沈语冰在《20世纪的艺术批评》中曾指出，20世纪属于批评的世纪，无论是文学艺术批评，还是视觉文化批评都取得了不俗的成就。艺术批评的蓬勃向上，得益于艺术学科的整体发展。在这整体向上的态势中，艺术批评与艺术史、艺术理论学科的互动发挥着巨大作用。学科分立发展只是基于社会现实的需求，艺术史、艺术理论与艺术批评在结构与性质上存在着十分紧密的联系。这种联系，在今天的艺术书写之中愈发强烈。

1. 批评的结构

从结构上来看，艺术批评可以分为描述（description）、解释（interpretation）与评价（evaluation）三个重要部分。这个熟悉的结构，不仅

① ［英］约翰·罗斯金：《现代画家》Ⅲ，唐亚勋译，北京：生活·读书·新知三联书店，2012年，第265页。
② ［英］E. H. 贡布里希：《秩序感——装饰艺术的心理学研究》，杨思梁、徐一维、范景中译，南宁：广西美术出版社，2014年，第45页。

和艺术史一一对应,而且还同样都面临着各种挑战。描述与解释可以算作对艺术品进行记述时的首要任务。艺术史与艺术批评的一个重要差异,便是描述对象及其所处的时间节点。描述的对象是什么?如果是视觉图像,则写作者将需要考虑图文转换的思维逻辑。针对这一点,巴克森德尔曾提道:"描述是由跟图画相关联的语词和概念组成的,但这种关联是复杂的,有时是有问题的。"①这个问题便在于如何用语言去描绘具体的视觉形式,甚至是它们之间的逻辑关系。从理想化的角度看,这个行为本身就像是从艺术史家手中接过拼图的碎片,但从现实的角度看,叙述的顺序依旧会在很大程度上影响观者的理解逻辑。如果描述的对象不是艺术品本身呢?巴克森德尔继而指出:我们并非是在对画作进行描述,而是在描述那些关于画作的评论。这一表述指向了史学史与批评史,它们似乎距离艺术品本身更远了。但由于语言媒介的共通性,描述评论可能比描述画作要更准确些。以此而论,写作者或许比较不容易在逻辑上迷失。

艺术史与艺术批评研究对象所处的时间节点,构成了第二个关于描述的问题。批评家黄专在谈及二者之间的关系时便认为,它们一个研究的是"过去",另一个关注的是"当下"。例如艺术史针对某一特定历史阶段进行探讨,通过梳理核心问题、外围材料对历史面貌进行重塑与还原。艺术批评的对象则集中于当下文化境况,且其间传达出的价值判断具有极大的依附性与功利性。这种差异不难理解,但是对于书写当代史的研究人员来说,他们将面临与批评家一样的窘境。那种与历史保持一定距离的策略,不再能将他们置于安全境地。约翰·伯格曾在他的批评中表示,即使历史学关注的对象与事件存在于遥远的过去,但它们得以发现的视野,却必然都具有现今时代的烙印。当代史恰是当下最值得关注的难点,描述对象对艺术史家与批评家而言均非易事,在这一点上二者关于时效性的差异被弱化了很多。

解释与描述通常是相互渗透的,不像我们直接给出的名词那样可以做出完全独立的划分。当一个艺术史家或是一个批评家对图像的每个部分做出说明解释时,无不伴随着对于作品详细的描述。当然,说明解释也可以被视作描述的进一步推进,尝试用文字去描述一些超出视觉语言的情形。

艺术史与艺术批评在阐释工具上有一个天然的桥梁,即艺术理论。与艺术批评相比,艺术理论要显得更年轻。潘诺夫斯基(Erwin Panofsky)曾就

① [英]迈克尔·巴克森德尔:《意图的模式:关于图画的历史说明》,曹意强、严军、严善錞译,杭州:中国美术学院出版社,1997年,第2页。

艺术史与艺术理论间的关系进行论述,他认为二者的历史可追溯至温克尔曼(Johann Joachim Winckelmann,1717—1768)在阐释希腊人的艺术时所谈及的种种规则,以及德国艺术史家茹默尔(Karl Friedrich Rumor)在《意大利研究》(*Italian Studies*)中试图构建的艺术问题体系。潘诺夫斯基继而指出,艺术理论无论发展出怎样的概念性系统,其根本任务都是阐述艺术问题。而艺术史的作用之一就是使用各种手段,来描述艺术品的感性特质,并阐释其风格或形式成因。① 就此而论,作为阐释学科的艺术史自然与艺术理论不可分割。艺术批评与艺术理论的关系更是不言自明:理论构筑框架,于框架中进行逻辑推导从而形成评价标准。二者在描述与解释间的差异微乎其微,在根本任务侧重上却出现了量的偏差。艺术史侧重于描述和解释,批评侧重于评价。

文杜里在《西方艺术批评史》的开篇曾描绘了这样一个有趣的场景:

"如果你向一位美术史的教授说,他所讲的内容完全没有评判,他可能会恼火。那么如果你再问,他所持的评判标准是什么,他将会回答说,他忠于事实,就看事实上有没有艺术的感觉;或者他将会立刻提出一些作为评价的格式,比如古典艺术的完美性、尊重真实性、装饰性效果、技法的完善、形式的卓越等等。如果进一步用他所论述的那些精确的事实来衡量一下这些艺术观念的可靠性,你就会发觉,尽管掌握了事实的文献,他的艺术修养却显得他对于所谈到的观念的某种程度的无知。"②

文杜里的不满实际上传递出一种担忧,一种对于艺术批评发展的担忧。20世纪30年代的法国正在流行一种分立观念,即把艺术史、艺术批评与美学三科分立。文杜里显然不赞同这种分割,他认为将艺术史推向谬误的最严重的情况,便是使艺术史和艺术批评分离。"如果一个事实不是从判断作用的角度加以考察的,则毫无用途;如果一项判断不是建立在历史事实的基础之上的,则不过是骗人。"③这种评价的根基依旧是判断。事实已证明艺术史的写作不可能绝对客观,不同的人对史实有不同的阐释。艺术史家对于

① [美]潘诺夫斯基:《论艺术史与艺术理论的关系:向艺术科学基础概念体系迈进》,载《艺术理论基本文献》(西方当代卷),周宪主编,北京:生活·读书·新知三联书店,2014年,第23-24页。
② [意]里奥奈罗·文杜里:《西方艺术批评史》,迟轲译,南京:江苏教育出版社,2005年,第3页。
③ [意]里奥奈罗·文杜里:《西方艺术批评史》,迟轲译,南京:江苏教育出版社,2005年,第5页。

现象的评价当然存在,区别在于以何种语言或逻辑呈现出来。

通过上述以批评三要素作为脉络进行的比较,可以看出艺术批评并非一门简单的、区别于艺术史的独立学科。无论从历史氛围,还是从本质倾向上,它与艺术史学科都有极为重要的联系。而 20 世纪艺术史的复杂多样性,更加深了二者间的紧密关联。那么今天的艺术批评是一种怎样的态势?

2. 批评的隐忧

汉斯·贝尔廷(Hans Belting)曾表示,我们讨论的重点并不是对艺术批评作出何种评价,而应注意到艺术批评是学术性的艺术史问题。贝尔廷认为:

> "艺术史作为一种模式,本身是评论,即历史性的评论,所以把艺术史想象为评论的艺术史,这可以称得上是一个问题——除非评论的艺术史转变为观念史。"①

20 世纪以后的艺术史书写,是不是就是观念史的书写?这不是个能用"是"或"否"来简单给予答复的问题。毕竟在现代主义之后,艺术品就呈现出越来越观念性的表达。如果将西方艺术发展简单视作两条脉络,架上的绘画作品自 19 世纪开始便一直在作减法。由具象走向抽象背后的视觉逻辑,我们在此处不展开详细叙述。但伴随着抽象绘画走向极简的形式,这条艺术发展的逻辑脉络便走向了终点。然后艺术应该何去何从呢?以杜尚为先导的艺术家们注重观念呈现,由此逐渐摆脱了物质媒介的束缚。脱离单一传统艺术媒介,艺术创作走向一个更为广阔的天地,于是玩弄观念的艺术表现在很长一段时间都具备旺盛的活力。以观念为落脚点,创作者便可以使用多种媒介,触及更加恢宏、深入的主题。如约瑟夫·科苏斯(Joseph Kosuth)在《一把椅子和三把椅子》(One and Three Chairs)中,以椅子为主题挑战人们的认知模式。他的表现手段综合而立体,媒介朴实而平淡无奇,却抛出了令批评家感到十分棘手的一些理念。这种艺术一改以往完成品的状态,仿佛艺术家踢向受众的皮球,方向明确但受众却未必能接住。

艺术的快速发展,似乎与艺术史的学科发展拉开了一定的距离。艺术史家追逐在艺术家身后尝试解释那些问题,已经令人精疲力竭,更不要提及展现出更多的态度。今天无论是艺术家、批评家还是观众都在抱怨批评的

① [德]汉斯·贝尔廷:《现代主义之后的艺术史》,洪天富译,南京:南京大学出版社,2014 年,第 47-48 页。

平庸,仿佛评判的存在只是为了锦上添花,而不是指出问题。但从现实境况来看,互联网时代往往观念先行。意见领袖在当今数字媒体时代发挥着巨大作用,这无疑是在呼唤艺术批评的回归。

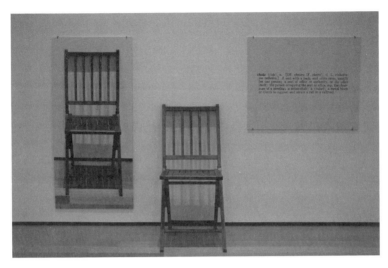

《一把椅子和三把椅子》
(约瑟夫·科苏斯,1965年,美国纽约现代艺术博物馆)

20世纪的艺术书写者们已经开始思考应对方法,在克里斯·穆雷(Chris Murray)主编的《20世纪主要艺术理论家》里,录入书目的49人中,除却部分艺术史家与艺术批评家,还包含来自哲学、社会学、美学等其他门类的多位研究学者。① 除图像学是艺术史自发的外延方向外,语言符号、种族性别、经济政治、视觉心理等方向基本都来自其他学科融入。如果没有这些理论为艺术史研究注入新的活力,研究者们可能还在形式主义的话语圈

① 书中录入的49人分别为:西格蒙德·弗洛伊德、格奥尔格·齐美尔、约翰·杜威、埃米尔·马勒、海因里希·沃尔夫林、阿比·瓦尔堡、罗杰·弗莱、贝奈戴托·克罗齐、亨利·福西永、克莱夫·贝尔、威廉·沃林格尔、阿兰·勒罗伊·洛克、罗宾·乔治·科林伍德、路德维希·维特根斯坦、马丁·海德格尔、瓦尔特·本雅明、欧文·潘诺夫斯基、阿诺德·豪泽尔、赫伯特·里德、苏珊·朗格、汉斯-格奥尔·伽达默尔、安德烈·马尔罗、雅克·拉康、艾德里安·斯托克斯、西奥多·阿多诺、迈耶·夏皮罗、鲁道夫·阿恩海姆、尼尔森·古德曼、梅洛·庞蒂、列维·施特劳斯、克莱门特·格林伯格、恩斯特·贡布里希、罗兰·巴特、理查德·沃尔海姆、让-弗朗索瓦·利奥塔、阿瑟·丹托、米歇尔·福柯、约翰·伯格、于贝尔·达弥施、让·鲍德里亚、皮埃尔·布尔迪厄、雅格·德里达、迈克尔·巴克森德尔、苏珊·朗格、茱莉亚·克里斯蒂娃、T.J.克拉克、米克·巴尔、诺曼·布列逊、格里塞尔达·波洛克。

中打转。这些理论在艺术史中的运用,也冲击了艺术史学科原有的较为拘谨的体系,使其向着更为开放的方向发展,在形态上与艺术批评愈发相近。正如美国批评家哈罗德·罗森伯格(Harold Rosenberg,1906—1978)说:"今天的艺术批评就是艺术史,尽管不一定是艺术史家的艺术史。"[1]罗森伯格的话提醒了我们,今天应该以何种态度来看待艺术批评。

 今天的艺术批评当然还有这样与那样的问题。埃尔金斯曾提到,20世纪上半叶的批评状况不同于现今,批评家们常常立足于更为广阔的视野,如英国批评家罗杰·弗莱(Roger Fry)与克莱夫·贝尔(Clive Bell)便是将对塞尚的赞许建立在对文艺复兴的批判之上。与之相较,现在的批评家却很难翻越围栏,一篇文章的讨论内容仅限于方寸之间,且不能跳出特定展览与作品本身。[2] 今天的批评如此繁盛,内在却虚弱不堪。许多批评家的文字,就像一层盖在作品上的薄纱,反而使观众看不清艺术的本来面目,更无须提及还有部分批评屈服于各种权力机制。这些现象的部分成因是缺少统一标准。如果今天的艺术批评就是艺术史,那是怎样的批评?又展现何种观念?揭示怎样的社会情境?在此,我们不妨结合20世纪中叶以来的英国艺术批评发展一窥究竟。

[1] [英]德波拉·切利:《艺术、历史、视觉、文化》,杨冰莹、梁舒涵等译,凤凰出版传媒集团江苏美术出版社,2010年,第232页。

[2] Elkins J & Newman M. *The State of Art Criticism*. New York:Routledge. 2007. pp. 77-78.

Chapter II 第二章
社会语境与资本主义批判

第二章　社会语境与资本主义批判

美国艺术批评家、艺术史学者哈尔·福斯特(Hal Foster)曾调侃艺术批评家是一个濒危物种,因为在北美或西欧的社会情境中,艺术批评家这一社会角色大多由作家、哲学家甚至艺术家本人来兼任,但却几乎没有人会单纯地从事"艺术批评家"这一职业。① 福斯特的这一观点说明了艺术批评家社会身份的综合性与复杂性,因此在以单个批评家作为研究对象时,我们当然不能割裂他的多重社会身份。以此为基点,我们可以将伯格的身份简单分为两个层次:作为马克思主义者的伯格与作为艺术批评家的伯格。在深入讨论艺术史与艺术批评传统之前,我们需要回溯时代语境,将伯格及其理念放置于原有的时代语境中去重新考量。顺着这样的思路,我们首先要回顾20世纪50年代开始的社会政治、历史与文化所出现的新动向,即新左派运动与文化研究氛围。由此我们才能理解马克思主义立场及理论,如何有效渗入艺术史与艺术批评书写之中。

一、新左派崛起

20世纪中叶,世界发展态势风云诡谲。经历了第二次世界大战的浩劫,世界人民期盼和平、稳定的生活。战后重建与经济发展本应是大多数国家的首要任务,但一个严峻的问题却横在了世界人民的面前,那便是意识形态阵营的划分及其对立。曾经在第二次世界大战中并肩作战的国家此时基于意识形态不同,逐渐走向对立。原本在欧洲占据较大影响力的法国,在第二次世界大战中遭到毁灭性打击。在战后重建中,资本主义阵营的戴高乐政府秉承民族主义立场,在政治上不愿受美国裹挟,但在经济上又难以拒绝马歇尔计划的经济援助,因此法国在两个阵营间摇摆不定,保持着相对模糊与暧昧的立场。而作为老牌资本主义国家,在海外拥有广大殖民地的英国,同样受到第二次世界大战的影响,国力及世界影响力遭到极大地削弱。这意味着以英、法、德等国为主的欧洲国际秩序面临重构,新的全球秩序即将到来。这个新秩序,就是自1947年开始的美苏冷战格局。

1.内里的危机

冷战格局基于资本主义与社会主义的意识形态阵营划分,从政治斗争,

① [美]哈尔·福斯特:《设计之罪》,百舜译,济南:山东画报出版社,2013年,第141页。

延伸至经济、军事、文化甚至是艺术等领域的对抗。两大阵营间的矛盾冲突,几乎将整个世界一分为二。但掌控时代话语权的两个阵营,其内里也并非铁板一块。风云变幻的权力关系,考验着人们的精神和意志。在这种背景下,英国的马克思主义者,更是身处政治立场与国家利益双重纠缠的权力漩涡之中。

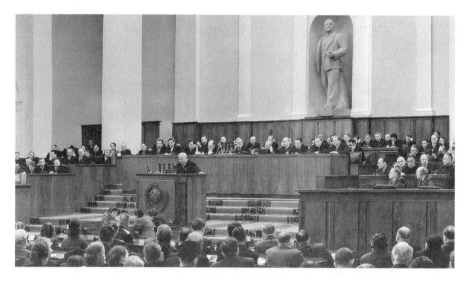

1956年,苏共二十大上赫鲁晓夫做报告

1956年,苏联共产党第二十次代表大会召开,赫鲁晓夫在会上做了长达四个小时的报告。在名为《关于个人崇拜及其后果》的报告中,赫鲁晓夫对斯大林在任期间所施行的多次大清洗运动进行了批判。这份"秘密报告"不知什么原因落入了美国中央情报局特工之手,后者很快将其公之于众。此事一出,舆论哗然。这一事件对社会主义阵营造成了十分不利的影响,极大地动摇了国际共产主义者的理念与信仰。这场"去斯大林主义思潮",始于苏联境内,但却逐渐蔓延开来,扩展到东欧部分社会主义国家。波兰、匈牙利、捷克等国的保守派与苏共党员的矛盾快速激化。如在匈牙利国内便由知识分子牵头,掀起了主张自治、反对苏联的浪潮。面对此起彼伏的表达改革意愿的示威游行,匈牙利政府采取了一系列压制抗议活动的举措,这些举措不仅没有解决问题,反而使得国家内部局势走向越发动荡不安的境地。看似错综复杂的政治事件,其内里依旧是两大意识形态阵营间的权力争夺。在西方国家的政治宣传攻势之下,匈牙利问题愈演愈烈。1956年11月,苏联坦克跨越国境线进入布达佩斯,直接插手干预匈牙利政务,武装镇压人民

运动,意图使用强硬手段,恢复维护匈牙利社会秩序的苏联武装。然而这不仅没能稳定匈牙利国内的政治局势,还使得匈牙利国内的反抗运动愈演愈烈。从宏观上看,苏联武装干预的客观影响,便是进一步挫败了社会主义阵营的信心,从而促使国际共产主义运动逐渐走向低迷期。

与此事件同期发生的便是苏伊士运河危机,即第二次中东战争。该事件直接对英国国内的知识分子产生了重要影响。苏伊士运河危机是由英国、法国联合以色列三国,为争夺苏伊士运河控制权发起的针对埃及的军事行动。埃及在第二次世界大战前属英国殖民地,第二次世界大战结束后,埃及人民为摆脱英帝国主义的殖民统治而掀起了反抗运动。最终纳赛尔政权推翻了由英国扶持的法鲁克王朝,并建立起埃及共和国。然而战争失利并未覆灭英帝国主义的殖民野心,英军仅退出埃及本土,却不想放弃苏伊士运河的控制权。一时间双方僵持不下,最终这场对峙在美国与苏联的直接干预下被叫停。对此,苏联公开表示,如果英法不停火的话,苏联将会以军事手段武力调停这场纷争。而美国则在事后以抛售英国债券的方式对英国进行了经济制裁,美法邦交也由于此次事件降至冰点。

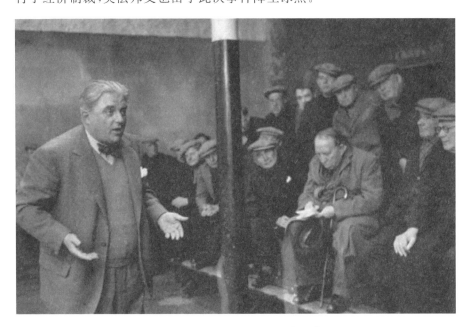

1957年,罗伯特·布斯比正在演讲

苏伊士运河危机被视为殖民主义复苏的标志。这个事件使得英国不仅在国际舆论上受到强烈谴责,在英国国内也激起了巨大的反战浪潮。英国

历史学家艾伦·泰勒(Alan John Percivale Taylor,1906—1990),工党记者、工党议员迈克尔·福特(Michael Foot)与保守党议员罗伯特·布斯比(Robert Boothby)在电视广播节目"自由言论(Free Speech)"上就这个问题展开了激烈争论。泰勒在节目中言辞激烈地批评保守党①挑起战争的罪恶行径。这场荧幕辩论在英国国内收获了不俗的反响,人们反战与抗争的信念再次被点燃。保守党为遏制这种抗议的势头,曾向BBC电视台施压,勒令BBC电视台支持政府的战争论调。反战的高峰以工党在特拉法加广场(Trafalgar Square)示威集会为标志,工党议员安奈林·贝文(Aneurin Bevan)发表演讲指责政府的独断专行。这个演讲颇具煽动性,一时间群情激奋,人们打出了"伊登必须走"的口号。② 尽管首相伊登并未因这次游行而下台,但依旧在之后的政治生涯中为该事件承担了大部分责任。

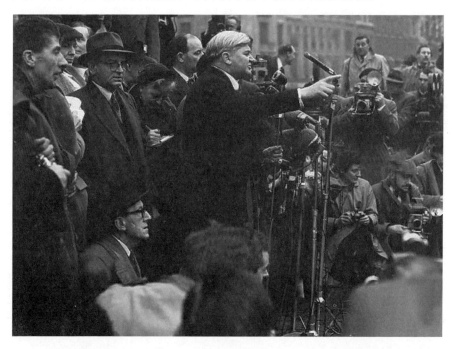

1956年11月,安奈林·贝文在特拉法加广场上发表反战演说

① 1951年至1964年,英国执政党为保守党。
② 安东尼·伊登(Anthony Eden,1897—1977),英国保守党政治家,曾于1955年至1957年间担任英国首相,由于其对于苏伊士运河问题的处理,而被认为是20世纪最不成功的英国首相之一。详见 Staff Blogger:"Aneurin Bevan", *New Statesman* ,Feb. 4,2010.

2. 松散的联盟

实际上,赫鲁晓夫的"秘密报告"并未在英国共产党的报刊上进行发表。因此我们可能没法看到英国国内对这个事件的直接反馈。但伴随这场风波而来的匈牙利事件与苏伊士运河危机,却实实在在地重创了英国的左派分子及左派运动。此前,英国社会中主要流行的左派思想是费边主义(Fabianism)。费边主义起源于 1884 年成立的费边社。费边主义者认为社会改革应该循序渐进,因此主张使用渐进的方式进入社会主义,而不是通过暴力革命的手段。费边主义为工党的建立与发展提供了重要的理论支撑。作为当今英国国内两大执政党之一的工党,从根基上来说是一个由左派组织而成的松散联合体。费边主义的渐进理念帮助了党内工人、左派知识分子团结部分右派,从而建立起一个党派集合。

这种颇具英国特色的不稳定的联盟状态具有悠久的历史,其渊源可以上溯至英国工会组织在 19 世纪 40 年代左右的作为。作为最早爆发工业革命的国家,英国的工人阶级基础可谓十分雄厚,但却没能像法国那样发生扭转政权形式的根本性变革。关于这一点,E. P. 汤普森在《英国工人阶级的形成》中指出,兴起于 18 世纪后半叶的工人阶级,实际上就是由政治激进主义者与处于守势的工业组织的结合,这在一定程度上决定了内部组织的不稳定与妥协性。虽然工党确实将改善工人生活作为政治竞选的资本与拉选票的口号,但其实际上是在一次次权益斗争中妥协,永远无法解决实质性矛盾。一旦工人被压榨至无以为继,便会爆发罢工运动。一旦生活稍有改善,工人运动的势头便又迅速衰落下去。这种摇摆不会推动社会按照费边主义的理念和平演化,只会伴随着妥协与退让,一次次地打击和消磨劳动者的反抗意志。因此罢工运动在西方此消彼长,在经济低迷的今天,更是如此。

19 世纪 40 年代的工人阶级,一直在抗争与妥协中来回摇摆。以至于到了 19 世纪 80 年代,"工会对于工人阶级采取政治行动的矛盾态度早已非常明显"。[①] 作为工会政治工具的工党当然应代表工人阶级的利益,但工会领导的主要观点集中在提高社会福利以及为工人提供有限的保护措施,而不是从根本上改变工人地位。由此可见,不同于列宁思想的费边主义以及工党复杂的社会构成,使得英国的左派一直对苏联以暴力手段推翻原政权不

① [英]雷蒙·威廉斯:《希望的源泉:文化、民主、社会主义》,罗宾·盖布尔编,祁阿红、吴晓妹译,南京:译林出版社,2014 年,第 147 页。

2023年2月,法国爆发全国性罢工运动

罢工与抗议活动持续进行,抗议者与警察发生冲突

2023年2月,英国教师、火车司机等多个行业罢工

2023年5月,美国好莱坞编剧罢工

感兴趣,这可能是英国共产党没有对斯大林问题发表明确批评的部分原因。但匈牙利事件中苏联的作为,则极大刺激了西方进步的知识分子与欧洲主流左派政党。在英国,大约有几千人在1956年因国际局势变动而退党,[①]其中就包括曾参与新左派运动的著名历史学家、政治活动家E.P.汤普森。而作为苏伊士运河危机的始作俑者的英国政府,在国际社会的声誉一落千丈。苏伊士运河危机的结果,凸显了美苏对峙之下的冷战国际新秩序。在这场两大意识形态阵营的角力之中,作为老牌帝国主义的英国只能沦为从属与附庸。美国与苏联的军事武装与经济手腕,重创了英国自维多利亚时代以来树立起的精英主义自尊。内外交错的局势,一步一步牵扯着知识分子的信仰,促使他们重新审视马克思主义的价值与应用,这种反思精神为新左派的成立打下了坚实的基础。

大部分学者都将《新左派评论》(*New Left Review*)的创立作为新左派成立的标志,这是一种较为便捷的识别方式,但也可能会使早期新左派分子的活动被忽视。第二次世界大战后的英国致力于恢复国力,其工人的生活水平和社会福利均有所提高。生活状况的改善软化了工人阶级的斗争性,工人运动逐渐消沉。工党在竞选中的连续失利,使得一些民众开始怀疑工党再次执政的可能性。最先有所动作的是一批来自牛津大学的学生,基于这样的政治生活氛围,他们聚集在一起组办了《大学与左派评论》(*University and Left Review*, ULR)。那除却政治诉求,他们还想要讨论些什么呢?

20世纪50至60年代正是美国的流行文化迅速崛起的时代,这股风潮在电视媒介的传播下席卷整个欧洲。年轻人们也注意到了这个社会变化,因此ULR的讨论不会仅仅局限于社会主义,还在一定程度上涉及文化艺术、建筑设计与音乐等话题。文化艺术反映经济发展,因此ULR对于精神生活的关注,也反映了此时经济逐步复苏的整体社会态势。除此之外,早期的新左派还采用了一些非传统的政治讨论方式,例如党派咖啡馆。参与过ULR的年轻历史学家拉斐尔·塞缪尔(Raphael Samuel)在家中发起组建咖啡馆的倡议,同时能为党派活动与ULR提供资金支援。"咖啡馆文化"是受到欧洲知识分子、艺术家欢迎的一种人文传统。如19世纪60年代,印象派团体在组建之初,便是一群在盖伊咖啡馆发表艺术理论与见解的年轻人。

塞缪尔的这个提议起初没有被ULR的编辑们接受,但塞缪尔最终还是

① [英]迈克尔·肯尼:《英国早期新左派的生平和时代》,载于《社会批判理论纪事》第5辑,张一兵主编,南京:江苏人民出版社,2013年,第248-260页。

1957年—1959年的初版《大学与左派评论》

凭借自身的一番热忱说服了其他人。咖啡馆选在了卡莱尔街(Carlisle Street)7号的地下室,并成功地引起了人们的注意,每次会有数百人在这里集会,人们可以喝咖啡、下棋、听演讲,还可以参观这里举办的艺术展览或是参加电影放映会。①很多人会忘却新左派早期俱乐部与咖啡馆活动,其中一部分原因在于萨缪尔是一个研究者,而非一个精明的商人。这导致咖啡馆活动尽管颇具影响力,但运营阶段大多时候处于亏损状态,需要靠友好人士的资助才能勉强维持。虽然咖啡馆没坚持几年就歇业了,但由ULR成员以及其他艺术家、批评家所参加、主导的活动无疑彰显了新左派的生机与活力。以咖啡馆活动这种形式将政治讨论有机地融入社会与文化生活,也为左派公共知识分子的活跃营造了良好的氛围。

进入20世纪60年代,由斯图亚特·霍尔(Stuart Hall,1932—2014)主持的ULR与汤普森主编的《新理性者》(*New Reasoner*)合并为《新左派评论》,并由霍尔主持。尽管霍尔担任主编的时间并不长,但他依旧起到了十分重要的作用。霍尔卸任后,佩里·安德森担当主编,安德森正是新左派的领军人物。

3. 左派知识分子

此处需要简要提及的是关于公共知识分子(public intellectual)的相关

① Scott-Brown S. *The Histories of Rephael Samuel*. Canberra:ANU Press. 2017. p73.

问题。提到公共知识分子,我们会想起一连串名字,包括约翰·伯格、特里·伊格尔顿、苏珊·桑塔格与爱德华·萨义德等。但知识分子这个词起初并不天然存在于英语语境中,20世纪上半叶以前,人们可能会用其他词汇形容类似知识分子的状态,如"public moralist(公共道德家)""social critic(社会评论家)""political theorist(政治理论家)"等。今天英语语境中的"知识分子",实际上是个不折不扣的舶来品。知识分子一词,实际源自法语①。在法国德雷福斯事件②之后,这个词在法语中的语义概念被广泛应用在英国的政治生活中,代表使用德雷福斯式的写作来表达政见的人。在此之前,英国人也将其认知为从事文学批评或研究的某一类文人形象。

雷蒙·威廉斯曾提道:"20世纪中叶以前,'intellectuals''intellectualism''intelligentsia'的负面意涵在英文里是很普遍的。"③在20世纪30年代,这个概念开始与布尔什维克联系在一起,且带有贬义色彩。法国学者贝尔特泽纳认为:"今天,其来源依然使'知识分子'具有否定的含义。尽管它本身不是如此,但是它仍然代表了刻板又啰嗦的法国思想家的老套路,还代表被视为煽动者的左翼人士。"④他在文中还提到1999年的记者招待会上,英国作家萨曼·拉什迪(Salman Rushdie)令人瞠目结舌的回应:在英国,被当作知识分子来对待是种侮辱。没有人愿意被如此定义。不过贝尔特泽纳并未提及拉什迪的政治倾向,或者描述这句话本身的语境。拉什迪在此处使用的知识分子一词,其中的否定含义并不能代表英国社会的全部境况,但这确实是一种令人无法置之不理的论调,即来自文学写作领域对于左派意识形态的偏见和敌视。对此,乔治·奥威尔曾表示:

① 戴维·L.沙克:《英语中的"知识分子"(Intellectual)源自法语 Intellectuel 吗?——美国知识分子史状况》,载《西方当代知识分子史》,米歇尔·莱马里、让-弗朗索瓦·西奥内利主编,顾元芬译,南京:江苏教育出版社,2007,第353-368页。

② 德雷福斯事件(Dreyfus affair)是19世纪末法兰西第三共和国的一桩政治丑闻。法国陆军上尉犹太籍军官德雷福斯被诬陷向德国泄露军事机密,法国军方未经详察而判处其有罪,在案件审理中拒绝修改结果,并将提出重申意见的官员直接调离,从而激起众怒。期间几经反复,法国包括政府、军队、教会与报纸等都参与其中展开激烈争论,并被分裂成两派。众多知识分子也参与其中,如左拉曾公开发表文章控诉政府不公,而被判诽谤罪。德雷福斯本人历经12年才被平反并恢复声誉,这一事件被视为现代社会中不公正的象征,同时彰显了媒体舆论的参与所发挥的作用。

③ [英]雷蒙·威廉斯:《关键词:文化与社会的词汇》,刘建基译,北京:生活·读书·新知三联书店,2016版,第292页。

④ [法]克拉里斯·贝尔特泽纳:《英国的知识分子:不真实的反常现象》,载《西方当代知识分子史》,米歇尔·莱马里、让-弗朗索瓦·西奥内利主编,顾元芬译,南京:江苏教育出版社,2007,第29-42页。

> "需要注意的是,某种意义上说,知识分子无一不'左'。……如果你的才智足够理解 T. S. 艾略特的诗和卡尔·马克思的理论,上级官员就会注意到你,将你排除在所有重要岗位之外。只有在文学评论界和左翼政党中,知识分子才能找到自己的角色。"①

这种理念偏差或多或少来自知识分子概念从法国舶来的事实,以及对左派知识分子纯粹性的质疑。不过其中提及的当局对待左派知识分子的苛刻态度,却是真实存在的。尽管保守党也曾组织过一些右派知识团体,但是思想研究与影响力却十分有限。以至于大多时候谈到知识分子,第一想到的是左派读书俱乐部。1935 年,出版大亨维克多·戈兰茨(Sir Victor Gollancz)出资创建左派读书俱乐部。这个俱乐部引入了一批关于马克思主义的学说,以及部分来自苏联与中国的共产主义革命的境况,引起了较大的社会反响。就这一点来说,英国的知识分子语境难免带有马克思主义烙印。以《新左派评论》为代表掀起的文化研究与国民性讨论,为左派知识分子提供了一方广阔的公共场域。

针对新左派的影响力,迈克尔·肯尼(Michael Kenny)曾指出,新左派运动是一股由外部(法国)传入英国、反对工党和英国共产党这两个主要左派政党的知识分子潮流和政治潮流。在很大程度上,它还是一个吸引了众多知识分子、学者、艺术家、教师以及其他专业学者的思想运动。

这场声势浩大的运动以《新左派评论》为主要阵地,佩里·安德森担任《新左派评论》的主编后进一步深化了文化主题的探讨,他与汤姆·奈恩(Tom Nairn)合作的一系列文章对英国的历史与文化传统进行了批判与反思。作为马克思主义生发的温床,同时也是世界上最早产生工人阶级的国家,为什么时至今日英国的工人运动却日渐低迷?安德森与奈恩从 17 世纪后期的发展入手,认为英国缺少中产阶级发动的革命断裂时刻,因此不能像 18 世纪的法国那样,将学术与政治结合在一起,也不能像 19 世纪的法国、德国、意大利那样构建现代社会。通过上述历史与文化的讨论,两个人给出了一些相对极端的观点,如英国的工人阶级受到资产阶级的影响,视野狭隘且敌视知识分子。尽管二人的历史论证存在一些问题,但这种激进的言辞确实在英国学术界引起了比较大的争议。汤普森直接撰文反驳了上述观点(虽然他的文章被《新左派评论》驳回了),汤普森认为安德森与奈恩关于英国工人运动的狭隘与保守批驳并不准确,19 世纪至 20 世纪的工人运动有其

① [英]乔治·奥威尔:《奥威尔散文集》,罗爽等译,武汉:华中科技大学出版社,2016,第 175 页。

历史语境原因,而安德森与奈恩显然没有考虑这些细节问题。无论英国学术界是否真的如安德森与奈恩描述的那样贫瘠,英国人民是否反智,他们的批评依旧造成了一个极为有益的结果,就是从其他国家汲取更多当代马克思主义研究的新鲜血液,其中引入的社会学、心理学、美学等学科对英国学术文化的革新确实做出了重要贡献。正如安德森所描述的那样:

> "整个英国传统——不仅是马克思主义学派,而且包括许多其他非马克思主义学派——在许多领域都是非常经验主义的。在英国,需要哲学理论、社会学理论、美学理论,而且需要更为政治的、不仅仅是经济的理论,这是第一点。第二点,有一个另类的马克思主义传统,即欧洲大陆的传统,提供的正是英国马克思主义传统所缺乏的东西。就我的理解来说,匈牙利哲学家卢卡契、意大利的葛兰西,代表了重要的一代;其后的几代,包括德国的法兰克福学派,如阿多诺、马尔库塞等,法国的萨特和后来的阿尔都塞。可是,所有这些人的著作,当时都完全没有英文译本。"①

事实上,当时流行于法国的结构主义理论,包括阿尔都塞的意识形态理论正是借由这种理念指导下的译介运动传入英国,并对后来的文化研究产生了非常深刻的影响。英国文化研究学者约翰·斯多雷(John Storey)曾在《文化理论与通俗文化导论》中提到,阿尔都塞的观点在20世纪70年代霸占了许多刊物的版面,如《文化研究工作报告》《银幕》《新左派评论》全都刊登着论述阿尔都塞主义的文章,无论是阿尔都塞门徒写的文章,抑或是反对阿尔都塞主义的文章。②

其实安德森并不赞同结构主义理论,他引入这种理论的初衷也是为了更好地进行批判。但得益于这种大范围的译介与研究讨论,文化研究从比较广阔的人文主义视野,转向了更为理性的结构主义视野。曾担任《新左派评论》主编的斯图亚特·霍尔,后来前往伯明翰文化研究中心(The Center for Contemporary Cultural Study,CCCS)担任领导人,并主导了1968—1979年间的CCCS的研究工作。CCCS致力于对以电视为媒介的流行文化、影视图像展开多方位的研究。CCCS在鼎盛期建立了大约三十个研究小组,例如英语研究小组、历史小组、语言和意识形态小组、文学和社会小组、媒介研究小组、妇女研究小组、亚文化小组和工作小组等。CCCS在英国文化研究上

① 汪晖:《新左翼、自由主义与社会主义——安德森访谈》,载《视界》第4辑,李陀、陈燕谷编,石家庄:河北教育出版社,2001年,第91页。

② Storey J. *An Introduction to Culture Studies and Popular Culture*,London:Prentice Hall,1977,p115.

取得的成就,可算是新左派在学术界催生出的另一硕果,在理论上得益于结构主义,在社会氛围上则与马克思主义思潮影响的大讨论密切相关。

二、异议传统与资本主义批判

佩里·安德森在接受访谈时曾提到,英国的文化研究转向还受到一个重要的内在传统影响,即英国浪漫主义文学传统,"布雷克、华兹华斯、雪莱、马修·阿诺德、柯勒律治等代表了19世纪的文学和思想传统,包含了浪漫主义对工业化资本主义的批判,他们是反资本主义的浪漫主义。"[①]正如前文提到的赫兹里特与罗斯金,早期艺术批评以一种文艺综合性的态势出现在文学评论之中。19世纪的英国浪漫主义文学传统对其后的艺术批评产生了巨大影响,其中对工业资本主义的态度直接延续至新左派运动。郭力昕在对伯格进行访谈时曾提及,杰夫·戴尔与作家苏克德夫(Sukhedv Sandhu)认为伯格延续了自劳伦斯至肯·洛区(ken Loach)的英国异议传统,伯格在回应中则将这异议脉络上溯至布莱克,可见伯格是隶属于这条异议脉络的。

1. 英国浪漫主义文学异议传统

英国浪漫主义的兴起,以内在的工业革命为基础,外部受到法国大革命的影响。18世纪中叶之后的英国,虽然总体上依旧以农业和手工业为主体产业,但工厂工业对经济的贡献在社会生产总值中,正处于高速增长的领先位置。工业革命中生产技术的革新,推动了社会结构关系的重组与意识形态的转变。无论是马克思主义理论认为的,圈地运动中部分农民被农场主赶出农场,还是现代数据表明的农业生产翻倍导致乡村人口增长[②],农村都出现了大量剩余劳动力。这些人一股脑的涌入西北部新兴城市,填补工厂对于廉价劳动力的需求。伴随着人口流动,新兴的城市文化中孕育着新的社会矛盾,在良好的发展数据背后,掩藏着许多并不美丽的社会情景,其中最为严重的便是环境问题。一方面,只追求工业生产对自然环境造成了严重破坏;另一方面,快速膨胀的城市人口,带来了更多的垃圾、污水及排泄物,为城市公共卫生带来了更为严峻的挑战。恶劣的生活环境,同样严重影

① 汪晖:《新左翼、自由主义与社会主义——安德森访谈》,载《视界》第4辑,李陀、陈燕谷编,石家庄:河北教育出版社,2001年,第93-94页。
② [英]迈克尔·曼:《社会权力的来源(第二卷):阶级和民族国家的兴起(1760—1914)》(上),陈海宏等译,上海:上海人民出版社,2015年,第111页。

响着人们的身心健康和寿命。1850年,发展速度较快的曼彻斯特和利物浦的人口预期寿命仅为31~32岁。① 英国的工资虽然优于其他国家,但是也伴随着高失业率,以及逐渐极端化的贫富差距。今天,人们热衷于讨论的"AI取代人类工作或者创作"等议题,其实在18世纪90年代就已经困扰着许多人。普通工人被机器取代而步入更加贫困的境地,成为当时许多人深切的忧虑。因而从宏观历史上看人类文明的上升期,其内在充斥着肮脏与痛苦。

威廉·布莱克是较早对此作出反应的人,尽管人们对他的歌颂往往是事后的"追封"。这位英国浪漫主义早期的重要人物曾为弥尔顿(John Milton,1608—1674)、但丁、莎士比亚以及自己的诗歌作品绘制插图,还使用极具想象力的诗歌反讽现实,控诉社会的不公。

《弥尔顿的神秘梦》
(水彩,威廉·布莱克,1820年,美国摩根图书馆与博物馆)

① [瑞典]卡尔·贝内迪克特·弗雷:《技术陷阱:从工业革命到AI时代,技术创新下的资本、劳动与权力》,贺笑译,北京:民主与建设出版社,2021年版,第117页。

长久以来,威廉·布莱克的艺术成就似乎都被低估了。罗杰·弗莱曾提到,对于大多数人来说,不管布莱克的艺术表现多么无与伦比,他似乎总被看成是一个充满灵感的业余画家。① 这种习惯性的认知,一方面与布莱克身份的综合性有关,另一方面则归因于他本人的消极避世态度。布莱克的大部分绘画带有极强的象征性,人物形象与色彩运用传递着强烈的不安分,令人想起丁托列托(Tintoretto,1518—1594)的视觉表现。布莱克本人的宗教信仰为他充满想象力的创作提供了极佳的蓝本,促使他描绘了大量圣经故事,对这一题材的探究似乎将他摹古的思路带到了乔托之前的时期。布莱克曾说:"诗是由大胆、勇气以及奇思妙想所构成,难道绘画只能对垂死的、堕落的物质做逼真再现,而不能像诗歌及音乐那样,达到一个适当的创造领域和幻想观念吗?"② 基于这样的思路,布莱克创作了许多展现幻象的作品。

由于对图文结合的创作模式感兴趣,布莱克的诗歌始终保持着和绘画同样的风格,以极具想象力为特色。但除却对神秘主义的兴趣,布莱克的其他作品则展现出了对新都市情境的控诉。在其中一篇名为《扫烟囱的孩子》(*The Chimney Sweeper*)③的作品中,布莱克描绘了一个母亲刚去世,就被父亲卖去扫烟囱的孩子,这个孩子的年纪小到甚至连沿街叫卖的单词都喊不清楚。④ 18 世纪至 19 世纪的伦敦,随处可见扫烟囱的童工的身影。狄更斯

① [英]罗杰·弗莱:《视觉与设计》,耿永强译,北京:金城出版社,2011 年,第 151 页。
② [英]罗杰·弗莱:《视觉与设计》,耿永强译,北京:金城出版社,2011 年,第 154 页。
③ 布莱克的两首《扫烟囱的孩子》分别收录于《天真之歌》(*Songs of Innocence*)和《经验之歌》(*Songs of Experience*)中。此处指的是《天真之歌》中收录的《扫烟囱的孩子》,原文为:when my mother died I was very young, and my father sold me while yet my tongue could scarcely cry"'weep!' weep!' weep!' weep!"So your chimneys I sweep, and in soot I sleep. There's little Tom Dacre, who cried when his head, that curled like a lamb's back, was shaved, so I said,"Hush, Tom! never mind it, for when your head is bare, you know that the soot cannot spoil your white hair."And so he was quiet, and that very night, as Tom was asleeping, he had such a sight! That thousands of sweepers, Dick, Joe, Ned, and Jack, all of them were locked up in coffins of black. And by came an Angel who had a bright key, and he opened the coffins and set them all free; then down a green plain leaping, laughing, they run, and wash in a river, and shine in the sun; then naked and white, all their bags left behind, they rise upon clouds and sport in the wind; and the Angel told Tom, if he'd be a good boy, he'd have God for his father, and never want joy. And so Tom awoke, and we rose in the dark, and got with our bags and our brushes to work. The morning was cold, Tom was happy and warm; so if all do their duty they need not fear harm.(详见王佐良、金立群选编:《英国诗歌选集》(上),上海:上海译文出版社,2016 年,第 258 页)。
④ 清扫(sweep),诗中的 weep 实指扫烟囱的孩子年纪太小,发不清楚叫卖的音。

《情人旋风,弗朗西斯卡达里尼尼和保罗马拉特斯塔》
(水彩,威廉·布莱克,1824年—1827年,英国伯明翰博物馆和美术馆)

在他的代表作《雾都孤儿》中曾描写了主角奥利弗儿时差点被卖作烟囱工。在谈到这份工作时,狄更斯透过林金斯先生等人的口吻谈道:"那是个肮脏的行当。……在这之前,不少小男孩曾经被闷死在烟囱里。"[①]由于烟囱内部空间狭窄,所以想要清扫烟囱里的灰尘,就要雇佣7、8岁的孩子,让这些孩子钻入烟囱中打扫。狭长的烟囱中有时空气难以流通,清扫烟囱的孩子在工作时不仅会被烫伤,还会吸入大量烟灰、焦油,严重时甚至会导致窒息。因此从事这项工作的孩子大多会罹患癌症或肿瘤,一般活不过20岁。这些清扫烟囱的孩子大多出身于穷苦人家,迫于生计从事这项肮脏又危险的工作。"扫烟囱的孩子"可算作英国工业化进程中的独特产物,直到19世纪60年代还存在于英国社会之中。

在诗歌《扫烟囱的孩子》中,布莱克用极具诗意的笔法描绘了孩子的南柯一梦——困在黑暗的烟囱之中却被天使解救并在风中嬉戏。但无须提醒

① [英]狄更斯:《雾都孤儿》,黄水乞译,西安:西安交通大学出版社,2015年,第16页。

18世纪至19世纪英国的扫烟囱工人及童工

读者,梦醒时分的孩童所要面对现实是什么。在抗拒工业文明的同时,布莱克也批判了伏尔泰等人所体现出的理性思想。由此可知,布莱克为浪漫主义文学的异议点明了两个主题,即抗拒工业文明和对以理性主义为代表的资本主义意识形态的批判。

由于布莱克生前如同清教徒一样清贫与避世,他的许多理念对英国文化语境的冲击极为有限。真正产生较大影响力的是19世纪初聚集在英国西北湖畔区的一群诗人(The Lake Poets),其主要代表人物有华兹华斯、柯勒律治与骚塞(Robert Southey)。这三人中,骚塞最为年轻,作品也相对较少,起主导作用的是华兹华斯与柯勒律治,二人合著的《抒情歌谣集》通常被视为英国浪漫主义的宣言。在该书的序言中,华兹华斯阐述了自己对于诗歌的认知与看法,尽管他与柯勒律治的观点并不完全相同。华兹华斯在序言中提到,《抒情歌谣集》中的诗歌与其他作品相比,更像是一个实验:

"这些诗的主要目的,是对日常生活的事件和情境,自始至终竭力采用人们真正使用的语言来加以叙述或描写,同时在这些事件和情境上加上一种想象力的色彩,使日常的东西在不平常的状态下呈现在心灵面前;最重要的是从这些事件和情境中真实地而非虚浮地探索我们的天性的根本规律——主要是关于我们在心情振奋的时候如何把各个观念联系起来的方式,这样就使这些事件和情境显得富有趣味。我通常都选择微贱的田园生活题材,因为在这种生活里,人们心中主要的热情找着了更好的土壤,能够达到

成熟境地，少受一些拘束，并且说出一种更纯朴和有力的语言……"①

此处可以看出，华兹华斯并不觉得田园题材比其他题材更为高级，他将创作的关注点放在了日常生活和细节是为了还原语言的真实性。这除了能够解放诗歌创作的想象力，还更为贴近华兹华斯一直追求的自然，因为只有自然能将他从伦敦社会窒息的氛围中解放出来。正如他在诗歌中写道：

"在我蛰居喧闹的都市，感到孤寂无聊时，正是这些美景呵，常常给我带来愉悦的心境，它流荡在血液里，跳跃在心头；并流入我被净化的脑海中，使我恢复恬静的心绪。"②

工业资本主义追逐霸权的争夺，从而削弱了人们进行创造的想象力。华兹华斯通过文字流露出的回归自然的渴望在一定程度上体现了他身上某些民主情绪。他的艺术理念中夹杂着一些共和制的政治思想，我们不能将二者截然分离。华兹华斯所处的时代，正经历着政治与经济、技术与人性之间的杂糅与对抗。

"总的来说，这个时期最好被看成是这样一个时期，即法国大革命、工业革命、1830年和1848年革命，加上民族主义的成长这些重要的巨变，激励资产阶级夺取政治上、经济上、文化上和意识形态上的霸权。"③

华兹华斯曾在长篇自传体诗歌《序曲》中热烈赞扬法国大革命的革新，他渴望离开伦敦前往法国，并投身到那场暴风骤雨般的运动中去。但当雅各宾派推翻吉伦特派，实行恐怖政策打击反对派时，华兹华斯陷入了强烈的内心冲突。法国国内的恐怖统治，伴随着罗伯斯庇尔的殒命而告一段落，但随之而来的是拿破仑的军事帝国。曾经一度反对英国参与反法同盟的华兹华斯，在面对拿破仑对于欧洲其他国家征战的现状时，又再次陷入了强烈的自我挣扎。他在《1802年赋于加来海滨》《威尼斯共和国灭亡有感》以及《当我想到伟大的民族如何日渐衰亡》等诗歌中，都展现了那种愤懑与纠结的复杂情绪。从这一点来看，华兹华斯对于自然的寄寓，或多或少带有由政治现

① [英]华兹华斯：《抒情歌谣集》序言，曹葆华译，载刘若端编：《十九世纪英国诗人论诗》，北京：人民文学出版社，1984年，第5页。

② [英]华兹华斯等：《英国湖畔三诗人选集》，顾子欣译，长沙：湖南人民出版社，1986年，第11页。

③ [美]M.A.R.哈比布：《文学批评史：从柏拉图到现在》，阎嘉译，南京：南京大学出版社，2017年，第375页。

实受挫所带来的迷茫与不满的心境。

华兹华斯作为湖畔团体的领导者,其影响力同样得益于颇为长寿的写作生命,尽管他晚年的写作价值颇富争议。模糊的政治立场或许动摇了他原有的写作性质。E. P. 汤普森就曾在他的研究中质询华兹华斯的态度:"如果理想看起来已没有希望变成现实,那么人们还能坚持自己的抱负多长时间。"①不过与柯勒律治相比,汤普森默许了华兹华斯的软弱,因为他觉得柯勒律治显然更不值得原谅。这位带有宗教神学色彩且长期滥用药物的写作者实际上留下了大量对于诗歌、文学、哲学以及批评的论述。柯勒律治曾于1798年与华兹华斯兄妹一起前往德国,在那里,他研读了康德、谢林等人的思想著述。这些人的思想显然对他产生了深刻的影响,回到英国后,柯勒律治便致力于推广他们的思想与理论。因此,柯勒律治的部分思想带有浓重的康德印记。建立在康德的理性认知基础之上,柯勒律治辨析了理性与理解力之间的关系。理解力浮于表面,理性是涵盖理解力在内的一种统一认知。柯勒律治认为,以法国大革命为原则基础的变革,强调功利性与感官价值,把一切关系都庸俗化成了经济关系,因此,柯勒律治指责现代资产阶级把理性变成了理解力。②

柯勒律治与华兹华斯的友谊,一定程度上建立在二人对于法国大革命的认知上。柯勒律治创作于1789年的《巴士底监狱的陷落》(*The Destruction of the Bastile*),表现出对革命的支持与同情。但当雅各宾派倒台之后,他们又将何去何从呢? 正如 E. P. 汤普森所批判的那样,摇摆而不坚定的政治立场,使得保守情绪又死灰复燃。E. P. 汤普森认为第一代浪漫主义诗人的政治变节,"其中骚塞最卑鄙,柯勒律治最复杂,华兹华斯最痛苦最自疑。"③柯勒律治毫不回头地转向了保守主义,他甚至与骚塞合写了一出戏剧——《罗伯斯庇尔的倒台》(*The Fall of Robesperre*,1794)来抨击雅各宾派。这种令人咋舌的政治转变,只能说明柯勒律治并不像赫兹里特一样坚定。他的变节或许早就隐藏在那些认可爱德蒙·伯克(Edmund Burke)的诗歌与散文之中。

英国浪漫派面对法国大革命波涛汹涌的氛围,起初是赞同的。建立在

① [英]特里·伊格尔顿:《异端人物》,刘超、陈叶译,南京:江苏人民出版社,2014年,第42页。
② [美]M. A. R. 哈比布:《文学批评史:从柏拉图到现在》,阎嘉译,南京:南京大学出版社,2017年,第406页。
③ [英]E. P. 汤普森:《英国工人阶级的形成(上)》,钱乘旦译,南京:译林出版社,2013年,第190页。

这种态度上,他们将自己的文化与艺术态度视为一种革新。需要革新的对象,正是这个在工业进步之后,各项关系与矛盾不断激化的世界。在快速的技术进步与狂热的政治运动背后,是个人与社会、过去与现在、理智与情感之间对立的加剧。这些知识分子想要弥合这些冲突间日益加剧的缝隙,而思考的结果大多通过艺术与文化两种手段表现出来。

2. 拉斐尔前派与手工艺运动

自 18 世纪以来,维多利亚时代快速发展的物质生活与精神文明开始出现断层。尽管这一时期出现了许多科学发明,英国也在领土扩张上达到了前所未有的地步,但迅速积累的财富与生产力的需求导致阶级分化加剧。并不是所有人都乐于接受现状,人们对现实不满的态度往往通过追忆过去的方式表现出来,传统经常充当批判现实的挡箭牌而被赋予新的现实意义。一种重温中世纪的情绪正在复苏,并首先在艺术领域表现出来。

拉斐尔前派的发起正是在绘画层面回应了上述情绪。这个由威廉·霍尔曼·亨特(William Holman Hunt,1827—1910)、约翰·埃弗雷特·米莱斯(John Everett Millais,1829—1896)与丹特·加布里埃尔·罗塞蒂(Dante Gabriel Rossetti,1828—1882)等人组成的秘密组织,在 1849 年 3 月通过作品向公众表明态度。青年群体想要变革的情绪很高,他们认为将艺术导向没落的苗头在拉斐尔的作品中已初现端倪,要想摆脱沉疴唯有返回到拉斐尔之前的时代中去。这种观点基本否定了文艺复兴以来绘画创作的诸多规则,更不消说其中一些被学院派奉为经典的作品。拉斐尔前派的革新态度,以及对学院派的反抗,也揭示了 19 世纪下半叶的时代主题。新的主义、风格与理念的酝酿,必定建立在对传统的革新基础上。但此时,代表着传统的保守势力并未被完全肃清,那么一场冲突与对抗便不可避免。

公众此时还不能完全理解拉斐尔前派的理念和作为,因此看到作品之后的反应也可想而知。英国著名作家查尔斯·狄更斯在看到米莱斯的《基督在木匠铺中》时,这样评论道:

"一个丑陋无比、脖子歪斜、又哭又闹、满头红发的男孩子,身穿一件睡袍,看样子好像被戳了一下……并把手举起来,让一个跪着的女人细看,那女人丑陋至极,所以就像妖怪一样从所有人中脱颖而出。"[①]

[①] [澳]罗伯特·休斯:《绝对批评:关于艺术和艺术家的评论》,欧阳昱译,南京:南京大学出版社,2016 年,第 156 页。

《基督在木匠铺中》
(布面油画,约翰·米莱斯,1849年,英国泰特美术馆)

类似的尖刻批评还有很多,面对这些否定的声音,站出来为他们辩护的正是19世纪英国杰出的艺术批评家约翰·罗斯金。罗斯金认为,艺术家"应当心神贯注、毫无杂念、面向自然,单纯思忖怎样全面地参悟自然的意蕴,不加排斥,不加筛汰;相信万有合理美好,永远欣羡真理。"① 拉斐尔前派的行动回应了罗金斯的这种意愿,即追求纯净、简洁的表现,回归自然。这种对于自然的赞颂与回归原始的理想,同样承接自英国浪漫主义文学对自然的赞颂。在罗斯金代表作《现代画家》的开篇,便赫然印着华兹华斯的诗句,"我现在能证明我所侍奉的,自然与真理了……"②

不过进入19世纪20年代,柯勒律治已步入晚年,而华兹华斯也不再迸发出新的思绪。此时接过浪漫主义文学旗帜的是具有革命抗争精神的约翰·济慈(John Keats,1795—1821)、乔治·戈登·拜伦(George Gordon Byron,1788—1824)与珀西·比希·雪莱(Percy Bysshe Shelley,1792—1822),拉斐尔前派的作品中比较直接地反映了他们的影响。拉斐尔前派核

① [美]雷纳·韦勒克:《近代文学批评史》(第三卷),杨自伍译,上海:上海译文出版社,2009年,第186页。

② [英]约翰·罗斯金:《现代画家》Ⅰ,唐亚勋译,桂林:广西师范大学出版社,2005年。

心人物罗塞蒂、亨特和米莱斯都是济慈的热烈拥护者,他们都从济慈的诗歌中捕获灵感并将其展现在绘画之中,例如罗塞蒂虽然更为崇拜雪莱,但他也曾模仿济慈的风格创作了一些诗歌。此处我们不妨来比较两幅绘画作品——米莱斯的《伊莎贝拉》与亨特在的《伊莎贝拉与罗勒盆》,这两件作品表现的都是济慈的叙事诗《伊莎贝拉》中的场景。

《伊莎贝拉与罗勒盆》　　　　　　　　　《伊莎贝拉》
(威廉·霍尔曼·亨特,1868 年,　　　(布面油画,约翰·埃弗雷特·米莱斯,
英国纽卡斯尔泰恩河莱恩艺术画廊)　　　1849 年,利物浦沃克艺术画廊)

　　济慈的《伊莎贝拉》改编自意大利作家薄伽丘的《十日谈》中第四日的第五个故事。《伊莎贝拉》大体讲述了富有的佛罗伦萨商人之女伊莎贝拉与学徒洛伦佐之间可悲又惊悚的爱情故事。伊莎贝拉与洛伦佐的爱情,招致伊莎贝拉哥哥们的忌恨,他们原想将妹妹嫁给一个贵族,却没想她和穷鬼(洛伦佐)私订终身。于是他们在一个清晨约洛伦佐远足,并合谋将其杀死在树林里。伊莎贝拉在梦境中听到洛伦佐鬼魂的絮语,于是前往树林找到了洛伦佐的遗体,并将爱人的头颅埋在一盆罗勒之下,每日以泪水浇灌。济慈在原有故事上丰富了细节并且做了一些改动,例如加入伊莎贝拉哥哥们迫害工人赚取更多利益的部分,不仅为故事的悲剧走向增加了铺垫,更深刻地反映出济慈对资本主义社会现实的批判情绪。

　　亨特的《伊莎贝拉与罗勒盆》,正是选取济慈诗歌后半段中的一个情景:
"她日日夜夜不断用清泪喂养它,
　　于是它长得茂盛,青翠,美丽,
　　　　比佛罗伦萨里同类的罗勒花

芳香百倍;因为它除了泪滴,
还从人们害怕的,速朽的脑瓜——
秘密的头颅得到养料和生机,
于是这宝贝就从密封的盆内
怒放出鲜花,伸展出香叶葳蕤。
……
而且她两个哥哥也十分奇怪,
为什么她垂头坐在罗勒花一旁,
为什么那花着了魔似的盛开……"①

亨特表现的是每日抱着花盆,发着呆的伊莎贝拉。而米莱斯则选取了一个多人群像,采取寓意的方式向人们暗示故事令人不安的结局,比如前排哥哥笔直的伸向狗的一条腿,宛如一把匕首指向了伊莎贝拉。

具有反叛精神的拉斐尔前派的存在十分短暂,自1848年秘密结社,在1850年由罗塞蒂的兄弟威廉·米歇尔·罗塞蒂(William Michael Rossetti, 1829—1919)编纂出版了四期《萌芽》(The Germ)发布团体宣言,在1854年自由解散。拉斐尔前派的艺术表现总体上是一种注重写生、描绘现实的风格,正如米莱斯在创作《奥菲利亚》的时候让模特一遍一遍地泡在浴缸里,这种创作方法体现了罗斯金的艺术理念。但也正如罗斯金将自然的目标对准"中世纪"一样,中世纪艺术中的象征主义也发挥着潜在作用。

进入19世纪50年代后,侧重点不同的艺术家组织开始逐渐走向分裂。侧重现实的亨特、米莱斯与侧重象征的罗塞蒂分道扬镳。米莱斯在离开组织之后重回学院派的怀抱,这一点也招致了罗斯金的批评。只有亨特还保持着组织创作的初衷,罗塞蒂则在对中世纪的追溯上越走越远。在拉斐尔前派的运动逐渐冷却下来时,威廉·莫里斯(William Morris,1834—1896)正在埃克塞特大学进行学习。他在这里结识了好友爱德华-伯恩·琼斯(Edward Burne-Jones,1833—1898),后者正是承接了罗塞蒂衣钵的艺术家。通过伯恩·琼斯,莫里斯也开始了解罗斯金的理念。罗斯金推崇中世纪的哥特式建筑,他在《威尼斯的石头中》中不仅对哥特式建筑装饰进行了详尽的分析,还在《建筑七盏灯》中赞颂了佛罗伦萨的乔托钟楼。② 罗斯金的思想,以及中世纪建筑环境引起了莫里斯浓厚的兴趣。从埃克塞特大学毕业

① [英]约翰·济慈:《济慈诗选》,屠岸译,北京:人民文学出版社,1997年,第432-456页。
② [英]约翰·罗斯金:《建筑的七盏明灯》,刘荣跃主编,张璘译,济南:山东画报出版社,2006年,第18页。

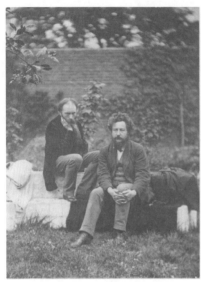

花园中的威廉·莫里斯与伯恩·琼斯　　　威廉·莫里斯一家与伯恩·琼斯一家

后,莫里斯便进入了一家哥特复兴风格的建筑事务所(George Edmund Street)工作。1856年他搬到伦敦中心的一个公寓里。此时正是环境问题最为严重的时期,莫里斯对污染严重与快速扩张的城市感到绝望。莫里斯在书中如此记述道:

"这世界到处都变得越来越丑陋、越来越平庸,尽管有一小群人有意识努力地争取文艺的复兴,但是很明显他们的做法已经与时代脱节。结果是,那些没有教养的人们对他们闻所未闻的,而大批教养人士则视其为笑谈,即使是笑谈,他们也开始感觉到厌倦了。"①

对于中世纪风尚的喜好,以及相似的理念使得莫里斯与罗塞蒂走得很近。身边的朋友也鼓励莫里斯进行创作,于是他便同罗塞蒂学习绘画,不过莫里斯的兴趣从大学开始就一直偏向于设计。1861年,莫里斯与彼得·保

① [英]威廉·莫里斯:《文化与社会:1780—1950》,高晓玲译,长春:吉林出版集团有限责任公司,2011年,第166页。

罗·马歇尔①、查尔斯·詹姆斯·福克纳②、伯恩琼斯、罗塞蒂等人一起创立了莫里斯-马歇尔-福克纳合作公司(Morris,Marshall,Faulkner&Co),公司承接内容包括建筑装饰、家居装饰以及金属工艺等。莫里斯作为公司主导,将自己对于装饰设计的理念应用在业务之中,受到广泛好评。业务扩大之后导致内部人员变动,莫里斯开始独立承包订单,莫里斯-马歇尔-福克纳合作公司最终解体并被莫里斯合作公司(Morris&Co)取而代之,而后者也成为艺术与手工艺运动(Arts and Crafts Movement)的摇篮。艺术与手工艺运动是从英国本土诞生的艺术运动,并对欧洲的设计发展产生了十分积极的意义。

莫里斯合作公司的挂毯纺织间及其工人

作为艺术与手工艺运动的灵魂人物,莫里斯创作的艺术样式与其艺术理念息息相关。莫里斯反对机械化的批量生产,他认为"作为一种生活条件,机器产品完全是有害的东西"。③建立在工业社会批判的基础之上的是

① 彼得·保罗·马歇尔(Peter Paul Marshall,1830—1892),苏格兰民间工程师、业余画家。威廉·迈克尔·罗塞蒂曾提到成立莫里斯-马歇尔-福克纳合作公司的想法来自彼得·保罗·马歇尔。

② 查尔斯·詹姆斯·福克纳(Charles James Faulkner,1834—1892),牛津大学的数学教师,在1885年与莫里斯一同加入社会主义同盟。

③ 尼古拉斯·佩夫斯纳:《现代建筑与设计的源泉》,殷凌云等译,北京:生活·读书·新知三联书店,2001年,第13页。

对人的重视。一方面,莫里斯推崇传统的手工技艺,另一方面,他注重设计品的实用与亲民特点。这种对人的重视的理念也来自莫里斯个人的政治信仰,即一个基督教社会主义者①对工业社会的理解。出身于基督教家庭的莫里斯,深受罗斯金理念的影响,在接触福克纳等人后转向社会主义。在一封1884年写给艾玛·拉萨路②的信中,莫里斯这样写道:

"你看,我已经完全理解了中世纪艺术的各种方法,这也是创作流行艺术的唯一方式,在这个追逐利益的社会只依靠这种方法也是不可能的。所以我将革命视为唯一希望,而我也越来越清楚明白它需要以显而易见的形式迅速降临。"③

在写下这封信的一年前,莫里斯加入了伦敦比较激进的工人团体民主同盟(Democratic Federation)。他是一个真正的实践者,不仅会给予组织资金支持,还撰写文章、进行演讲、参与组织工作。1884年左右,莫里斯与民主同盟的部分成员退出同盟,重新建立了社会主义者联盟(Socialist League),继续宣扬社会主义。在1870年出版的《世俗的天堂》(*The Earthly Paradise*)中,莫里斯以诗歌的形式,描绘了一群中世纪流浪者追寻一个人间乐园的故事。虽然在这个故事中,这群流浪者没能找到理想中的乐园,但莫里斯对人间乐园的描绘与迷雾环绕的伦敦、肮脏的泰晤士河形成鲜明对比,这种隐喻当然是回归自然理念的延续。在《乌有乡消息》中,朴素的自然主义被空想社会主义所取代。莫里斯的这两部文学作品使用幻想与现实交错,以及象征的表现手法,映射出英国冷酷严峻的社会现实。莫里斯一直十分推崇马克思的理念,并作为一名坚定的社会主义者直至人生尽头。莫里斯希望终结资本主义制度,确立社会主义制度,这样才能从根本上终结对抗机器的战斗。他受到罗斯金思想的影响,但是却比罗斯金更彻底地贯彻理论实践。

无论是拉斐尔前派,还是艺术与手工艺运动,都可以从中通过罗斯金的批评上溯至浪漫主义的传统。不过在面对现实社会不断恶化的矛盾冲突

① 基督教社会主义,又称僧侣社会主义,是一种根植于基督教认知的社会主义形式。许多基督教社会主义者将基督教的平等、博爱等原则同社会主义理念结合起来,他们认为资本主义根植于贪婪,对工厂和工人的处境表示同情。基督教社会主义运动从19世纪开始成为英国一项重要的社会政治运动,代表人物有约翰·罗斯金、威廉·莫里斯等。

② 艾玛·拉萨路(Emma Lazarus,1849—1887),美国诗人、散文家、翻译家、社会活动家,在1883年的欧洲旅行期间,经由伯恩琼斯的妻子介绍,与威廉·莫里斯相识。

③ Bradley W H. *William Morris*, *Artist*, *Poet*, *Craftsman*. Bradley: His Book, Vol. 2, No. 1 (Nov., 1896), p11.

时,他们选择了不同的道路。虽然创作灵感都来自一种所谓中世纪的复古风潮,但拉斐尔前派的创作实践相较于莫里斯的个人举措而言要保守得多。就发展的进程来看,确实存在一些传承关系。莫里斯对于社会体制终极思考的结果,也在某种程度上暗示了他与后来的英国马克思主义者的关系。

3. 批判浪漫主义与文化转向

自启蒙运动开始,经由独立战争、法国大革命等一系列社会变革,在工业技术飞速发展的催化下产生的资产阶级登上了历史的舞台。根据面对资产阶级利益的不同态度,整个19世纪的欧洲思想家们可以简单划为两派,一派是拥护资产阶级利益的经济自由主义、功利主义的鼓吹者,另一派则是对资产阶级进行批判的其他思想家、哲学家、艺术家们。前述的湖畔诗人、威廉·布莱克、罗斯金与莫里斯等人都属于后者。不过针对资产阶级的批判并非只有这一种表现方式,19世纪的诗人、批评家、教育家马修·阿诺德提供了一种文化的反思路径。

出身于基督教家庭的阿诺德就读于牛津大学,并在毕业后短暂留校任教。阿诺德在幼年时,曾经与邻居华兹华斯建立起一段友谊。所以在华兹华斯去世时,阿诺德还专门为其撰写了一篇《纪念组诗》来悼念这位浪漫派诗人。不过这并不代表阿诺德会完全赞同浪漫主义的文化与艺术理念。这种态度反映在1865年出版的《批评文集》中,阿诺德在书中对华兹华斯、柯勒律治、雪莱、拜伦等浪漫主义诗人的评价并不太高。在他看来,华兹华斯深刻却有些呆板,拜伦则空洞且徒有其表。虽然对浪漫主义诗人并无太多好感,但阿诺德也并非认可资本主义主导下的社会现状。在阿诺德看来,资产阶级的观点狭隘,而他们价值观中的功利主义更是把世界演变为无情的机器装置。现代社会的悲哀之处在于,人们似乎过于相信这个"机器",因此才会用煤炭或者钢铁的产量来确定自身价值,标榜成功与伟大。体现在个人身上便是对财富的过度追求,"十个英国人里有九个都相信,我们如此富有便是伟大和幸福的明证了"。① 然而长久沉溺在这种高估物质财富重要性的氛围之中,只能导致一种结果,便是庸俗。为对抗这种功利主义的荼毒,阿诺德指出,应该脱离对事物外部认知的过度沉迷,转向内部寻求解决问题的方法,最终他在《文化与无政府主义状态》中给出了答案:

① [英]马修·阿诺德:《文化与无政府状态》,韩敏中译,北京:生活·读书·新知三联书店,2002年,第14页。

> "全文的意图是大力推荐文化,以帮助我们走出目前的困境……我们现在不屈不挠地、却也是机械教条地遵循着陈旧的固有观念和习惯;我们虚幻地认为,不屈不挠地走下来就是德行,可以弥补过于机械刻板而造成的负面影响。"①

阿诺德口中的文化,与我们现在理解的文化定义并不一致。我们今天所谈论的文化,大多指向基于文化人类学(Cultural Anthropology)衍生而来的综合学科。文化人类学与体质人类学同属人类学下属的重要分支,分别侧重于文化多样性与生物多样性研究。文化人类学主要关心的是人类社会中的行为、信仰、习惯与组织等问题,由此我们也可以看出现代"文化"定义的内涵包括哪些具体内容。文化人类学的勃发期主要集中于19世纪中期之后,以英国人类学家、文化学家爱德华·泰勒的《原始文化》为标志。泰勒在书的前言中,对文化的内涵进行了定位:

> "文化或文明,就其广泛的民族学意义来说,是包括全部的知识、信仰、艺术、道德、法律、风俗以及作为社会成员的人所掌握和接受的任何其他的才能和习惯的复合体。"②

泰勒在《原始文化》的开篇给出的这个界定,成为我们今天默认"文化"概念下属研究范畴的重要参考。

阿诺德正处于文化人类学成型前夕,他敏锐地察觉到了文化研究的巨大潜力。但此时对于"文化"概念的讨论和界定,还未完全形成共识。所以阿诺德在他的理念中所谈到的文化,其实质指向的是一种内在个人素养的提高。这种理念的产生来源于经验主义式的观察,或许与他曾担任督学有一定的关系,他在校园中看到了不同阶层的人在素养方面的差异。阿诺德认为贵族固然保守,但举止优雅;新兴的中产阶级具有进取精神和革新意识,但却唯利是图;而平民大多缺乏教养、粗野无知。这三个阶层长久以来的差距,造就了英国社会的混乱不堪,只有文化能够终止这种内在的混乱,使社会健康发展。由此我们可以看出,阿诺德对于文化的定位与今天的认知相比,显然过于狭隘。

雷蒙·威廉斯曾谈到阿诺德文化理念中的局限并指出,阿诺德看待群众的观点过于简单和片面。所谓内在精神本质的文化属性,其实质完全是

① [英]马修·阿诺德:《文化与无政府状态》,韩敏中译,北京:生活·读书·新知三联书店,2002年,第185页。
② [英]爱德华·泰勒:《原始文化:神话、哲学、宗教、语言、艺术和习俗发展之研究》,连树声译,桂林:广西师范大学出版社,2005年版,第1页。

一种个人主义。雷蒙·威廉斯认为:"文化意味着正确的认识和正确的做法,这是一个过程而非绝对物。"①在阿诺德将文化的地位抬得颇高的同时,却用十分狭隘的眼光束缚住了它,这使得他的理念最终只能像浮萍一样根基薄弱。从社会影响来看,阿诺德对于文化的倡议并未在同时代激起太多有益的回馈。他单枪匹马地冲进迷雾,言辞犀利直戳19世纪中叶英国社会所存在的顽疾,但却同样因为理念局限与时代语境等问题,长久以来被视作思想界的异端。

不过从长远来看,这种对于文化的关注虽然有局限性,但依旧是颇为有益的。另外,阿诺德敏锐地察觉到了功利主义的发展势头,并对这种依托于资本主义而存在的思想展开批驳,这使得他在某种程度上成为反对资本主义的浪漫主义的战友,尽管他并不全然认可浪漫主义的观点。作为一个批评家,他的贡献也十分杰出。阿诺德将反对功利主义的思想进一步贯彻到了批评之上。在他看来,批评的公正性容易受到政治与宗教的污染,这是批评家尤其要警惕的事,他对浪漫主义的批判态度或多或少也与这一点有关。

三、英国艺术批评与马克思主义

马克思主义创造了丰富的文学批评和文化批评的传统,现代批评的众多分支,比如历史主义、女性主义、解构主义、后殖民主义和文化批评都要归功于马克思主义的洞见,这些思想在今天也越来越多地被运用在艺术批评之中。在美术史研究者唐纳德·埃尔伯特(Donald D. Egbert)撰写的《艺术批评家与现代社会激进主义》(*English Art Critics and Modern Social Radicalism*)中,他以激进的政治态度为主线,按时间发展的顺序将从罗斯金开始,至约翰·伯格为止的英国艺术批评家们分为了三代人:第一代成员包括罗斯金、莫里斯与彼得·克里泡特金(Peter Kropotkin,1842—1921),第二代成员为罗杰·弗莱、温海姆·刘易斯(Wyndham Lewis,1882—1957)与赫伯特·里德,第三代成员为克里斯托弗·考德威尔(Christopher Caudwell,1907—1937)、克林根德尔以及稍早一点的匈裔流亡艺术史家安塔尔等。第一代成员的主体思想在前文中已经做了简要叙述,接下来我们延续埃尔伯

① [英]雷蒙·威廉斯:《文化与社会:1780—1950》,高晓玲译,长春:吉林出版社集团有限责任公司,2011年,第138页。

特的思路,着重梳理一下第二代成员的理论贡献。

1. 形式主义与弗莱的遗产

谈到20世纪的艺术批评,很难跨过罗杰·弗莱的贡献不谈。尽管他早年并非立志于成为一个艺术批评家,但正是因为他的公开讲座与丰富的批评著述,打开了英国公众对现代主义的认知。

1910年11月,弗莱在伦敦的格拉夫顿画廊举办了一个展览,展览展出了塞尚、马蒂斯、修拉、梵高、高更和毕加索等人的作品。这个名为"后印象"的展览,果然激起极大的反响。批评和指责的声音之大,远超弗莱的预期。弗莱在写给他父亲的一封信中,曾这样描述道:"我已经成了针对此次展览的,从各个角落奔涌而出的疯狂的报刊责骂的火山中心。"①这些批评之声震耳欲聋,几乎给弗莱留下了心理创伤。以至于在后续针对塞尚的研究中,弗莱还曾不无悲壮地再次回忆起当年展览的情景,他这样描述道:

>"同样激烈的反对声音迟至1910年还可以从英国听到,当塞尚的作品在格拉夫顿画廊第一次被这个国家的公众目睹的时候。人们发现,在那时,与那些被公众视为怪物的马蒂斯和毕加索之类的后进画家相比,塞尚画法那种古典的朴素就更容易得到宽恕了。'屠夫'和'粗制滥造者'就是某些著名批评家的词汇里相对温和的术语;如今,他们当然已经认识到,他们当初距离意识到其第一反应的错误尚有多远。"②

为了证明公众的"错误",弗莱在受到批评之后撰写了一系列文章来回应来自各方的不理解,也正是在这些你来我往的辩驳中,他重视形式的思路越来越清晰。弗莱针对塞尚的作品,从线条、色彩、轮廓、阴影等形式元素入手进行剖析。弗莱指出塞尚在追寻一种新的转换方式,将实际存在的物体还原为纯粹的空间与体积元素。基于此,弗莱提出了他那条经典论断,即将塞尚的创作目的归结为将物体还原为简易的球体、圆锥体和圆柱体,因为这些轮廓恰是大自然的形状。

比较有趣的是,弗莱赞赏的是塞尚的概括性,而非抽象提炼。这一点可以从他对待抽象艺术的态度中得见,而这个立场显然与格林伯格的看法大相径庭。弗莱对于艺术批评与艺术史的贡献显而易见,可以简单归结为两

① 沈语冰:《20世纪艺术批评》,杭州:中国美术学院出版社,2003年,第63页。
② [英]罗杰·弗莱:《塞尚及其画风的发展》,沈语冰译,桂林:广西师范大学出版社,2009年,第91页。

第二章　社会语境与资本主义批判

《果盘、玻璃杯和苹果》
（布面油画，保罗·塞尚，1880年，美国纽约现代艺术博物馆）

个方面。第一，对于现代主义艺术家的经典论断，以及对于现代艺术追求的深入剖析。弗莱对于塞尚的研究是具有前瞻性的，要知道在19世纪70年代的展览中，塞尚的作品总能激起最强烈的反感。在卡勒波特给卢森堡宫捐献印象派藏画的过程中，塞尚的作品也是迟迟不被接受的，由此可见当时人们对于塞尚作品的一般态度和认知。而弗莱对塞尚等人的研究，无疑矫正了人们的某些固有看法，直到今天对于塞尚的解读还要依赖于弗莱的研究。第二，为推动形式主义发展所做出的巨大贡献。虽然形式主义在沃尔夫林、希尔德布兰特等人的作品中已经得到了足够的重视，但将其直接应用于理论实践并获得极大影响力的还应属弗莱的研究。他的认知将形式主义推上了艺术史与艺术批评的舞台，尽管形式主义后续的发展大大超出了他的预设。

从客观上来看，弗莱的理念与认知激发了与他一样身处布鲁姆斯伯里团体（Bloomsbury Group）中的克莱夫·贝尔。按照弗莱的形式主义逻辑，贝尔将形式的意义做了进一步推进。罗杰·弗莱与克莱夫·贝尔两个人对形式地位的认知是一致的，都希望能够将形式独立出来并赋予其新的意义

罗杰·弗莱、克莱夫·贝尔、邓肯·格兰特、利顿·斯特雷奇、撒克逊·西德尼-特纳与凡妮莎·贝尔

与价值内涵。但是对于形式产生的源头,两人却存在分歧。弗莱并没有完全抛却外围因素的影响,他倾向于形式作为唯一解,但又纠结于外围因素与审美情感的你争我夺。面对这个问题,贝尔却丝毫没有犹豫,轻易地倒向了神秘主义的极端。尽管弗莱本人并不完全赞同贝尔的理念,但是贝尔对于形式的解析已俨然成为一个标靶。

虽然弗莱对于形式主义的发展做出了杰出贡献,但仅以此对他本人盖棺定论则有失偏颇。弗莱实际上从未忘却社会生活可能对艺术创作带来的巨大影响,来自现实生活中的经验可以直接作用于艺术家本身,从而影响艺术呈现的方式。他在《艺术与生活》中用非常简练的语句叙述了从文艺复兴开始,经由17世纪至19世纪,艺术如何作用于生活,又如何受到生活经验的影响。虽然弗莱主张艺术本身可以自给自足,但艺术无疑也会受到开放式的生活的影响。"我承认它多少受外部经济条件制约,但这些制约与其说是直接影响,不如说是它存在的条件。"[①]值得深思的是,弗莱谈论的生活来自怎样的社会氛围?它是资本家不择手段追逐利益最大化的社会氛围,也是阿诺德所极力反对的功利主义至上的社会氛围。

① [英]罗杰·弗莱:《视觉与设计》,耿永强译,北京:金城出版社,2011年,第5页。

在另一篇名为《艺术与社会主义》的文章中,弗莱直言现代社会令人失望,艺术家不能对资本家抱有任何指望,因为他们只关注商业资本,不能理解艺术品的真正价值。弗莱在文中列举了这样一个事例,当他向一个资本家表明罗丹的雕塑值得收藏时,却得到了这样的答复:"如果我看到的是15世纪带铜锈的罗丹,我就会买它。"[1]弗莱紧接着阐释了所谓的铜锈的价值,但是字里行间流露出的是一种失望与无可奈何。对于艺术品来说,铜锈仅能作为时间流传的证明,与其本身的艺术价值没有太大关系。但是资本家们却将这种岁月的痕迹等同于商业价值,对于艺术本身的表现不感兴趣。这种舍本逐末、买椟还珠的思想,弥漫在整个资本主义社会之中,无疑是对艺术发展的一记重创。然而再多的无力感也无助于现实的改变。究竟应该怎么做呢?弗莱认为,只有通过更好的、合理的、公平的财富分配,才有可能使得艺术价值真正得以实现。显然这种平均分配的思路,正是社会主义的思路,这一点在文章的后半段展现得更加明确:

"我设想,在任何社会主义国家——很大程度上伟大国家至少是社会主义国家——在那里,人们不会用同样的理由自动为生产辩护;人民不会被虚假诱骗去购买不需要的东西,以这种方式,更真实的价值尺度将被建立起来。更重要的是,劳动者可以更清楚地说明产品是如何制造出来的……在伟大国家里,我们希望可以见到这样一种社会条件的衡量标准,即作为社会地位象征的这种强加给艺术的错误观念,将被彻底瓦解,对少见的意见的压力被解除。与现在相比,人们可以更直接地对艺术品做出反应。"[2]

弗莱是一个社会主义者吗?并不是,他在这篇文章的开头即表明了自己的身份与政治态度。但将这段畅想与威廉·莫里斯的《财阀统摄下的艺术》(*Art Under Plutocracy*)相比,会发现二者的基调十分相似。莫里斯在文中提到,想要重返环境优美的世界,在现行的社会制度下是不可能的。莫里斯说:

"我还相信,现行社会的本质特征正是毁掉艺术与生活乐趣的根由,而这一切消亡时,人们追逐美的天性和表现的欲望才不再被压抑,艺术才能获得自由。与此同时我不仅承认,而且声明,我认为最重要的是声明,只要生产与交换生活方式的竞争制度继续下

[1] [英]罗杰·弗莱:《视觉与设计》,耿永强译,北京:金城出版社,2011年,第45页。
[2] [英]罗杰·弗莱:《视觉与设计》,耿永强译,北京:金城出版社,2011年,第52-52页。

去,艺术就会不断堕落下去;如果这个系统永远持续下去,那么艺术的命运便注定是死亡;也就是说,文明将消亡。"①

弗莱与莫里斯都对现行世界的政治、经济体制感到失望,并认为变革是拯救艺术的重要手段。实际上弗莱在剑桥大学进修时,受到哲学家爱德华·卡朋特(Edward Carpenter)的赏识,后者正是莫里斯在民主同盟时的战友。莫里斯的思想或许通过卡朋特或多或少地感染到了弗莱。

《爱德华·卡朋特》
(布面油画,罗杰·弗莱,1894年,
英国伦敦国家肖像馆)

《克莱夫·贝尔》
(布面油画,罗杰·弗莱,1924年,
英国伦敦国家肖像馆)

弗莱通常被视为形式主义的代言人,他的形式主义理念复杂而辩证。弗莱切实地关注到了艺术本体的外围环境,比如艺术品与艺术家被资本干预的残酷现实。实际上,他也像莫里斯一样着手组建团体帮助艺术家改善生存环境,这一点我们在后文还会提及。另外,弗莱前期比较在意艺术再现的问题,不太赞同几何抽象。现代学说比较重视弗莱在形式主义发展中的

① Morris W. Art Under Plutocracy. 1884(https://www.marxists.org/archive/morris/works/1883/pluto.htm)

地位,但在艺术批评与艺术史研究中,还是存在一些微妙差别。从社会语境来看,弗莱受到英国本土批评的影响要远大于跨国的思想传承,正如他在《艺术与社会主义》中多次引用罗斯金的论述。然而这些细节在之后形式主义大行其道的呼声中似乎被淹没了,这使得弗莱理论的丰富层次黯淡了不少。

2. 围绕弗莱的两次论战

英国女作家弗吉尼亚·伍尔夫(Virginia Woolf,1882—1941)在1940年写道:"众所周知,弗莱已成为罗斯金以来,最有影响力的批评家。"①然而伍尔夫并未明确的是,这种影响力有多少来自批评?伍尔夫的观点招致了不少人的批评。这些批评声音比较混杂,除了针对形式理论的批评,也夹杂了一些私人恩怨。在这群反对者的声音中,也包括马克思主义者的批评。

事情的起因要追溯至布鲁姆斯伯里社团(英国思想史、文学史与艺术史上著名的知识分子团体)。布鲁姆斯伯里社团是指20世纪上半叶聚集在伦敦布鲁姆斯伯里附近生活、工作、学习的一群作家、哲学家、艺术家与知识分子组成的团体,这实际上是个仅用地理位置进行命名的松散群体,但不可否认的是这个社团中诞生了一些对英国文学、美学、经济学以及社会批评产生深刻影响的重要人物。布鲁姆斯伯里社团的成员便包括罗杰·弗莱、弗吉尼亚·伍尔夫、克莱夫·贝尔,以及后来加入的先锋艺术家温德姆·刘易斯。

正如前文提到的,弗莱对社会现实的认知,使得他十分同情屈服于资本的艺术家们。为了改善他们的生存境况,1913年,在罗杰·弗莱的主导以及布鲁斯伯里社团成员的支持下,欧米茄工作坊(Omega Workshops Ltd)成立了。这个作坊主要从事家具、纺织品以及其他家居装饰设计,艺术家们只需每周花费几天的时间进行创作,通过兼职设计获得稳定收入之后,再继续投入自身的艺术创作之中。欧米茄工作坊的工作主旨很容易让人联想到莫里斯的个人设计公司,不过二者在实际运作和社会收益上相差甚远。在创作风格方面,莫里斯推行程序复杂的传统手工技艺,设计灵感大多来自中世纪,而弗莱则将自己对印象派的热忱带进了欧米茄工作坊。不过,欧米茄工作坊的产品价格昂贵,只面向特定的目标人群,其行为本身更像是一次商业冒险。

由于财政拮据于1919年被迫关闭的欧米茄工作坊,从商业收益上看远比不上莫里斯的设计公司。在欧米茄工作坊短暂的生命中,温德姆·刘易斯便是其前期的主要成员。但远在他开始发挥自己的才能之前,便发生了

① Woolf V. Roger Fry:A Biography. New York:Harcourt,Brace and Company. 1940. p292.

欧米伽工作坊设计的印有荷兰公园大厅的明信片

一些不可预料的事情,使得他带领部分成员直接出奔,并成立了反叛艺术中心(Rebel Art Centre)与欧米茄工作坊分庭抗礼。

1914年3月30日《每日镜报》上刊印的反叛艺术中心
(左图人物及中图最右侧人物为温德姆·刘易斯)

关于刘易斯的离开,有一种说法是他在欧米茄工作坊开业不久便收到来自艺术评论家 P. G. 卡诺迪的创作委托。有人建议刘易斯主导这次委托

任务,但这个推荐并没有传达到刘易斯的耳朵里,刘易斯认为是弗莱在其中进行了干预。① 然而刘易斯的离开只是一个开始,两方阵营之间的关系开始变得非常紧张。尽管弗莱一直对刘易斯秉承相对客观的态度,但是刘易斯的朋友——T. E. 休姆②则对弗莱的理念和作为展开了一系列的攻击。T. E. 休姆批评弗莱的画作是对塞尚的拙劣模仿,弗莱的作为令塞尚的作品变成了巧克力包装纸般廉价的东西。显然刘易斯与他的友人已不太愿意接受弗莱的理念,更不认可他的创作。在刘易斯离开欧米茄工作坊不久,便发动了一场名为漩涡主义的艺术运动。

这场运动由埃兹拉·庞德③命名,漩涡的本意不是某种已存在的理念,而是对理念四散结构的一个象征。开展于1914年的漩涡主义运动作为英国进入20世纪以来较重要的本土前卫运动,其参与者仅在次年举办过一次展览。刘易斯在1915年的展览简介中称:

"我们漩涡主义有三个方面:第一是反对毕加索那种有鉴赏力的消极性活动;第二是反对无聊的逸人趣事,谴责自然主义;第三是反对模仿性电影摄影术、未来主义的大惊小怪和歇斯底里(比如一种精神的活力)。"④

刘易斯还为其创办了一份名为《疾风》(*Blast*)的杂志,刘易斯与漩涡派的其他成员在《疾风》上发表了一些对立体主义与未来主义的批评,还包括对康定斯基的《论艺术里的精神》的摘录。漩涡主义追求的几何抽象倾向,在某种程度上可以看作刘易斯对欧米茄工作坊创作装饰设计的一种嘲讽,而对于自然主义的批驳很可能是在影射弗莱。从漩涡派成员的作品来看,还是可以识别比较明确的立体主义与未来主义的痕迹。不过,漩涡派并不认可立体主义与未来主义的理念,正如刘易斯在宣言中表明的那样。庞德则在另一篇论述中阐明了漩涡主义与未来主义之间的关系:"未来主义源于印象派。就作为一个艺术运动的范围而言,它是一种激进的印象派。它是

① Rubin A. *Roger Fry's Difficult and Uncertain Science: The Interpretation of Aesthetic Perception*. Peter Lang AG, Internationaler Verlag der Wissenschaften, 2013. p201.
② T. E. 休姆(Thomas Ernest Hulme,1883—1917),英国批评家、诗人,曾参与漩涡主义运动以及《疾风》杂志的编纂。休姆对浪漫主义、古典主义的看法,对刘易斯产生了深刻的影响。
③ 埃兹拉·庞德(Ezra Pound,1885—1972),美国诗人、文学评论家,意象派诗歌运动的代表人物。
④ 朱伯雄:《世界美术史》(第10卷(上)),济南:山东美术出版社,1991年,第261页。

一种涂涂抹抹、流于表面的艺术,与重于内在的漩涡派互相对立。"① 可见庞德认为,未来主义还是保守的,不能代表新的精神与创作理念。庞德的这一评判或多或少可以视作漩涡派等人对于印象派的理解。

《人群》
(布面油画,温海姆·刘易斯,
约1915年,英国泰特美术馆)

《巴格达》
(木板油画,温海姆·刘易斯,
1927—1928年,英国泰特美术馆)

总体而言,刘易斯是一个自视甚高的艺术家与批评家,他对于艺术自由十分敏感。他在事后宣称欧米茄工作坊实际上处处渗透着弗莱的理念与意识形态,这显然让他感到不舒服。实际上刘易斯确实不满于弗莱的贡献,而且他认为布鲁姆斯伯里社团在一定程度上掌控了英国现代主义的话语权。这种对于布鲁姆斯伯里社团的气恼,也加剧了他对弗莱的偏见。布鲁姆斯

① [英]尼古斯·斯坦戈斯:《现代艺术观念》,侯汉如译,成都:四川美术出版社,1988年,第112页。

伯里社团中的其他成员则不认可刘易斯的作为,面对漩涡主义运动的发起,贝尔曾不屑一顾地讥讽道:"所谓英国漩涡主义,这个一潭死水的小地方中的新精神,已经显示出跟其他一潭死水的外省主义一样枯燥无味的迹象了。"①这种尖锐的批评,展现了二者之间紧张的关系。实际上,刘易斯的部分批评更多的是涉及贝尔对弗莱理论发展的部分,而弗莱只是受到了牵连。查尔斯·哈里斯认为,在一定程度上,弗莱是刘易斯与贝尔关系的受害者,不过刘易斯默许自己陷入这个友谊的陷阱,而且还忽视弗莱与贝尔思想上的许多差别。这种描述,阐明了针对弗莱批评的部分源头。与贝尔相比,弗莱的艺术理念一直经历着不断的修正,比如一直以来更加关注自然主义的弗莱,在1913年看过康定斯基的《即兴》之后,给出了比较正面的评价。不过,刘易斯更多地视艺术与文化为一种固定标准,他把某种传统的地位摆得过高,使得他并不接受诸如摄影、电影之类的新型媒介。在他眼中,摄影的机械真实是毫无创造力的。他还批评罗丹的作品,认为罗丹向世人展示的是"一串粗俗的装饰物……流动的、没有结构的、柔软的、波浪线的商业大理石碎片"。② 而这些看法,显然是弗莱所不能认同的。

刘易斯在第一次世界大战期间曾参与创办一本抨击保守派价值观的刊物,名为《艺术与文学》(Arts and Letters),当时一同参与创刊的有赫伯特·里德。里德在青年时代受到罗斯金、爱德华·卡朋特与威廉·莫里斯的影响,尽管他并不是一个马克思主义者,但是却对唯物论与无神论有好感。不过在艺术批评上,他也曾受到弗莱的影响。里德在《艺术的真谛》中对艺术形式的认知,如线、调、色、形、整一性等的分析,明显展现出一种对弗莱思想的反刍。不过弗莱对里德的评价,可以说甚为严厉。

弗莱于1933年写给肯尼斯·克拉克一封信,在提到关于伯灵顿杂志未来发展的问题时他说道:"我发现他们认为赫伯特·里德是编辑的最佳人选,我倾向于赞同这种说法,尽管我厌恶他的著述,而且与他关系恶劣。"③里德在1936年伦敦的超现实主义展览目录引言上表明,超现实主义是艺术中的浪漫主义原则的体现,这很有可能是在反驳弗莱强调塞尚和普桑,并将其

① [澳]罗伯特·休斯:《绝对批评:关于艺术和艺术家的评论》,欧阳昱译,南京:南京大学出版社,2016年,第179页。

② [英]约翰·凯里:《知识分子与大众:文学知识界的傲慢与偏见,1880—1939》,吴庆宏译,南京:译林出版社,2010年,第216页。

③ Rubin A. *Roger Fry's Difficult and Uncertain Science: The Interpretation of Aesthetic Perception*. Peter Lang AG, Internationaler Verlag der Wissenschaften. 2013. p221.

视为古典主义的体现的观点。里德对超现实主义的支持,也展现出他对精神分析学科浓厚的兴趣,而这一点显然也是弗莱不太能接受的。弗莱曾经讨论艺术与生活的关系,不过在那次讨论中的目标本体依旧是艺术品本身,艺术会受到外围因素影响,但要将这种影响夸大为建构和形成,则完全超出了他的承受范围。在里德将兴趣从超现实主义转移到抽象绘画时,二人关系的裂缝进一步加大了。围绕抽象符号的象征问题,弗莱坚定地认为形式本身自有其意义,在此基础上蕴含内容的象征不仅对于艺术品本身没有帮助,还会扰乱观众的思维。弗莱的形式主义理念与艺术中的表现元素是划清界限的,并非将二者视为一个整体。没过多久,里德就在《今日艺术:现代绘画与雕塑导读》(Art Now: An Introduction to the Theory of Modern Painting and Sculpture)中直接提出了异议,为什么一件作品不能在具有象征意义的同时,也拥有美好的形式呢?"我不确定罗杰·弗莱从象征主义中分离出形式的价值,是不是还存在于象征之中。"[1]弗莱则在其后的一篇文章中回应了里德,表达了他对于将精神分析学科应用于艺术分析的不信任。弗莱认为,将无意识理论视为阐释现代艺术的方法是十分荒谬的,这恰恰从侧面否定了艺术家本身的特殊性,而将其转换成了一个普通人。二人争辩的结果,是关系的恶化以及弗莱对里德继任编辑行为的激烈批评。里德与弗莱不同,他对社会主义充满同情的中庸政治态度似乎影响了其在艺术上的一些判断,导致他对现代艺术普遍存在一种同情的心态。而这一点在其他批评家眼里,是不太合格的。刘易斯曾讽刺里德毫无原则,愿意为任何艺术充当代言人。

> "在赫伯特·里德爵士身上,我们看到了一个刚刚因如此与时俱进而被受封的人,他在这么多年来时刻准备整装入库,去宣扬,去阐明任何绘画或雕塑运动——有时甚至是完全矛盾的类型——这种行为明显是朝向一条与古往今来的文明人相背的道路越走越远。"[2]

格林伯格对赫伯特·里德的评价则是:"据说是一位'极端主义'的全方位的倡导者(事实上不是,不过即使是的话,那也没有什么区别),是一个不

[1] Rubin A. *Roger Fry's Difficult and Uncertain Science: The Interpretation of Aesthetic Perception*. Peter Lang AG, Internationaler Verlag der Wissenschaften. 2013. p218.

[2] Meyers J. *Wyndham Lewis and T. S. Eliot: A Friendship*. Virginia Quarterly Review. Sum1980. Volume 56. #3.

称职的艺术批评家。"[①]可以明确的是,刘易斯、格林伯格与里德三人对待现代主义所持的立场迥异,因此很难评判这些争论的对错。另外值得注意的是,刘易斯与里德实际上也代表了个人主义与无政府主义的态度,二人的政治立场与马克思主义者类似。虽然形式主义此时并没有被视作资本主义的意识形态,但是在对形式主义的批判上,他们确实与马克思主义者站在了一边。

3. 马克思主义艺术批评与艺术史

形式主义在弗莱之后还在蓬勃发展,但是其确立地位的道路可谓一路坎坷,其中对该理论造成冲击的还包括马克思主义者,代表人物如克林根德。

克林根德于1907年出生于德国,他的父亲是一名画家,并且崇尚克鲁泡特金的理念,而后者曾于19世纪下半叶由于俄国革命逃离到了伦敦,并作为一个国际主义者在俄国、法国、英国以及其他国家的社会主义运动史上占有一席之地。这种思想的传承,在克林根德的身上得到某种程度的展现。青年时期就读于伦敦经济与政治学院的克林根德在1934年左右完成了以伦敦劳工境况为主题的博士论文。然而20世纪中叶,意识形态的冲突正在逐渐加剧,克林根德对英国劳工的关注使得他在学术圈变得不那么受欢迎。1950年,美国的麦卡锡运动将政治空气从紧张推向了窒息,对国内的共产主义者的迫害达到了顶峰。这种右翼保守主义的清洗思想也蔓延到了大洋彼岸的英国,英国的公众舆论与新闻出版都受到了严重影响。克林根德的作品便在这场运动中遭到阉割。今天看到的克林根德的作品,大多是20世纪70年代早期被"温和化"的再版。

克林根德在1943年出版了一本名为《马克思主义与现代艺术》的小册子,这个小册子包含七个章节,分别为罗杰·弗莱的形式主义、艺术之宫、现实主义:车尔尼雪夫斯基、现实主义:马克思与恩格斯、相对主义、现实主义:列宁、结论。从这本小册子中可以看出他对弗莱的批判成了阐述现实主义理念的基础。克林根德在章节篇头陈述了弗莱思想的转变,认为起初弗莱还重视内容层面对艺术品的影响,但在针对艺术品的形式与内容结构展开研究时,弗莱越来越倒向了形式。他针对弗莱的文本加以分析并明确指出,弗莱的理论分析趋向于某种既定目标,即使弗莱并不赞同"有意味"的命定,

① [美]克莱门特·格林伯格:《艺术与文化》,沈玉冰译,桂林:广西师范大学出版社,2015年,第226页。

因为弗莱知道这会陷入神秘主义,但弗莱似乎也没能提出更好的解决方案,所以便默认了这个结果。

克林根德评价弗莱:

"他感到艺术作品唤起种种不同的情感,于是企图用内省的方法,将所有这些彼此相异的混合情感所共有的一种特殊情感,分析出来,使之孤立,他所根据的臆设是,这个'恒常'的因素可以显示出美感经验的'真实',或者可以说显示出构成美感经验的那种不可再分析的原子。"①

克林根德认为弗莱的做法将形式与内容一刀切为两部分,且将形式的意义与价值局限在了抽象的形式之中。同时他也驳斥了里德将精神分析运用在艺术分析上的做法,并将里德视作弗莱的追随者:

"有些人认为艺术源于'潜意识',那就是排斥了人类意识的整个广大领域;还有些人提倡一种生物学上的'形式感',那就是贬低了艺术的地位,使之等于一种人类前的——因为是社会前的——反射作用。"②

克林根德批评弗莱在察觉了艺术外围环境因素的影响下,却最终屈服于自己的理论,放弃了对这一层面的探索。艺术的发展与调整固然依赖于内部力量,但是无论何时都不免受经济变化的制约,有时候这种制约甚至是致命的。

在这一章节的后续中,克林根德还提到了弗莱的理念越来越偏向精英主义,弗莱开始承认真正纯粹的艺术是十分玄妙的,而对这种玄妙的领悟注定只属于少部分人。克林根德在此处的批评是十分中肯的。我们宏观地考察从罗杰·弗莱到克莱夫·贝尔,再到之后形式主义的集大成者格林伯格的理论内涵,不难看出一种纯化与精英主义式的趋向。现代艺术的抽象绘画最终走向了一种精英主义式,隶属于少数人的审美和娱乐,而不是大多数人能够接受的普遍形式。这与它最开始的确立基点相比,似乎略有偏差。这正如威廉·莫里斯预言的那样,隶属于少数人的艺术正在出现,而他们对民众的蔑视,使得这种艺术形式距离广大群众会越来越远。

克林根德撰写的车尔尼雪夫斯基的章节,也体现出对克鲁泡特金思想

① [英]弗朗西斯·克林根德:《马克思主义与现代艺术——对于社会的现实主义之探讨》,北京:生活·读书·新知,1951年,第4页。
② [英]弗朗西斯·克林根德:《马克思主义与现代艺术——对于社会的现实主义之探讨》,北京:生活·读书·新知,1951年,第5页。

的传承。"车尔尼雪夫斯基又概括了一句,说艺术的基本功乃是'再现人生中对人有兴趣的一切。'"① 克林根德借车尔尼雪夫斯基之口表明,我们寻求的美不在于任何抽象的理想领域,而在于现实本身之中。这种支持现实的态度,也使得他对抽象表现的批评毫不留情。

总体而言,克林根德的立场比较明确,他使用比较严格的马克思主义对艺术展开分析,他的另外的两本代表作《艺术与工业革命》(Art and Industrial Revolution,1947)与《民主传统中的戈雅》(Goya in the Democratic Tradition,1948)都是比较典型的范例。完成于第二次世界大战期间的《艺术与工业革命》,主要展现了工业革命对艺术的影响。不过保罗·奥弗里也曾指出,这本书在1968年再版的过程中,一些内容做了删减。编者还修正了克林根德原著中的一些叙述,软化了一些原本明显的马克思主义表述,可以说现在市面上流行的版本大多是这个面目全非的再版。

由于法西斯主义的兴起,欧洲中部的一些流离失所的知识分子来到英国避难,匈牙利的艺术史家弗雷德里克·安塔尔便是其中的一员。安塔尔的马克思主义立场有力地推动了英国艺术史的发展。伯格曾表明他对安塔尔的崇敬之情:

"看到这位伟大艺术史家(安塔尔)的作品最终被人赏识是令人欣慰的。对我个人而言,尤其如此,因为我曾是安塔尔未入籍的学生。他是我的导师,他鼓励我,我艺术史的大部分知识来自他。"②

出生于布达佩斯的安塔尔,在来到英国避难以前已经是一名独立的学者。他曾在柏林跟随沃尔夫林学习,而后师从德沃夏克(Max Dvořák,1874—1921)。当时正是沃尔夫林的艺术风格理论势头正盛的时代,沃尔夫林着力将艺术的风格塑造成一种逐渐区别于社会、经济与政治等元素以外的独立存在。而在这一点认知上,安塔尔显然跟沃尔夫林产生了分歧。安塔尔曾表明:

"沃尔夫林的正式分析很明确……将历史的演进的宝贵价值简化为几个标准类别和典型范例,这种意图无视细节的方法简直

① [英]弗朗西斯·克林根德:《马克思主义与现代艺术——对于社会的现实主义之探讨》,北京:生活·读书·新知,1951年,第33页。
② [英]约翰·伯格:《讲故事的人》,翁海贞译,桂林:广西师范大学出版社,2015年,第288页。

《陶器小贩》

(布面油画,弗朗西斯科·戈雅,1779年,西班牙马德里普拉多博物馆)

是流行信条'为艺术而艺术'的直接反映。"①

在安塔尔的观念中,风格应分为主题和要素两部分。"主题,即一幅画的题材,比任何其他要素都更清楚地表明这幅画作为一个整体只不过是通过艺术家这一媒介所表达出来的公众的看法、观点的组成部分。"②这种认知基本展现出他已脱离了形式主义的道路。不过从他的博士论文《18世纪中叶至席里柯的法国绘画中的古典主义、浪漫主义与现实主义》中,还能看出些许维也纳学派的痕迹。

第一次世界大战期间,他返回布达佩斯并就职于布达佩斯国立美术馆。在这之后不久,他加入了名为"周日圈"(Sunday Circle)的知识分子与艺术家

① Hemingway A. *Marxism and the History of Art:From William Morris to the New Left*. London:Pluto. 2006,p46.

② [英]马尔科姆·巴纳德:《理解视觉文化的方法》,常宁生译,北京:商务印书馆,2013年,第171页。

团体。在这个团体中他结识了格奥尔格·卢卡奇(Georg Lukács,1885—1971)、豪泽尔与约翰尼斯·王尔德(Johannes Wilde,1891—1970)等人,豪泽尔与王尔德构成了匈裔流亡艺术史家的另外两翼。他们在小组中自由交流艺术与文化的不同看法,在思维方式与社会结构关系的问题上,卢卡奇的马克思主义思想显然打动了安塔尔。这些碎片化的交流在第一次世界大战后的社会重建中,得以进行实践并检验。在奥匈帝国解体后成立的匈牙利苏维埃共和国中,卢卡奇与安塔尔以及周日圈团体中其他一些成员,大多进入政府担任公职。卢卡奇与安塔尔主要从事教育与艺术相关的工作。尽管这个政府存在时间很短,但是筹办展览与公共建设等经历,使得安塔尔对于社会结构与艺术之间关系的认知更加明确。

安塔尔离开匈牙利,在维也纳短暂停留之后,前往意大利并在那里待到1923年。安塔尔在意大利驻留期间,近距离接触了文艺复兴时期的绘画遗存,这为他完成《佛罗伦萨绘画及其社会背景》打下了基础。在书的开篇,安塔尔写道:"艺术史的标准是什么,仅基于风格类型,就能认为特定的艺术家是进步的,而其他的则是倒退的吗? 一般而言,旧的风格会被归类为倒退的,较新的风格会被描述为进步的。但是事情真就这么简单吗?"①这一方面是在回应沃尔夫林的风格学,另一方面也是对单线的发展史观持保留意见。

在安塔尔看来,艺术作品的内容直接来源于社会生活,只有首先对这些社会观念加以阐释,才能进一步分析艺术品的主题与形式。艺术风格变换的原因,同样来自之对应的生活观念。文艺复兴时期的佛罗伦萨绘画,大多体现的并不完全是艺术家的观念,而是交付委托任务的赞助者的看法。明晰艺术家在社会中的地位,有益于我们更加客观地看待作品,而非直接将其等同于艺术家的主观臆断。基于这种观点,安塔尔在对佛罗伦萨的经济、政治、文学与宗教生活的描述中花费了大量的笔墨。安塔尔在书中指出,13世纪的历史基本上有两种阶级矛盾,一种是上层阶级(即寡头政治掌权者)与下层阶级,另一种是上层阶级与封建贵族之间的斗争。14世纪是新兴资产阶级的时代,不同于早期资产阶级笃信宗教并保持理性,新兴资产阶级向着纯粹投机与非理性的方向发展。通常意义而言,14世纪的新兴资产阶级理念被阐释为个人主义。在布克哈特的书中,他将个人主义视为一种人性的进步,这种进步正是文艺复兴文化的基石。安塔尔则进一步指出,布克哈

① Antal F. *Florentine Painting and Its Social Background*. London: Kegan Paul, Trench, Trubner&Co. Ltd. 1947. p3.

《春》

(木板蛋彩,桑德罗·波提切利,1482年,意大利佛罗伦萨乌菲齐美术馆)

特论述的"个人主义"理念,其实质是一种个人英雄主义,是中世纪骑士精神的延续。这种理解实际上抹杀了资产阶级的层次性,13世纪早期资产阶级向14世纪资产阶级的转变,不能被个人主义一言以蔽之。这一时期艺术风格的缓慢演变,依托于资产阶级内部理性与非理性的冲突、斗争与妥协。另外,宗教意识的转变也是影响这一时期艺术风格的重要因素。虽然此时教会仍旧掌控着一些绘画的主题,但教会却不可避免地为城市中产阶级的兴起做出一些改变,越来越多的世俗生活场景出现便是很好的例子。

"……随着城市中产阶级越来越突出,艺术的目的也更加倾向于将神人性化。然而,14世纪佛罗伦萨的中产阶级现在已经安坐马上,占据统治地位,而且看起来或多或少带有理性主义色彩,他们已经跨越了早期中产阶级,将目标对准拉近人神情感上的距离。"

就艺术家的社会地位而言,艺术还被视为一种手工艺,艺术家的地位比他们的赞助者要低得多,但也并非所有阶层的人都能从事这一行当。14世纪的佛罗伦萨艺术家大多来自工匠、小资产阶级与农民阶层。一个穷人阶层出身的艺术家,想要得到认可是非常困难的,而上层中产阶级与贵族若成

为艺术家,则有失体面。艺术家的社会角色正是处于这样一种"不上不下"的关系之中。就社会氛围来说,安塔尔还提及了许多会影响艺术创作的外围因素,比如行会准则、雇佣关系与学徒制等。这些包裹在创作外围的不可抗拒的因素,构成了艺术生产的环境。在此基础上,安塔尔指出,此时的艺术家并没有什么自由。

英国马克思主义艺术批评与研究展现了两个方面。一个是克林根德比较激进、严格的马克思主义批评,批判弗莱与形式主义价值观,推崇现实主义。另一个则是流亡艺术史家带来的欧洲艺术史研究的方法与思路。安塔尔等人围绕艺术品、艺术家等因素展开研究,同时开启了艺术社会史的写作方式。这种思路在之后的发展中,产生了更为长远的影响。另外,作为马克思主义者的克林根德与安塔尔在英国的话语氛围内,其理论都不能够得到重视。安塔尔的政治观与学术方法上的马克思主义的立场,也可以解释为什么他在英国从未获得任何职位。

Chapter III
第三章
伯格的学术立场与态度

第三章　伯格的学术立场与态度

伯格毫无疑问是一名马克思主义者。他对于绘画与图像的探讨，以及对商业资本运作的批评，体现了其坚定的马克思主义立场。不过，伯格并不是一个教条主义者，他虽然注重艺术与生活之间的紧密联结，但却不是写实作品的崇拜者。伯格受到安塔尔理念的影响，注重社会背景方面的考察，但更注重对于具体画作的视觉观看的解析。伯格敬重并受教于安塔尔，但同时他也批驳师出同门的艺术史家尼克斯·哈吉尼科拉乌（Nicos Hadjinicolaou）的意识形态观点。由此可以看出，伯格的立场层次丰富。本章将从伯格的批评论述出发，结合具体作品剖析伯格的理念，例如他对绘画的批判，与同时代艺术工作者的互动以及对女性主义思想体系进行的讨论等。笔者希望能够全面地展现伯格艺术批评的多元性及其非教条的马克思主义立场与态度。

一、艺术本体的反思与批判

随着形式主义影响的扩大，艺术家、艺术品与艺术本身都被套上了层层的光环，这其中不能阐释清楚的问题在克莱夫·贝尔的形式理念中就已埋下了伏笔。进入20世纪，大众文化风起云涌，社会生活也发生了巨大的变化。人们对艺术与文化的需求与日俱增，但艺术品与公众之间似乎总存在一种微妙的隔阂。在这种情形下，伯格首先对艺术写作进行了反思，然后回溯到艺术欣赏行为的本质，也就是观看。伯格通过还原观看行为，试图揭示艺术写作与视觉观看背后的深层逻辑。

1. 英国传统艺术写作观

英国的艺术发展传统一直与欧洲大陆不太一致。英国皇家宫廷画师的席位长期被意大利及佛兰德斯的艺术家占据。英国具有较大影响力的本土画家威廉·荷加斯（William Hogarth，1697—1764），直到18世纪才出现在历史的舞台。这使得英国的艺术语言与形式，依托于外来画家的风格与灵感。17—18世纪，巴洛克艺术在欧洲勃兴，此时英国人还只对肖像画有兴趣。皇家美术学院的院长雷诺兹（Joshua Reynolds，1723—1792）为了宣扬欧洲大陆主流的历史画而费尽心力，但依旧势单力薄。贫瘠的创作环境，自然也不利于艺术史与理论的研究。

因此在艺术写作方面，英国的传统也与欧洲大陆的传统迥异，如果英国

有所谓的"传统"的话。作为学科存在的艺术史本身也比较年轻,直到1844年才得到柏林大学的正式认定获得教席,但德国的艺术史研究根基一直比较深厚,因此也有"艺术史的母语是德语"的说法。在艺术史茁壮成长时代,有不少德国学者来到英国进行学术交流,比如德国艺术史家瓦根(Gustav Friedrich Waagen,1794—1868)在19世纪50年代就受邀多次访问英国。在驻留期间,瓦根根据其所见所闻撰写了《英格兰与巴黎的艺术作品和艺术家》(Kunstwerke und Künstler in England und Paris)和《不列颠艺术珍宝》(The Treasures of Art in Great Britain),但英国对欧洲的写作传统反应一直比较冷淡。

瓦根和德国人乔治·沙夫(George Scharf)合作,在曼彻斯特举办了一个画展。画展展出了奇马布埃(Cimabue,1240—1302)、马萨乔(Masaccio,1401—1428)、丢勒(Albrecht Dürer,1471—1528)、达芬奇(Leonardo da Vinci,1452—1452)等一批大师的作品。不过英国公众对这个画展完全提不起兴趣,也不喜欢瓦根。艺术圈内的反馈也没有达到预期。罗塞蒂和罗斯金甚至认为瓦根是个"笨蛋"。[①] 造成这种局面的原因,除却部分排外的心理,语言的差异也是一个比较大的问题。温克尔曼早在1764年就以德语出版了他的著述《古代艺术史》,但是时隔一百多年之后才被译成英文,并且这本书在英国也只是被当作研究古希腊、古罗马艺术方面的材料,其写作的意图几乎没得到重视。英国早期的艺术写作更像是一种鉴赏文章。继柏林大学之后,英国牛津大学在1868年设立艺术史教席,第一位担任这项职务的正是罗斯金。由此可见,英国艺术史写作从一开始,就是鉴赏与批评的产物。

罗斯金是个涉猎非常广博的人,他的论著不会明确区分诗人与画家之间的差异,而将二者都视为艺术家。罗斯金喜欢援引荷马和但丁的诗歌来说明问题,并将他们与克劳德·洛兰和透纳相提并论。浪漫派对自然的认知遗存依旧体现在罗斯金的论述中,他对自然无比推崇,不仅认为美存在于自然之中,而且认为美即自然。自然使用象征的方式向人们显现,而这一象征形式只有艺术家才能够有效识别。罗斯金指出只有艺术家可以识别美,也只有艺术家拥有想象力,可以展现人与自然之间的关系。罗斯金认为:

"艺术的这些高级作品,犹如自然的最高级造物一样,是人根据真实的自然的规律创造的。一切人为的、幻想的东西都殊途同

① [英]弗朗西斯·哈斯克尔:《英国艺术史的成长和它从欧洲获得的益处》,李本正译,载《艺术史的视野》,杭州:中国美术学院出版社,2007年,第251-267页。

归:这就是必然,就是上帝。"①

正如歌德描述的那样,艺术家的身份从低下的手工业者变成了传播福音的先知。艺术家地位的起伏如同过山车一般,这与浪漫主义文学所推崇的天才论也具有一定关联。毕竟文章本天成,妙手偶得之,艺术家能创作出美妙的艺术作品,得益于艺术灵感。那什么是灵感呢?灵感又是如何降临在艺术家身上的呢?灵感是美妙而又无法解释的存在,"缪斯"是最为恰当的比喻。缪斯那美丽的外形和作为神的位格,都隐喻着灵感的神秘与至高无上。这种只可意会不可言传的玄妙,又只有艺术家才能够把握,这无疑为艺术家步入神坛再添一把助力。

20世纪的罗杰·弗莱成为英国批评界的第二个约翰·罗斯金,为艺术史写作带来了形式主义思路,他的好友贝尔也将形式主义倒向了神秘与不可解。第二次世界大战之后,欧洲一批艺术史家逃亡至英国,这其中除了安塔尔与豪泽尔,还有尼古拉斯·佩夫斯纳(Nicholas Pevsner,1902—1983)、贡布里希以及瓦尔堡学派的一批学者。艺术社会史的书写方向在英国遭受冷遇,安塔尔一生都未能进入英国正式的学院任职。佩夫斯纳则是个带有强烈民族主义倾向的研究者,其理论观点带有时代精神与民族精神的印记,因此他对于建筑的看法在英国也引起了不小的争论。贡布里希则主要使用视觉心理学的方法进行分析,他的著述为现代人所熟知,但他在英国当时最受欢迎的依旧是一本科普性质的读物。

外来的艺术史家带来了新的理论和方法,但是都没完全撼动英国艺术史的写作传统,也并没有把艺术家拉下神坛,艺术史写作还是存在这样或那样的问题。本土的艺术史写作直到肯尼斯·克拉克出现时,还能看出比较浓重的写作传统的痕迹。肯尼斯·克拉克早年曾前往意大利跟随贝伦森②学习,是弗莱十分看好的一位艺术史家。根据为肯尼斯·克拉克做传记的作者的说法,弗莱去世后,他晚年的伴侣海伦·安瑞普(Helen Anrep)曾给肯尼斯·克拉克写过一封信,并在信中传达了弗莱的期许,即希望年轻学者肯尼斯·克拉克能够为英国艺术史领域做出更大的贡献。③

① [美]M. H. 艾布拉姆斯:《镜与灯:浪漫主义文论及批评传统》,郦稚牛、张照进、童庆生译,北京:北京大学出版社,1989年,第324页。

② 本纳德·贝伦森(Bernard Berenson,1865—1959),立陶宛裔美国艺术家,在美国艺术史上具有重要地位。贝伦森在1905年左右在佛罗伦萨附近买下一座别墅,后来成为当时艺术家与鉴定家聚会的场所。肯尼斯·克拉克曾当过他的助手。

③ Rubin A. *Roger Fry's Difficult and Uncertain Science: The Interpretation of Aesthetic Perception*. Peter Lang AG, Internationaler Verlag der Wissenschaften. 2013. p208.

此时的艺术史仍然注重形式、分析细节,使用优美的形容词来赞美高雅艺术品,这便是伯格在《观看之道》开篇所批判的神秘感,"人们观赏的方式会受一整套有关艺术旧有看法影响,这些看法涉及:美、真理、天才、文明、形式、地位、品味等等。"① 这样的言辞,直到今天还让我们备感亲切,因为这种含混的描述依旧在被使用。这些形容词显然不能完全表达大众的视觉认知,更不能将艺术品的本质解释清楚。随着电视机的广泛应用而兴起的是大众对于艺术理解的渴求,贡布里希在英国最受欢迎的是《艺术的故事》,而不是《秩序感》或《艺术与错觉》就足以说明一些问题。在伯格看来,摆在他面前的传统艺术史意味着资本主义的一整套意识形态。

艺术品回归大众,但是对于艺术的阐释却握在少数人手里。撕破这层伪装,意味着要对许多问题展开尖锐的批判,比如作品与艺术家。

2. 透视法陷阱

如果我们要问绘画的本质是什么?这或许是个听上去比较难回答的问题。但如果问西方绘画长久以来在追求什么?那便是对客观世界的再现,在二维的平面上展现一个三维的空间。怎样才能做到这一点呢?这便得益于自文艺复兴时期开始出现的透视法。

阿尔贝蒂的《论绘画》中透视法的示意图②

文艺复兴时期,艺术与科学之间的关系是异常紧密的。如何能够更好、更准确地展现对于世界的认知,是萦绕在每个画家脑海中的问题。透视本身并不是文艺复兴的发明,在古希腊、古罗马时期人们就已经意识到了近大

① [英]约翰·伯格:《观看之道》,戴行钺译,桂林:广西师范大学出版社,2005年,第4页。
② 左图为阿尔贝蒂所做的人体视线正面示意:C 点为长方形内任意一点,长方形底边正比于路面上所视物体的最近等距离,C 点到底边垂直为人体高度。由 C 点向底边的每一个部分引直线,表示人的视线。右图为阿尔贝蒂所做的人体视线正侧面示意:确定一点 E,EC 距离等于 C 点到达长方形底边高度。(详见[美]卡斯滕·哈里斯:《无限与视角》,张卜天译,长沙:湖南科学技术出版社,2014 年,第 77-78 页。)

远小的问题,只是认识还不成系统。直到 15 世纪,热那亚艺术家阿尔贝蒂(Leon Battista Alberti 1404—1472)在他的著述中阐明了这个原理。阿尔贝蒂与当时有名的数学家、天文学家保罗·托斯卡内利(Paolo Toscanelli,1397—1482)交往甚密,他希望通过数学帮助画家掌控错觉。事实证明,透视法如同魔法一般再现真实,依靠的不仅是对于光的认知,还有更为细致的透视比例。阿尔贝蒂在他的《论绘画》中描绘了透视的基本模式。阿尔贝蒂的朋友布鲁内莱斯基还曾尝试做了一个展现透视的小模型:

"他先是在一个 1 平方臂尺的小面板上展示了其透视系统。他描绘了圣乔万尼(San Giovanni)在佛罗伦萨,这幅画包含了从外面所能看到的神殿的样子。为了描绘它,他似乎站在圣母百花大教堂中央大门内部约 3 臂尺处……他把磨光银放在天空的位置,以使实际的空气和大气有所反应。"①

透视法的出现是一场实实在在的视觉革命。在此之前的绘画作品,人物比例大小失衡,光线指向不明确,空间内完全是漂浮弥散的布置。虽然阿尔贝蒂的透视法还存在一些疏漏,如展现出比较强的来自中世纪的视觉经验留存,但瑕不掩瑜,这些问题在后来的艺术家,如达芬奇②等人的努力下,被逐步解决了。焦点透视法的发明,展现了人们对于空间的认知和理解。它所展现出的观看模式正如阿尔贝蒂所描述的那样,像是人们打开了一扇窗户向外望去。这种观察方式以人为中心,正如古希腊智者普罗泰戈拉所言:"人是万物的尺度。"在阿尔贝蒂的时代,他使用透视法描绘出的画面,展现着前所未有的真实感,他被誉为魔法师一般的存在。通过这一手法再现自然的传统一直延续到 19 世纪。

通过使用透视的手法,画家能够在画面中营造一种真实的错觉。但是这毕竟是一种"魔法",它所展现的是人眼认知的视觉经验,而并不能完全指向物所存在的现实。焦点透视法将内在的空间视点精确于一点,由近向远展开一个深度空间,就像我们站在火车的轨道上向地平线眺望一样,延展向远方的两侧钢轨看起来总是无比接近,但我们知道在现实中它们注定不可能相交。而在错觉的空间内,这种认知被极度模糊了。这也正是伯格所说的,油画对于自然的模仿实际上是一种伪饰,"它所指涉的东西比它所指涉

① [美]卡斯滕·哈里斯:《无限与视角》,张卜天译,长沙:湖南科学技术出版社,2014 年,第 74 页。

② 达芬奇发明的大气透视法,即随着距离推远,远处景物的轮廓、色彩与形态都逐渐模糊。

《塔鲁萨车站附近的铁路》
(布面油画,瓦西里·波列诺夫,1903年,俄罗斯波列诺夫纪念馆)

的原因更动人。"① 透视法所体现的是一种片段的、静止的认知,画家本身却是一个灵活的人。在这之后视觉辗转,人们一步步地变更着对透视法的认知。

从米开朗基罗到法国大革命,绘画职能的隐喻模型从镜子变成了剧院舞台。② 冲突与对抗、运动与变形逐渐取代原有静止的表现。进入印象派发展时期,更多的艺术家将个人认知渗入创作之中,创作目的已经距离再现越来越远,透视法也逐渐被忘却。伯格指出,从印象派的画家开始,创作者个人的视觉经验与再现自然的叙述经验已经开始混淆了,这种错位也就导致了"占上风的要么是人心,要么是伟大的自然"。③ 不久之后艺术家迎来了照相机的诞生。照相机的发明带来了新的视觉革命,促使人们反思自己观看客观自然的方式。人眼与机器之间的差异,正如本雅明认为的那样:

"人眼与照相机确实存在着本质上的区别;最主要的区别就在于摄影对其塑造的空间有一种无意识的影响,而人眼对空间的观察却是有意识的。比方说,我们可以粗略地描述一个人是如何行走的,却不可能说出人在开始行走的那个瞬间的任何细节。摄影通过不同的辅助器材(镜头、放大效果)却能显示出这个瞬间。摄

① [英]约翰·伯格:《讲故事的人》,翁海贞译,桂林:广西师范大学出版社,2009年,第211页。
② [英]约翰·伯格:《讲故事的人》,翁海贞译,桂林:广西师范大学出版社,2009年,第14页。
③ [英]约翰·伯格:《讲故事的人》,翁海贞译,桂林:广西师范大学出版社,2009年,第226页。

影使人们第一次意识到视觉上的无意识,就像精神分析学揭露了人们本能的无意识一样。"①

《奔跑的马》
(英国摄影师埃德沃德·麦布里奇拍摄于1878年)

席里柯(Theodore Gericault,1791—1824)的《赛马》与英国摄影师麦布里奇(Edward James Muggeridge,1830—1904)拍下的马奔跑的照片,便能够加深我们对于本雅明这番话的理解。照相机不仅记录下了马奔跑中每个切片的真实状态,更以一组连续关系的形式,将运动与速度感带入了人们的视野。科技的进步作用于视觉,再反映在绘画上,是一个需要时间的过程。随后的科技发展,以人类无法想象的情形快速前进。照相机、摄像机、录音机、电视机等媒介的出现,极大地影响了人们的认知状态。视觉变得比以前更容易受到干扰,也更不可靠。人们透过电视窗口去了解一幅画作,但是起主导作用的实际上是摄像机的视野而非我们自己的眼睛。镜头对作品的放大与缩小和各种局部的分解,已经完全破坏了原有绘画的整体透视关系。我们只能看到,摄影师或者导演组想让我们看到的人像与细节。镜头的移动与背景音乐的选择能够左右观看者对画作的解读,从而改变图像传达出的意义。正如伯格在《观看之道》纪录片中所展现的那样,为卡拉瓦乔的《以马忤斯的晚餐》分别配以意大利歌剧、唱诗班歌曲,我们将得到完全不同的感受。以照相机、摄像机为工具媒介,以电视机为影像窗口所呈现出的

① [美]利兹·威尔斯:《摄影批判导论》,傅琨、左洁译,北京:人民邮电出版社,2012年,第33页。

综合艺术,有悖于传统语境,是可以经由现代人解构并重塑的。这种诱导又何尝不是新时代的透视陷阱呢?

尽管视觉依旧是人类最为直接、最为有效的认知手段,但我们的眼睛经过训练与培养,已变得不像以前那般可靠了。观看变得层次丰富,且十分复杂。伯格认为:"油画的艺术表现就是将所看到事物的各个面以旁观者的经验观点来组合,并且强调这样的一个观点就是'能见度'。"①在这种认知中,我们如何还能使用从前的阐释来理解并观看绘画作品呢?

3. 画作与资产

在安塔尔的论述中,他就曾提醒我们,文艺复兴时期的艺术家并没有全然的自由,赞助人是一个很有力的影响要素。从中世纪宗教占据主导的画像上,我们能看到不少赞助人虔诚的身影,例如在马萨乔的《圣三位一体》中,前排立于门框之外的两位。进入文艺复兴时期之后,艺术市场变得活跃起来,艺术家的地位虽较以往有所提高,但依旧是一个手艺人。14、15世纪的艺术家自由度确实在上升,但是艺术题材按照惯例还是由赞助人决定的。当然,在这个过程中没有哪个赞助人能够完全控制作品的最终呈现。谋于生计的"手艺人"们如要获得更大的发展空间,也得看是否能得到宫廷的赏识。那些精美的油画在很长一段时间内都是服务于上流人士,这在艺术圈里不是什么秘密。但是这些社会的上流人士用油画来做什么呢?

伯格认为油画作为一种表象,展现了资本主义的社会关系,比如社会身份、政治地位或者财产等。"……就是有一种对待财产与交换的新态度,决定了观察世界的方式,在油画上找到了其视觉的表达场所,而且是不可能在其他视觉艺术形式上找到的。"②

佛兰德斯画家小达维特·泰尼尔(David Teniers the younger,1610—1690)的"莱奥波德·威廉大公的画廊"系列作品,可以算作是这方面的典范。这些作品应该是根据真实情况描绘的,看上去有点像是画作集锦或者收藏名录。在令人眼花缭乱的背景墙描绘中,依稀可以识别乔尔乔涅(Giorgione,1477—1510)、提香(Tiziano Vecellio,1488—1490)、委罗内塞(Paolo Veronese,1528—1588)、丁托列托(Tintoretto,1518—1594)等人的作品。趾高气扬地站在这些作品前的,便是这些画作的拥有者威廉大公本

① [英]约翰·伯格:《看》,刘惠媛译,桂林:广西师范大学出版社,2015年,第111页。
② [英]约翰·伯格:《观看之道》,戴行钺译,桂林:广西师范大学出版社,2005年,第120页。

第三章 伯格的学术立场与态度

《威廉大公在布鲁塞尔的艺术收藏室》(一)
(布面油画,小达维特·泰尼尔,1647年,西班牙马德里普拉多博物馆)

《威廉大公在布鲁塞尔的艺术收藏室》(二)
(布面油画,小达维特·泰尼尔,1650年—1652年,维也纳艺术史博物馆)

《威廉大公的艺术收藏室》
(布面油画,小达维特·泰尼尔,1651年,比利时皇家美术馆)

人。威廉大公本身是一个艺术爱好者,晚年曾花费了大量的资金购买艺术品,并雇用安特卫普的艺术家进行创作,泰尼尔就是其中的一位。从某种程度上看,这组作品确实可以被视作一份财产清单。我们无法辨析这组画作的炫耀成分与记录成分哪个所占比重更大,但可以确定的是,威廉大公非常乐于展示这组作品,无论是作为财产清单还是别的什么东西。油画对社会关系的揭示没能引起人们的足够重视,这也是伯格一直强调和批判的。

在关于庚斯博罗(Thomas Gainsborough,1727—1788)的《安德鲁斯夫妇像》的讨论中,类似的问题再次出现了。伯格质疑为什么安德鲁斯夫妇要请人以他们自己的土地为背景,为他们绘制肖像? 正是因为"他们是地主,他们的姿势和表情,表现了他们是周遭事物的拥有人"。此处的推导显然直接且迅速,当然很快就激起了批评。美术史家劳伦斯·高文(Lawrence Gowing)批评伯格说:

"在约翰·伯格试图再次插到我们与一幅美好图画的视觉意义之间发表高论之前,请让我指出,有证据表明,庚斯博罗所画的安德鲁斯夫妇在乡下的时候,所做的远远超过单纯占有那一大片土地。"①

① [英]约翰·伯格:《观看之道》,戴行钺译,桂林:广西师范大学出版社,2005年,第116页。

第三章 伯格的学术立场与态度

《安德鲁斯夫妇像》
(布面油画,托马斯·庚斯博罗,1748年,英国伦敦国家美术馆)

劳伦斯·高文还指出《安德鲁斯夫妇像》这幅作品本身只有一种构图形式,类似的构图在佛朗西斯·海曼(Francis Hayman,1708—1776)的作品中也能看到。高文在这里提到的弗朗西斯·海曼是一位洛可可时期的英国画家。

弗朗西斯·海曼出生于德文郡,与雷诺兹不仅是同乡,而且师出同门,两人都曾受教于肖像画家托马斯·哈德森(Thomas Hudson,1701—1779)。出师之后,两人还曾共事过很长一段时间。现收藏于英国皇家艺术学院,由雷诺兹所创作的《弗朗西斯·海曼》这件肖像作品,便是二人友谊的见证。海曼善于创作肖像画、历史画,从他的作品类型及风格,我们或多或少也能看到雷诺兹的影子。而高文在此处所宣称的构图形式,在海曼的《乔治和玛格丽特·罗杰斯》中便可以看到。画中的罗杰斯夫妇呈现出与庚斯博罗笔下的安德鲁斯夫妇相同的姿势。不过两幅画作的差别也显而易见,在庚斯博罗的笔下,《安德鲁斯夫妇像》不再是一幅简单的肖像画。画面中风景与人物的比例分庭抗礼,各占一半。这种情况在海曼的作品中不曾出现,海曼笔下的画作类别区分较为明确。肖像画以表现人物为主体,风景只是幕布和背景。而风景画中,人物则作为点景装饰而存在。海曼与庚斯博罗的作品两相对比之下,对于高文和伯格的判断,我们依旧难辨对错。图式借鉴只是一种稳妥的处理,潜含在庚斯博罗笔下的态度,为什么不能影射财产占有关系呢?

双方的论点都不可以将对方一击必倒。伯格的推断或许有些武断,但高文的回应则有些答非所问。而此处高文的行家姿态,显然正应和了伯格讽刺的"名家论调",仿佛谈到经济关系就是对高贵艺术形式的侮辱。高文强调安德鲁斯夫妇在政治上发挥作用的言辞,其本质展现了一种为上层人士辩解的腔调。

《弗朗西斯·海曼》
(布面油画,约书亚·雷诺兹,1756年,
英国皇家艺术学院)

《乔治和玛格丽特·罗杰斯》
(布面油画,弗朗西斯·海曼,1748年—
50年,美国耶鲁大学英国艺术研究中心)

事实上,结合现在的艺术市场的发展,我们似乎很难反驳伯格对油画的认知与论断。艺术品从20世纪50年代开始迅速增值,也与欧洲各国推行的一系列政策密切相关。英国在20世纪30年代遭遇了经济危机,打击了国内资产丰富的上流阶层,与此同时,政府又颁布了征收遗产税的相关法律条文,这就使得上流阶层的资产迅速缩水。迫于生计,这些曾经的艺术收藏者便开始兜售自己的收藏品。更为有趣的是,美国在20世纪50年代开始推行鼓励购买欧洲艺术品的政策,即将艺术品捐给博物馆可以减免公民所得税。如此一进一出,我们不难理解艺术藏品的跨洋流动。美国推行的这项政策,也帮助美国的艺术市场步入前所未有的繁盛期。

面对美国艺术市场的崛起以及本国艺术品的流失,英国也相继颁布了艺术品抵付遗产税的条例。英国与美国的政策展现的完全是政府受利益驱使争夺艺术市场份额的景象。而在法国,毕加索去世后留下了一笔巨额的财产,按照法国政府规定要从财产总数的三分之二中抽取遗产税。为了支付这笔税款,继承人便开始清点作品准备拍卖。但一方面由于数量实在是

过于巨大,另一方面也考虑到艺术品流失的问题,最终法国政府决定修改遗产税的部分条款,允许以艺术品来抵付遗产税。① 无论政府是出于保护艺术遗存的初衷,还是出于争夺商业资本的考虑,在这个过程中,艺术品都确确实实被视作了财产,而且还是十分吸引人的、可以估量的巨额财富。

实际上伯格对于绘画本身并没有恶意,他充满兴趣地观看大师们的作品,并且承认油画中存在一些杰作。但是他在另一些作品背后看到的是资本的运作,看到了艺术品如何变成了财产。伯格曾说:

"绘画和雕塑不是死于任何风格上的疾病,也不是死于任何被行家们危言耸听地诊断为文化堕落的东西;它们之所以走向死亡,是因为在现今这样一个世界里,如果艺术作品不变成值钱的财产,就无法幸免于难。"②

艺术品交易背后,当然是人们在追逐商业利益。人们过于相信财产,以及财产所带来的虚幻的安全感。今天的艺术市场,依旧是由少数人在运作,而距离大众相去甚远,但艺术品保值的经济理念却像一颗种子深深地扎根在每一个人心里,无论贫穷还是富有。商业利益依旧在侵蚀艺术品残存的价值。

4. 图像复制时代的观看

技术手段的革新,使得我们足不出户便能够获得需要的信息。我们可以通过手机快速检索一幅画作,这一切都得益于照相、印刷技术的发展。画作的复制品会对原作产生怎样的影响?从传播的视角来看,这一切都是为了我们生活的便利。画作的复制品或多或少地满足了我们对于图像的渴求,毕竟《蒙娜丽莎》已经很久没有离开卢浮宫了。人们会使用手机、电脑浏览自己想要欣赏的大师的作品,甚至可以使用投影仪在墙上还原作品的真实比例。但是我们心里也很清楚,那些不过是复制品,即使再高清,依旧是相机拍下的图像,而不是原作本身。复制品对于原作本身的影响,本雅明在《机械复制时代的艺术作品》中描述得很清楚:"通过制造出许许多多的复制品,它以一种摹本的众多性取代了一个独一无二的存在。"③在本雅明的描述

① 朱伯雄:《因女人转变风格的人》,上海:上海书店出版社,2005年,第93-94页。
② [英]约翰·伯格:《理解一张照片:约翰·伯格论摄影》,杰夫·戴尔编,任悦译,杭州:中国美术学院出版社,2018年,第22页。
③ [德]瓦尔特·本雅明:《机械复制时代的艺术》,载《启迪:本雅明文选》,汉娜·阿伦特编,张旭东、王斑译,北京:生活·读书·新知三联书店,2014年,第236页。

中,复制品通过数量,削弱了人们对于原作的渴求,从而使得原作的灵韵凋零。现实也同样如此吗?

实际上,看看博物馆的光顾情况便会清楚。意大利珍藏大师作品的各大博物馆,常年需要提前多日预约,乌菲齐美术馆门口往往排着长队,佛罗伦萨美术学院美术馆门前也是一样。人们纷纷来到佛罗伦萨美术学院美术馆就是为了看一眼传说中的《大卫》和那些大师的名作。2015年,故宫博物院展出《清明上河图》,需要排队六个小时才能看到原作。2017年,《千里江山图》展出时宣传称,20世纪至今仅展出四次。这些博物馆外趋之若鹜的人群如同朝圣一般,说明了原作在人们心目中的价值。

可以说,通过本雅明的"提醒",我们理解了原作独一无二的特质。即使观看复制品的人数变多,但人们对于原作的热忱依旧,这种渴求也只会有增无减。艺术史专家学者们也确实是如此鼓励的。贡布里希在他广为人知的《艺术的故事》中明明白白地写着:希望读者最好去看看原作。在《观看之道》中受到伯格批判的艺术史家西莫尔·史莱芙(Seymour Sliver,1920—2014),也经常敦促他的学生:"我要求你们去看看这个。"[①]由观看复制品叠加的心理预期,加上来自专家学者的真诚建议,使得参观者面对绘画原作时比参观教堂还要庄重。在本雅明的书中提及的艺术品的膜拜价值,在现实中有增无减。事态似乎比本雅明预设的还要复杂些。伯格曾提到英国国家美术馆出售《圣母子与圣安妮和施洗者圣约翰》的复制品,有一位美国人愿意出250万英镑予以收购。[②] 如果去近几年国内的拍卖市场看看的话,我们会发现也有不少复制品能卖出一个很可观的价位。当然,这些复制品并不一定是单纯机械复制,也可能是耗费了极大的人力、物力的临摹作品。但总体看来,原作的灵韵虽然消逝,但却重新蒙上了一层神圣感。当然,复制品也确实对原作造成了一定的负面影响。就目前看来,这种影响主要为扭曲人们对于原作的视觉认知。在网上流传的尺寸不一的复制图片,或经过恶搞修改之后的复制图片,甚至是通过图片检索搜出的同等构图的上千种结果,都是一种对原作的扭曲。伯格从没否认过这些认知,但他却希望我们能够以更为平静的姿态看待艺术品,而不是将其奉为神圣,顶礼膜拜。毕竟这种作品的神圣光环,在很多时候都不是通过作品本身来展现,而是透过带有意识形态的宣传所达成的。

① [英]理查德·豪尔尼斯:《视觉文化》,葛红兵等译,南京:译林出版社,2014年,第78页。
② [英]约翰·伯格:《观看之道》,戴行钺译,桂林:广西师范大学出版社,2005年,第19页。

第三章　伯格的学术立场与态度

《每一天：前 5000 天》(局部)
(艺术家 Beeple(真名 Mike Winkelmann)创作于 2007 年—2021 年的数字图像)

数字媒体时代发生了更为奇妙的转变，由少部分人不停炒作翻新的数字资产，终于触及了艺术领域。我们这里说的便是 2021 年的时髦产物——NFT 数字艺术藏品。2021 年 3 月，艺术家迈克尔·温克尔曼(又名 Beeple)的数字图像集合作品《每一天：前 5000 天》(*Everydays*：*The First 5000 Days*)在佳士得拍卖行最终以 6945 万美元成交。同年，王家卫的首个影像 NFT 作品《花样年华——刹那》在苏富比拍卖行以 428.4 万港元成交。什么是 NFT 数字艺术藏品？NFT(Non-Fungible Token)，中文译名为"非同质化代币"。NFT 的实质是存储在区块链上的数据单元。每个 NFT 具有相对的独一无二性，因此可以作为虚拟资产的代币由用户控制进行自由转移与交易。本雅明在《机械复制时代的艺术》中所提到的传统艺术与现代影像之间的差异，又被轻而易举地弥合了。忽然间，好像创作又回到了原点。数字艺术也拥有独一无二性，可以进行交易甚至收藏。基于互联网的背景，NFT 的商业潜力简直不可限量，一时间，又吸引了许多人一股脑地扎入其中。这种执念又再一次应和了资本主义所描绘的世界。

二、伯格与同时代的艺术家

第二次世界大战对于欧洲的打击是十分沉重的，而美国的异军突起与苏联争夺世界霸权的行为，使得政治空气变得格外紧张。艺术在这种复杂

的社会环境之下,不可避免地将会与国家意志缠绕在一起。现实主义被捆绑为社会主义的艺术表现,抽象表现主义则被视为美国自由主义的象征。伯格虽然是一个政治倾向明确的艺术批评家,却不执着于社会主义阵营。在这种强硬的被划分阵营的氛围中,他坚持自己对于艺术的判断,通过对毕加索、波洛克(Jackson Pollock,1912—1956)等人以及师承同门的艺术史家尼克斯·哈吉尼科拉乌的批评,可以看出他关于艺术与政治的坚定立场。

1. 天才的光环

《毕加索的成败》是伯格为数不多的专论作品之一,其中针对毕加索的一生及其作品的评价不仅展现了伯格不同于其他马克思主义艺术研究者的态度,而且带有对自我认知的某种隐喻。

伯格首先描述了毕加索的物质财富以及明星光环。伯格认为,毕加索确实展现出了非同寻常的创作天赋,但他与自己的作品关系是疏离的。他从不尝试解释自己的作品,而只满足于自己的创作欲。"重要的不在艺术家做什么,而在他是什么。"[①]那么毕加索是什么呢?

毕加索的朋友——艺术家、诗人让·科克托(Jean Cocteau,1889—1963),将毕加索比作"形状魔术师",他赞颂毕加索能够从生活中汲取各种有益的灵感。同时代的著名女设计师加布里埃·香奈儿(Gabrielle Bonheur Chanel,1883—1971)则评价道:

> "我不知道他是否是天才。说与自己常常来往的某个人是天才是一件困难的事情。但是我相信几个世纪以来,有那么一条看不见的纽带联系着所有的天才们,而他绝对位列其中。"[②]

艺术史家罗伯特·休斯则评价道:

> "巴勃罗·毕加索是20世纪最富有天才的艺术家,这一点几乎是没有疑义的,哪怕就是那些愿意花力气,带着某种程度的怀疑或超然态度来看待他的人也无不如此认为,但他的晚年总是给人提出问题。"[③]

无论是同时代的朋友、同行的赞赏,还是跨时代的艺术史研究者的评

① [英]约翰·伯格:《毕加索的成败》,连德诚译,桂林:广西师范大学出版社,2007年,第10页。
② [法]莫郎:《香奈儿的态度》,董慧敏译,南京:南京大学出版社,2008年,第120页。
③ [澳]罗伯特·休斯:《绝对批评:关于艺术和艺术家的评论》,欧阳昱译,南京:南京大学出版社,2016年,第187页。

判,都无疑点明了许多人对于毕加索的天才认知。伯格认为,这种天才论固然与毕加索本人的创作态度有关,但更多的是与被神秘化的名望和高价的作品直接挂钩。毕加索对于自我的认知,可以追溯至浪漫主义的信仰,如歌德、罗斯金、拜伦看待艺术与艺术家的态度。毕加索的情感生活和他的种种不可理喻、出其不意的行为,则进一步促使毕加索的作品增值,能够在拍卖市场上创造更高的交易记录。在毕加索去世后的二十年里,他的作品价位一路飙升,截至1990年,全球拍卖价格最高的前十件作品中,毕加索的作品占据了半壁江山。[①] 1950年被布罗迪夫妇以1.98万美元收藏的作品《裸体、绿叶和半身像》,在2010年布罗迪夫妇去世后以1.065亿美元的天价成交。毕加索创作于1905年的《拿烟斗的男孩》也在2004年拍出了1.04亿美元的天价,震惊了世人,而这幅作品甚至算不上是毕加索最具代表性的作品。

《裸体、绿叶和半身像》
(布面油画,毕加索,1932年,私人收藏)

《拿烟斗的男孩》
(布面油画,毕加索,1905年,私人收藏)

艺术市场的运作,已经与艺术品本身的价值相距甚远。剥离了这一层因商业资本萦绕其上的天才光环,毕加索剩下什么呢?伯格简要分析了西班牙的社会背景,并指出西班牙的社会构成与英国、法国、德国并不相同。在发生社会变革以前,占据主要财富的是地主阶层,而非银行家。巴塞罗那的工厂发展水平,也远远比不上其他资本主义国家。面临列强瓜分世界的形势,长期饱受封建统治的西班牙显然已经跟不上世界的局势。西班牙内

① 西沐:《东方视野中的毕加索》,北京:中国书店,2012年,第234页。

战期间,弥漫着无政府主义的气息,社会情境残破不堪。这些氛围都在毕加索的《格尔尼卡》中以极强的力度展现了出来。1937年,德军轰炸西班牙北部城镇格尔尼卡,战争的炮火令小镇瞬间夷为平地。毕加索的《格尔尼卡》正是描绘了战争的摧枯拉朽的破坏力。正如毕加索所述,"一幅画是破坏的总和"。这幅创作用时很短的作品,展现出了毕加索的政治态度,以及艺术家的责任感与强烈天赋。

虽然毕加索的天才神话,在他生前已经开始运作,并一直绵延至现在。但伯格依然表示,除却毕加索在立体派期间取得的成就,毕加索最为成功的作品是1931年—1943年之间的创作。这一时期的画作一方面展现了毕加索自传式的视觉经验,另一方面则大量描绘了他与爱人玛丽-特蕾莎(Marie-Thérèse Walter)之间的情感生活与性爱。抽象圆满的形体描绘,展现出毕加索对于女人胴体强烈的欲望与情感,这种爱欲的赤裸是不受任何道德批判限制的。

> "所有伟大的裸体作品暗示一种生活方式,它们推介某种特殊的哲学观点,它们是对婚姻、情妇、华丽、黄金时代或挑逗之喜悦的批评。一副乔尔乔涅的作品如此,一副雷诺阿的作品也是如此。"①

这一时期的作品展现出的毫无社会痕迹的自传式表现,恰恰是毕加索的可贵之处,包括《格尔尼卡》在内,都是出于毕加索的个人认知。但在那之后的政治生活、情感生活都开始像旋涡一样纠缠着毕加索,他的资本神话逐渐显现出来。伯格甚至认为毕加索1945年以后的作品总体而言呈现出一种衰退趋势。伯格在2016年出版的《肖像》中,再次提到了对于毕加索晚年作品的看法:

> "也许,现在我们有些理解毕加索生命最后的二十年,正如人们期待的那样,他做了什么未做过的事情。他变成了一个老人,他像以前一样自豪,像以前一样热爱女人,并面对自己不可理喻的虚弱。"②

但同时,毕加索在他的声望中迷失,并且不停地创作。某种意义上而言,他是个孤独的天才。

伯格其实并未否认毕加索的杰出,尽管他在书中并不全是赞美,并且对

① [英]约翰·伯格:《毕加索的成败》,连德诚译,桂林:广西师范大学出版社,2007年,第190页。
② Berger J. *Portraits: John Berger on artiest*. New York: Verso. 2015. p287.

《格尔尼卡》

(布面油画,毕加索,1937年,西班牙索菲亚王后国家艺术中心博物馆)

毕加索后期的作品持强烈的批判态度。伯格认为立体主义的贡献与重要性被忽视了,他在不止一篇文章中强调其对于视觉观看的影响。这种对于现代主义绘画的态度,与其他马克思主义者显然不同。

"莫斯科那些所谓的马克思主义者的批评家谴责立体派,连同表现主义、达达主义、超现实主义,说现代主义是颓废的。这种对历史的无知到了可笑的地步……。"①

除了批判毕加索名声背后的艺术市场,伯格始终对其带着一种复杂而同情的情绪。19岁便离开家乡的毕加索,自我放逐到巴黎,并于1904年在巴黎永久定居下来。在成名之前,移民身份使他处于一种孤独而出离的境地。伯格在此处的论述,或许带入了自己的感悟。毕加索的共产党员身份,与他的艺术表现,也由于复杂的政治形势,被错误地认知。他的画作表现的抽象性,使得他不被社会主义认可,毕加索的朋友科克托曾在日记中描述毕加索对政治身份的失望。毕加索巨大的商业潜力,又令他总是被吸附在资本身旁。这种孤立无援的情形,也或多或少暗喻伯格夹在两种阵营之间的境遇,伯格一方面反对资本主义的意识形态,另一方面苏联的强硬与集权也令他无比失望。通过毕加索,伯格控诉政治对艺术的直接干预。

"愚蠢的人常指控马克思主义者喜欢让政治侵犯艺术。相反,我们反对这种侵犯。这种侵犯在危机及苦难的时代呈现得最明显。但是否认这样的时代是没有意义的。它们需要被了解才能够

① [英]约翰·伯格:《毕加索的成败》,连德诚译,桂林:广西师范大学出版社,2007年,第88-89页。

被结束:如此,艺术与人类会更自由些。"①

伯格当然赞同艺术与生活之间的紧密联系,这符合他的马克思主义身份,也正如他对毕加索作品价值的认可标准,但他同时也相信艺术家应该自由。这两者,本不应该有冲突。

2. 具象,还是抽象?

第二次世界大战不仅重创了欧洲的经济与政治,更在某种程度上改变了世界艺术发展的基本格局。相隔大洋得以远离战争的美国,在这一时期成为了许多艺术家的避难所。大多数超现实主义艺术家逃亡至美国,如麦克斯·恩斯特(Max Ernst,1891—1976)、达利(Salvador Dalí,1904—1989)、马森(Andre Masson,1896—1987)、米罗(Joan Miró,1893—1983)等人。超现实主义中偏向于潜意识的自动书写的一支,对美国本土的抽象绘画造成了直接影响,并催生出了抽象表现主义。在这之后,抽象表现主义艺术在美国政府与纽约现代艺术博物馆的主导下,于1947年、1951年分别在巴黎举办展览。尽管此时抽象表现主义艺术在欧洲获得的批评多过肯定,但依旧表明了美国现代艺术地位异军突起。巴黎还未从战争的影响中恢复过来,艺术的重心就已前往大洋彼岸的纽约。但在冷战的社会背景之下,艺术发展不可避免地要受到意识形态冲突的影响。

冷战格局下,相对于苏联推行现实主义艺术,美国政府则扶持了抽象表现主义的发展。在许多欧洲的艺术研究者眼中,这两种艺术表现都被视作为意识形态的工具。在苏联的社会主义建设中,现实主义艺术确实需要服务于政治。与之相对的,抽象表现主义的情形略有些复杂。

实际上,抽象表现主义在美国前期的发展过程中,并未得到官方的认可。战时政府推行的扶植艺术家计划,大多需要写实类绘画,现代艺术则被视同儿戏,美国总统杜鲁门就曾戏称现代艺术为"汉堡包画派"。另外,这些艺术家大多带有反战情绪,对社会激进社团持同情态度,对政府却没什么好感。比如超现实主义与共产主义的密切关联,导致美国政府起初对所有与之关联的现代画派印象极差。

"现代艺术是亲共的,它扭曲而丑陋,丝毫不称颂我们伟大的国家,反而助长某种不满情绪。因此,它是反政府的,那些从事或

① [英]约翰·伯格:《毕加索的成败》,连德诚译,桂林:广西师范大学出版社,2007年,第109页。

第三章 伯格的学术立场与态度

是支持此类艺术创作的人无疑是我们的敌人。"①

这一来自美国议员的表述,很好地说明了官方对于现代艺术与抽象绘画的认知。不过冷战开始后,美国政府明显转变了态度。面对以苏联为首的社会主义阵营,以及欧洲百废待兴的恢复状况,美国需要一种艺术形式来宣扬自己的领导姿态,诞生于本土的抽象表现主义显然最适合作为形象标靶。

1947 年至 1960 年是冷战氛围最为浓厚的时期,抽象表现主义在此时异军突起的影响力,使得其很难完全与美国政府撇清关系。这种与政治暧昧不清的态度,同时也为欧洲艺术史的研究者们所不耻。英国艺术史研究者塞尔日·吉尔博(Serge Guilbaut)在《纽约如何窃取现代艺术观念》(*How New York Stole the Idea of Modern Art*)中,便充分展现了欧洲学者与艺术家是如何看待美国前卫艺术的崛起。吉尔博认为,第二次世界大战后美国前卫艺术的迅速发展,并非如同美国理论学者宣称的那样,是欧洲传统艺术逻辑的延续,或是纯粹形式、媒介与风格的胜利。以抽象表现主义为例,美国前卫艺术的崛起包含着意识形态的预谋。本来中立的美国前卫艺术,在美国经历了明显的去马克思主义化之后,成了美国政府用于宣扬资本主义意识形态的政治工具。法国学者贡巴尼翁对此也深以为然,他说:

> "美国从其自由世界保护者的使命出发,发现了艺术的价值,如果不说是作为宣传的价值,那至少也是为了某种事业服务的价值。其目的就是要宣告欧洲艺术像欧洲在政治上的历史使命一样,已经完全过时。从此以后,艺术将在纽约。"②

欧洲对于美国战后的领袖姿态存在诸多不满,表现在艺术上为"具象艺术的卷土重来",内在则深刻地受到存在主义影响。此时苏联、欧洲与美国的三种艺术风格,基本成为国家理念冲突的外在表现形式。

在这种极端与紧张的社会氛围中,发表任何针对艺术表现的评论,都会遭到来自其他阵营的攻击。波洛克作为那一时期的风云人物,也进入了伯格的视野。在针对波洛克的评论中,伯格认可波洛克的艺术才能,并将其视为一位很有天赋的艺术家。他认为波洛克的作品构图很大,其表现意义毫无疑问不同于文艺复兴时期的传统。

> "它们没有可以令视野展开的焦点中心;它们被设计成表面连续的形式,并完美的统一而不带有明显的重复。不过它们的色彩,

① [美]欧文·桑德勒:《抽象表现主义与冷战》,彭筠译,《世界美术》,2009 年 02 期,第 6 页。
② [法]安托瓦纳·贡巴尼翁:《现代性的五个悖论》,许钧译,北京:商务印书馆,2005 年,第 96 页。

《第 31 号》

(布面油画,杰克逊·波洛克,1950 年,美国纽约现代博物馆)

 它们被创作的手势的连贯性,色调的均衡平稳都展现了画家天然的艺术才华。"①

 伯格认为波洛克的作品的艺术表现力极强。除此之外,我们不应该停止对于波洛克的作品意义的追问。伯格的批评以平实和趣味著称,在谈到波洛克的作品时,他并没有直接进行点评,而是描绘了这样一个现实情景:

 伯格在观赏展览时,碰到一位知名的博物馆馆长。这位馆长站在波洛克的作品面前,摇头晃脑地说:"它们是如此的有意义。"

 这一情境确实十分生动,但显然有些自欺欺人。波洛克作品的意义在哪?内容为何?这显然是每一个观看者都困惑且迫切想要了解的东西。以形式为主的抽象表现主义绘画作品,内容十分贫瘠。抽象绘画的形式内涵,在视觉与审美上显然是有一些门槛的。掌握形式语言的艺术家能看到更多经验式的内容,但普通观众其实只能看到一些错乱的笔画。我们必须承认这个客观现实。所以伯格做了如此论断:

 "这些图像没有意义。但是他们存在的方式却是如此重要。"②

 伯格认为,波洛克无疑是个对色彩和谐与画面平衡感十分有天赋的创作者。但他充满激情与疯狂的创作姿态,对观众而言就像一个试图说话的

① Berger J. *Selected Essays of John Berger*. London:Vintage. 2003. p16.
② Berger J. *Selected Essays of John Berger*. London:Vintage. 2003. p16.

聋哑人。他的作品表现出了对自身所处文化语境以及倒退的政治氛围的一种抗争。

伯格在此处对波洛克的评价十分诚恳,且具有浓郁的人文精神。他并没有否定波洛克作品的价值,尽管他们身处不同的意识形态阵营。正如伯格一贯的思路,伯格认为艺术家的光环又一次盖过了作品。同时他更批判这一时期美国与英国的政治氛围对于艺术家的不公平待遇与评价。

然而伯格的这些评述依旧被默认为保守主义,并遭到了批驳,因为他不像其他理论家那样拥抱形式,或者歌颂美国先锋艺术的前卫性。美国文化与艺术批评家大卫·卡里尔认为,伯格是一个共产主义的美学保守派,是社会现实主义的崇拜者,并批评伯格对波洛克的看法与许多保守派相似。[①] 但事实真是这样吗?难道伯格全盘否定了波洛克吗?难道伯格指出的问题不存在吗?为了进一步体会伯格的人文主义立场,我们可以再看一个例子,即伯格与苏联阵营的艺术家恩斯特·涅伊兹维斯特内之间的交往。

伯格确实与恩斯特·涅伊兹维斯特内互有往来,但二人都不是依据政治立场无条件接受现实主义的人。涅伊兹维斯特内是一位苏联的现代雕塑家,推崇马列维奇(Kazimir Severinovich Malevich,1878—1935)与康定斯基(Wassily Kandinsky,1866—1944)。他的绘画、素描与雕塑展现出一种自然的变形。涅伊兹维斯特内笔下的人物拥有类似珂勒惠支般的力量感,但又带有装饰运动风情的视觉设计感。从风格上来看,涅伊兹维斯特内作品的主题和形式,更像是德国表现主义和俄罗斯抽象艺术的延续。其实质与欧洲主流的现代艺术以及美国的先锋艺术又不太一样。可惜这种风格显然与冷战时期的苏联氛围并不相容,当时的苏联似乎只容得下写实艺术。

在1962年莫斯科马奈基展览中心的前卫艺术展中,赫鲁晓夫对涅伊兹维斯特内的抽象绘画感到震惊,他质问涅伊兹维斯特内为什么要丑化苏联人民的面孔,为什么不用现实主义绘画来颂扬国家?[②] 涅伊兹维斯特内不卑不亢、坚持自我的态度,引起了赫鲁晓夫的兴趣。二人的对峙很好地展现了涅伊兹维斯特内身处的境遇:

"**赫鲁晓夫**:你如何看待斯大林时期的艺术?

涅伊兹维斯特内:我认为它们已经腐朽了。

赫鲁晓夫:作为元首的斯大林是错的,但那时的艺术家并没

① Carrier D. *Art Criticism and the Death of Marxism*. Leonard,Vol. 30, No. 3(1997). p242.
② Merrifield A. *John Berger*. London:Reaktion Books Ltd. 2012. p138.

《在克洛诺斯的肚子里》
（布面油画，恩斯特·涅伊兹维斯特内，
1985年）

《悲伤的面具》
（纪念碑，恩斯特·涅伊兹维斯特内，1996年，
俄罗斯马加丹）

有错。

涅伊兹维斯特内：我不知道，作为马克思主义我们可以那样想。斯大林时的艺术创作被应用于艺术崇拜，而这构成了得以存在的艺术品的主要内容。所以那些艺术已经腐朽了。"[1]

伯格与涅伊兹维斯特内的交往始于20世纪60年代后期，二人多次通信并交换了草图。不过遗憾的是，伯格在撰写《艺术与革命》时，其实没能亲眼看到涅伊兹维斯特内的雕塑作品，他是看着手中的照片来进行批评的。伯格在前言中提到，之所以撰写此书，出发点是基于批评的功用。艺术批评是一种干预形式，用以协调艺术与公众之间的关系。[2] 而此时两大阵营间的信息，显然并不十分互通或是对等。公众应该了解涅伊兹维斯特内和他的艺术，了解社会主义阵营中的先锋艺术发展与抗争。

伯格在《艺术与革命》中认为，涅伊兹维斯特内是革命艺术与意识的先驱，他对前卫艺术的坚持与不屈服于意识形态的作为，体现了马克思主义的

[1] Berger J. *Portraits: John Berger on artiest*. London: New York: Verso. 2015. p407-408.

[2] Berger J. *Art and Revolution: Ernst Neizvestny, Endurance and the Role of Art*. New York: Vintage. 1998. p. 9.

辩证精神。虽然伯格在之后承认,这本书的创作是受涅伊兹维斯特内本人的委托,涅伊兹维斯特内希望能够通过伯格将自己的艺术带到西方去,向他们展示一个苏联的前卫艺术家。"他们不了解俄国革命先锋派在革命前后那些年代据以形成的那个基础,因此,他们也无法完全理解我作为他们的继承者所要做的事。"①而伯格也确实用文字向世人展现了一个苏联前卫艺术家与共产主义分子是如何同党派斗争并挣脱束缚的。

冷战时期凝重的政治空气剥夺了艺术表现的自由,与此同时也干预了艺术批评的公正性。这一时期的不平衡的经济关系与世界局势,导致人们更容易对社会主义阵营的艺术家所属身份进行攻击,而忽视艺术批评的具体内容。英国的政治空气同样也不利于马克思主义艺术研究的发展。与不自由的政治环境相对,伯格依旧坚持自己对于画作与艺术家的立场,这一点在他对波洛克与涅伊兹维斯特内的作品分析中得到了很好的展现。

3. "非"视觉意识形态

对伯格的理论进行定位,剖析伯格的艺术批评,离不开关于意识形态的讨论。理查德·豪厄尔斯在论述视觉文化的理论时,将伯格作为"意识形态"论述的范例加以阐释。但同时,豪厄尔斯也指出:"意识形态很复杂,不断变化,易使人产生误解。"②显然,豪厄尔斯也意识到了意识形态是一个复杂而含混的概念。约翰·B.汤普森在他的书中描绘了这样一个现状:

"当我们在今天使用'意识形态'一词时,或者听到别人使用它时,可能不能完全确定它是描述性地使用呢还是规定性地使用,它只是用来描述一个事态(例如一个政治思想体系)呢还是也用来(或者甚至首先用来)评价一个事态。"③

"意识形态"这个词汇在今天的政治、文化与批评领域频繁出现,但我们却很难说对于意识形态的使用都是准确无误的。

当然,意识形态的含混自有其缘由。从意识形态的历史溯源来看,它并不是马克思主义的研究重点。马克思与恩格斯在相关著述中,针对这个词汇,也没有给出一个相对明确的答案,通常是根据特定语境加以解释。比如在与青年黑格尔学派的论战中,意识形态便被描述成了一种理论学说和活

① 梁亚伯:《涅伊兹维斯特内与俄国文化》,春生译,《世界美术》,1992 年 01 期,第 23 页。
② [英]理查德·豪厄尔斯:《视觉文化》,葛红兵等译,南京:译林出版社,2014 年,第 59 页。
③ [英]约翰·B.汤普森:《意识形态与现代文化》,高铦等译,南京:译林出版社,2005 年,第 5 页。

动,并且被批判"它错误地认为观念是自主和有效的,它不了解社会-历史生活的真正情况与特点。"①在 1859 年发表的《政治经济学批判序言》中,马克思又将意识形态视作一种观念体系,是阶级利益的代言人。恩格斯在写给友人的信中,沿用了类似幻觉或虚假意识的描述。

马克思与恩格斯的使用比较模糊,相较而言,意识形态的理念在阿尔都塞的理论中被发扬光大了。阿尔都塞将意识形态视作一种表征系统,并将艺术、文化等层面纳入其中。阿尔都塞还对意识形态的内涵进行了拓展,不同的意识形态倾向代表了不同社会阶层的意志。不过阿尔都塞的这种作为,并没有使得意识形态的理念更加明确,而是使其变得更加庞大无比。阿尔都塞及其理念的影响力是巨大的,基于阿尔都塞理论的理解,伊格尔顿认为在日常生活中,意识形态至少存在十几种定义。② 伊格尔顿认为,有些甚至是令人困惑而又矛盾的,比如意识形态既是统治阶级政权合法化的虚假观念,又是社会必需的观念。不过,无论是哪种定义,意识形态似乎从马克思与恩格斯开始,就带有些许负面含义。这些负面含义在阿尔都塞的理论中被冲淡了一些。有些写作者尝试使用相对中立的理念,但事实正如约翰·B.汤普森描绘的那样:"把一种观点称为'意识形态的',似乎就是已经在含蓄地批评它,因为意识形态的概念似乎带有一种负面的批评意义。"③

豪厄尔斯在《视觉文化》中借鉴了约翰·B.汤普森的分析,"意识形态的解释依靠社会-历史分析和正式的或推论的分析阶段,但给予它们批判性的强调:他使用它们的目的在于揭示意义服务于权力。"④豪厄尔斯认为伯格对于画作背后的资本披露,与其政治倾向绑定得过于明显。在这一点上可以

① [英]约翰·B. 汤普森:《意识形态与现代文化》,高铦等译,南京:译林出版社,2005 年,第 38-41 页。

② 伊格尔顿对意识形态的定义分别是:①社会生活中的意义、标志和价值的生产过程。②特定社会群体或阶级的观念集合。③有助于将一种占统治地位的政治权力合法化的观念。④有助于将一种占统治地位的政治权力合法化的虚假观念。⑤系统化的被扭曲的沟通。⑥为主体定位的东西。⑦为社会利益所驱动的思想形式。⑧认同思维。⑨社会必需的幻觉。⑩话语和权力的结合。⑪有意识的社会行动者理解世界的媒介。⑫以行动为指向的信念体系。⑬语言实在与现象实在的混淆。⑭符号学闭合。⑮个体将他们的关系与一种社会结构联系起来的必不可少的媒介。⑯社会生活赖以转换成一种自然实在的过程。(详见《20 世纪马克思主义哲学历程》第 4 卷,陈学明主编,天津:天津人民出版社,2013 年,第 393 页)

③ [英]约翰·B. 汤普森:《意识形态与现代文化》,高铦等译,南京:译林出版社,2005 年,第 5 页。

④ [英]约翰·B. 汤普森:《意识形态与现代文化》,高铦等译,南京:译林出版社,2005 年,第 24 页。

看出，豪厄尔斯是带着批判的态度审视伯格的。

有趣的是面对这些批评，在伯格的《艺术的工作》中，可以找到他对于意识形态的一些看法。《艺术的工作》是伯格为艺术史家尼克斯·哈吉尼科拉乌的作品①撰写的一篇书评。哈吉尼科拉乌是一位使用马克思主义理念研究艺术史的研究者，他在 1973 年发表的《艺术与阶级斗争》（*Art History and Class Struggle*）中曾表示，希望能够回溯安塔尔、克林根德与迈耶尔·夏皮罗（Meyer Shapiro，1904—1996）所体现的研究传统。受到安塔尔的影响，哈吉尼科拉乌在书中试图从阶级的视角去理解风格与风格变化的成因，甚至是关系。哈吉尼科拉乌弱化了安塔尔对于风格的阐释，而将风格视作形式和内容的综合。另外，哈吉尼科拉乌还引申了安塔尔对艺术主题的理解。安塔尔认为艺术品的主题表明了艺术家投射人群的理念而非个人的理念。在这两个前提下，哈吉尼科拉乌指出风格总是代表着阶级理念，并尝试使用"视觉意识形态"（visual ideology）来替换风格。

什么是视觉意识形态呢？哈吉尼科拉乌这样写道：

"一幅图画的形式和主题要素的特定组合，人们通过这一特定组合来表达他们是如何将自己的生活与其生存的环境相联系的，这一特定组合构成了某个社会阶级的全部意识形态。"②

同样受教于安塔尔，同样使用马克思主义的研究方法，伯格却表示出于原则问题，他必须反驳这本书的部分论点。伯格认为，阿尔都塞的意识形态理论像一个抽象而优雅的公式，看起来似乎能够很轻易地揭示历史上的趣味演变。但是它是否也能解释所有的艺术现象呢？伯格对此持保留态度。如果艺术风格演变能够与固定的社会历史发展阶段一一对应，那么我们怎么解释有些作品超越了时间的维度？正如他直接援引马克思曾经抛出的一个疑问：古典希腊雕塑为何具有可以跨越时代并被认可的美感？

在此处，伯格以麦克斯·拉斐尔的《理解艺术的挣扎》（*The Struggle to Understand Art*）和《通向一个艺术的经验理论》（*Towards an Empirical Theory of Art*，1941）两篇文章为例，表明了自己的立场。伯格指出：

"哈吉尼科拉乌将艺术的工作作为对象，然后着手为艺术工作

① 此文为伯格 1978 年针对哈吉尼科拉乌出版于同年的《艺术史和阶级意识》（Hadjinicolaou. N. *Art History and Class Consciousness*. London: Pluto Press, 1978, Atlantic Highlands, New Jersey: Humanities Press, 1978）所做。

② ［英］马尔科姆·巴纳德：《理解视觉文化的方法》，常宁生译，北京：上午印书馆，2013 年，第 171 页。

的前提和后续的生产寻找解释。相反,麦克斯·拉斐尔认为必须到生产过程本身去寻找解释:绘画的力量在于画。"①

在麦克斯·拉斐尔的理念中,艺术品能够将人类的创造力凝结成结晶悬浮(crystalline suspension)贮存起来,并能再次化为能量释放出来。他认为人类的创造力需要经历这样的一个过程:当我们看到一件艺术作品时,抛去固有的个人抉择与看法,然后陷入纯粹的沉思,接着摆脱沉思进行再造,最终我们摆脱再造,进行自我诠释的塑造。② 在这种循环往复的认识与实践的相互转换过程中,麦克斯·拉斐尔不仅未丢弃艺术家的感受与想法,而且还认为这些感受与想法在创作的过程中被付诸实现了。

借助麦克斯·拉斐尔的理念,伯格表明了自己的态度:"一件艺术作品不能被当作一件简单的东西,或者简单的意识形态。"③在伯格看来,哈吉尼科拉乌的"视觉意识形态"依旧是一种庸俗马克思主义的简化论,作为理论构架似乎还勉强说得过去,但是当具体分析作品的时候就会显现出很多问题。例如,在讨论新古典主义旗手路易·大卫(Jacques Louis David,1748—1825)创作于1789年的一副肖像画、《马拉之死》(1793)与《雷加米埃夫人》(1800)三幅作品时,哈吉尼科拉乌指出它们毫无相似之处。根据他的理念,这三幅作品应该反映不同阶段的视觉意识形态,它们当然不能有共同点。这种机械推论,显然将创作者的理念、观看者的视觉经验全部都忽略了。艺术本身不仅仅涵盖作品,还包括艺术家的创作与观看者的欣赏。缺少这一层视觉经验的思考,而陷入简单的反映论,是视觉意识形态理念的致命缺陷。

在伯格看来,哈吉尼科拉乌的"视觉意识形态"看待艺术的方式过于简洁了。伯格在此处的批驳,一方面展现了他对于意识形态理论的客观认知,另一方面也反映出来自麦克斯·拉斐尔的思想影响。他这样写道:

"一个人用来做广告的(为一种美丽、一种生活方式以及与之相伴的日用品),另一个从中只看到一个阶级的视觉意识形态。双方都忽略了艺术是自由的潜在模式,而这才是艺术家和大众对艺

① [英]约翰·伯格:《讲故事的人》,翁海贞译,桂林:广西师范大学出版社,2009年,第259-260页。

② Hemingway A. *Marxism and the History of Art:From William Morris to the New Left*. London:Pluto. 2006. p93.

③ [英]约翰·伯格:《讲故事的人》,翁海贞译,桂林:广西师范大学出版社,2009年,第260页。

术的看法——当艺术迎合他们的需求时。"①

这里提及的潜在的自由,不仅基于他一直以来所重视的视觉观看理念,或多或少也来自他作为创作者的初心,而这些角度的思考都是哈吉尼科拉乌的理论所不具备的。

三、文化研究的层次

伯格在《观看之道》中对女性身份与形象展开的剖析,对于之后的女性主义艺术研究产生了十分重要的影响。直到今天的分析论述中,他的理念还经常被引用。然而伯格并不是一个女性主义艺术史的研究者,他更多的是以一个马克思主义研究者的身份对女性议题进行分析。女性主义和马克思主义如何能够在伯格的理念中产生这样奇妙的碰撞与结合?这便展现出了时代语境的影响。虽然我们通常将女性主义艺术研究的发展归结于政治运动的激发,但如果脱离 20 世纪 50 年代文化研究的基础,便不能理解两种研究方法之间的关联。我们将从文化研究的物质基础出发,来看看女性主义与马克思主义是如何从共融走向分裂,以及伯格的性别分析又有哪些创见。

1. 文化溯源:伯明翰研究中心的发展及其影响

如果对理查德·霍加特的生平贡献做一个概述,至少有两件事是不得不提的,其一是个人专著《识字的用途:英国大众文化的模式转变》,其二便是 CCCS 的建立。《识字的用途:英国大众文化的模式转变》聚焦于相对具体的文化问题,通过分析报刊媒介的传播与工人阶级的接受、判断价值的演变,来试图探讨文化结构方面的变化。斯图亚特·霍尔对此书评价很高,他认为如果没有这本书,就不会有文化研究领域。这本书为霍加特在学术界赢得了一定的声望,其"文化主义者"的基调也由此而确立。

声名鹊起的霍加特继而受聘为伯明翰大学的英语教授,然而他并没有忘却他本来的关注方向,他希望能够继续从事与工人阶级的文化生活有关的研究。由于这个主题相对敏感,因此学校方面拒绝给予任何财政支持。不过这一时期恰好发生了一件有趣的事:1959 年,企鹅出版社(Pengiun)因

① [英]约翰·伯格:《讲故事的人》,翁海贞译,桂林:广西师范大学出版社,2009 年,第 262 页。

出版了劳伦斯(David Herbert Lawrence)的《查泰莱夫人的情人》被控涉嫌出版淫秽出版物。霍加特作为专家证人参与了这场官司,并为企鹅出版社做出了辩护。他的陈词给众人留下了深刻的印象,因此企鹅出版社胜诉后,不仅赞助了霍加特一笔资金,还请他为《查泰莱夫人的情人》撰写了序言。霍加特正是利用了这笔资金聘请霍尔参与研究,并建立CCCS,同时霍加特也成为CCCS的第一任主任。

由于CCCS是一个研究机构而非院系,因此正式的研究人员较少,通常由研究生担当。由于导师的关注方向各不相同,其内部便由教师牵头带领学生进行相关的文化研究,由此成立方向不同的学术研究小组。1964年至1988年,中心就建立了大约三十个研究小组,例如英语研究小组、历史小组、语言和意识形态小组、文学和社会小组、媒介研究小组、妇女研究小组、亚文化小组和工作小组等。

通常而言,我们衡量一个学派的形成,主要针对四个方面进行考察:①进行主导的灵魂人物;②学术传播阵地及其地理位置;③财政支持;④传播其工作的手段。其中对于领军人物的考察,当然是极为重要的一环。在学派发展前期,除霍加特对CCCS做出的杰出贡献外,游离在CCCS之外的文化研究人员如雷蒙·威廉斯,也对伯明翰学派的整体风貌产生了一定的影响。他的代表作《文化与社会》与霍加特的《识字的用途:英国大众文化的模式转变》,通常被视为文化研究的开端标志。威廉斯在其著述中对文化(culture)的演变进行了追溯,并探讨了其与文明(civilization)之间的含混关系。他在《文化与社会》中尝试将文化的概念区分为三种层次,即理想的文化定义、文献的文化定义与社会的文化定义。其中将文化视为一种人类整体生活方式的定位,极大地拓展了文化研究的视野。文化研究的目的也不再局限于阐释某些典型思想或者艺术杰作,而是延伸到阐明人类生活方式的形成,以及形成的价值和意义的层面。威廉斯对文化的论断以及他左翼的马克思主义思想,在某种程度上影响了伯明翰学派的研究。尽管他本人并非研究中心的工作人员。

伯明翰学派真正的思想主导者,当属斯图亚特·霍尔。作为伯明翰学派的代表理论家,霍尔于1968年至1979年间担任研究中心主任,在他主持工作11年里,CCCS也进入了其学术发展的繁盛期。霍尔于1973年撰写的《编码,解码》以电视节目为主要分析对象,探讨了信息传播及其社会影响。不同于美国传播学将媒体信息传播的路径描绘为"传递者—信息—接收者"的基本思想,霍尔在他的书中给出了另一种信息传递模式:

第一阶段,知识框架、生产关系和技术基础设施影响"编码";

第二阶段,"编码"通过有意义的话语形态如电视节目,进入到"解码";

第三阶段,再次建构"解码",同样受知识框架、生产关系和技术基础设施的影响。

不难看出这种诠释方式,受到结构主义与符号学的影响。在此基础上,他提出了三种著名的信息解码类型:主导-霸权式解读、协商性解读与对抗性解读。主导-霸权式解读中,观看者实际上遵循的是电视节目制作者的逻辑。

"比如说,电视观众直接地完全地从电视新闻广播或时事节目中获取内涵的意义,并根据用以将信息编码的参照符码把信息解码时,我们可以说电视观众是在主导符码范围内进行操作的。"①

这种对电视媒介的文化分析,无疑解释了媒体信息与意识形态、权力之间的关系。而从今天反观之,即使电视、纸媒都在经受严峻的考验,但从接受层面而言,世界范围内的观看者却正在对主流媒体进行对抗性解读。

尽管CCCS之后所进行的研究影响深远而广泛,但伯明翰大学对CCCS的学术作为一直持保留意见。在霍加特在任时期,校方领导并不支持霍加特的研究,并试图对文化研究中心进行整顿或者将其纳入其他系别。CCCS的马克思主义思想与左派论调在伯明翰大学中一直被视为异类。由于文化研究参照了社会学、人文学科、人类学等理论构架,因此校内其他系别也对CCCS抱有敌意。文化研究中心于1974年至1976年间发布的报告中,记录了对校方不给予财政支持的强烈不满。尽管此时CCCS正值霍尔主持工作的黄金时期,其相关研究已经产生了一定的社会影响,但学校还是对文化研究中心的价值熟视无睹。报告中称:"我们将尽最大的努力寻找另外的途径,以保证我们的活动,我们希望,即使在窘迫的情况下,学校也不应总是对我们中心的需要装聋作哑。相对于大部分的研究中心,我们的要求已经是非常温和的了。"② 由此不难看出,CCCS的发展简直举步维艰。1979年,各种复杂的原因导致霍尔离职,由理查德·约翰逊接任CCCS中心主任,CCCS的研究取向因此而有所改变。由于伯明翰大学进一步施压,意图将CCCS重新并入英语系,CCCS最终不得不妥协并更名为"文化研究和社会学系"(CSS)。因此学界普遍认为20世纪80年代末,文化研究中心已经开始由盛

① [英]斯图亚特·霍尔:《编码,解码》,选自《文化产业研究读本》(西方卷),胡惠林、单世联主编,上海:上海人民出版社,2011年,第327页。

② 和磊:《文化研究论》,济南:山东人民出版社,2016年,第22页。

转衰,甚至有学者将乔治·拉伦的接任视作学派的终结。在 2002 年春天传出的 CSS 将要关闭的消息,引起学界一片哗然。尽管各地学者联合签名并声援文化研究中心,但 CSS 还是于同年 7 月份被正式撤销。

记者张华曾对工作于 CCCS 的英国学者比哈契恰亚(Gargi Bhattacharyya)进行了采访,访谈中比哈契恰亚表示,人文学院不能像其他工科院系一样取得巨大的经济效益,是众所周知的事实。但论及关闭 CSS 的直接原因,则应归咎为学校突变的评估体系标准。尽管有学者将关闭文化研究中心归咎于英国整个高等教育机制的重组(即提高财务状况好的研究机构的竞争力),但一个颇具影响力的文化研究机构,竟被如此草率地关闭,依旧很难令人确信其中没有学校权力机构的压制和操作。无论如何,文化研究中心关闭的原因虽然迷离而复杂,但其学术影响依然绵延至今。这一点,无疑是任何大学的权力机构所不能干预的。

当代文化研究学者格兰姆·特纳(Graeme Turner)认为,英国的文化研究在当时其实并不是只有一个伯明翰中心,还有很多"中心",如 1966 年,里兹大学(Leeds University)创立了"电视研究中心"(The Centre for Television Research);同年,莱斯特大学(the University of Leicester)创立了"大众传播研究中心"(The Centre for Mass Communication);1967 年,伦敦大学设立了电影研究教席(chair in film studies);1979 年,开放大学(the Open University)以霍尔为中心开设了一系列相关课程等。伯明翰文化研究中心当然不能概括 20 世纪 60 年代英国文化研究的全貌,但其学术阵地的建立、学派风格和研究专项足以证明第二次世界大战后英国的文化研究氛围。从各种意义上而言,直到今天,CCCS 所提出的理念与方法论,依旧具有广泛而深远的影响。

2. 分道扬镳:马克思主义与女性主义

女性主义研究可以追溯至 18、19 世纪兴起的为争取妇女平等权利的妇女运动。作为政治运动的女性主义,在政治策略上大多是借鉴马克思主义思路。二十世纪六七十年代,对于女性问题的关注再度蔓延开来,并延伸到艺术领域,以琳达·诺克琳(Linda Nochlin,1931—)的《为什么没有伟大的女性艺术家?》为标志,开启了女性主义在艺术史与艺术批评方面的研究。

英国的女性主义艺术方面的研究,则以格里塞尔达·波洛克(Griselda Pollock,1949—)、罗兹卡·帕克(Rozsika Parker,1945—2010)与劳尔·穆尔维(Laura Mulvey,1941—)为代表。在早期的女性研究中,诺克琳研

究的主要目的在于质询女性艺术家在艺术史中的地位，即为什么女性在艺术史写作中是一种缺席的状态。波洛克与帕克则对诺克琳的想法进行了批评。她们认为，即使够填补这些女性艺术家缺失的名讳，却也只是执着于表面，并不触及真正造就这一现象的根源。波洛克和帕克指出，20 世纪的艺术史家们早已拥有足够的证据证明女性艺术家存在，但是部分书写者却选择性地忽略了这个部分，例如在颇具影响力的贡布里希的《艺术的故事》与詹森的《艺术史》中，这种缺失是被完全默许的（在后来新版本的《艺术史》中补充了一些女性艺术家）。换言之，缺少女性艺术家这一问题并不在于我们发现的视野不够宽广，而在于视野本身的受限。

雕塑家雷吉纳德·巴特勒（Reginald Cotterell Butler，1913—1981）在 1962 年斯莱德艺术学院的演讲中发表了这样一番言论：

"我很确定，许多女学生的动力来自受挫的母性，其中大部分人在寻找安定与生育的机会时，将不会再感受到这种来自挫败的创作热忱。在不被以增添人口为目的的女性职责打断的情况下，女性可以成为一个重要的艺术家吗？"①

巴特勒的发言让人感觉如此熟悉，以至于半个世纪过去了，我们依旧能在很多社会场合、媒体舆论中听到这种论调。站在巴特勒的视角，他认为这是一种对于女性创作者的体贴。但将女性生育孩子视作一种创作阻碍，其实是将生殖自由与创作自由简单对立了起来，并且在价值立场上存在对家庭妇女的轻视心理。可以说，这种发言是完全建立在男性立场上审视女性艺术创作者，并在优秀创作者的门槛上留下男性的烙印。因此在这个男权社会体制中，如果不能反思性别与权力的根源，即使能够为古典主义的女性艺术家正名，也无法拯救身陷刻板印象泥沼的现当代的女性艺术创作者。

在波洛克与帕克合著的《老妇人：女性、艺术和意识形态》中，波洛克与帕克便使用马克思主义理论、心理学等分析方法，对女性艺术家生存的经济、政治等社会背景进行了还原，以揭示性别与阶级上的不对等。波洛克引用雷蒙斯的话来阐述了自己的观点：

"对任何研究而言，致命的错误方法来自分离秩序的假设，正如我们通常认为政治机制及成规与艺术机制及成规属于毫不相同而且各自独立的秩序。政治和艺术，与科学、宗教、家庭生活及其

① Pollock G and Parker R. *Old Mistresses: Women, Art and Ideology*. London: I. B. Tauris&Co Ltd. 2013. pp. 6-7.

他被我们认为绝对的范畴,都隶属一个具有活动、互动关系的整体世界……"①

例如,女性进入艺术学院进修的问题从未得到重视。虽然在17世纪的晚期,一些官方学院,如巴黎科学院、英国皇家美术学院等,都曾尝试对女性敞开大门,但很快就取消了相应的政策。可见他们对于改善女性艺术家接受训练的问题并不感兴趣,那些零星的个例只能被视为一种为了装点门面而采取的手段。波洛克在这里的研究方法与基调,展现了比较明确的艺术社会史的影响,同时也展现了女性主义与马克思主义研究之间的合作关系。乔纳森·哈里斯认为,女性主义利用马克思主义的阐释工具对资产阶级的意识形态进行剖析,"以便能够识别资产阶级女性气质的特定构成,识别掩盖社会和性别对抗的现实的资产阶级神秘化的形式"。②不过二者大多是在方法论上达成共识,在斗争对象上的不一致性为其友谊的破裂埋下了隐患。

诞生于政治运动的女性主义艺术研究,是一个含混而复杂的概念。认为女性艺术创作者的作品都可以列入此范畴,是一种比较狭隘的观点。有批评家指出,女性主义艺术是一种意识形态、一种生活方式。但是诺克琳则持保留意见,诺克琳倾向于一种无性别限定的理念,即不存在普遍的女性艺术。不过更为学界普遍赞同的观点,应该是将包含政治诉求、性别平等观念的作品,代称为女性艺术。在对女性艺术进行分析和理解时,并不存在特定的方法论。它更像是一个艺术话题的关键词,而非某一种画作流派的样式。这种另类的定义,在一定程度上也引起了其他研究者的误解。

T.J.克拉克在1974年发表的《艺术创作的条件》中表示他认知中的艺术社会史,并不是为了丰富现当代艺术研究的门类,从而和形式主义、女性主义以及各种激进的或者影像的态度一样,追逐新兴时髦语汇。③这段话中的观点不言自明,T.J.克拉克显然对目前艺术研究中的新视野持批判态度,而他批评的对象中就包含了女性主义研究。

1976年左右,以T.J.克拉克为代表的几位艺术史家在美国高校艺术协会(College Art Association,CAA)发起了关于组建马克思主义与艺术史核

① [英]格里塞尔达·波洛克:《视线与差异:阴柔气质、女性主义与艺术历史》,陈香君译,台湾:远流出版公司,2000年,第6页。

② [英]乔纳森·哈里斯:《新艺术史:批评导论》,徐建译,凤凰出版传媒集团江苏美术出版社,2010年,第87页。

③ [英]格里塞尔达·波洛克:《视线与差异:阴柔气质、女性主义与艺术历史》,陈香君译,台湾:远流出版公司,2000年,第29-30页。

心小组的想法，这个想法很快得到了响应。马克思主义与艺术史核心小组在当时容纳了一批政治激进的艺术家，并在1976年至1980年间组织了不止一次讨论。不过这种势头并没有持续多久，就被妇女艺术核心小组（该组织创建于1972年）所取代。在1980年的新奥尔良CAA会议上，会议主持与马克思主义核心小组的代表均由一名女性发言人担任。会议着重探讨了女权主义与性别政治的相关议题。虽然马克思主义核心小组制造了不少话题，但一直由于资金不足等问题没能发行任何期刊。相较而言，女性主义艺术研究在1976年的CAA季刊中便占有专栏，并在1982年出版了一部女性主义专题的选集。由此可见，后者的影响力巨大。

T. J. 克拉克将女性主义等同于时髦语汇的态度，或多或少与风起云涌的女性主义社会背景有一定关联，甚至可能带有个人情绪。不过他的这种认知，却给同样使用马克思主义进行分析的波洛克造成困扰。波洛克在《视线、声音与权力：女性主义艺术史与马克思主义》中对T. J. 克拉克的论断作出了回应。波洛克认为马克思主义的理论与方法论，对于女性主义研究是非常重要的，但二者的关系与定位也较为复杂。由于在马克思主义艺术研究中，性别分工并不是重点，因此他们常常漠视了这种现实中的不平等，并将其视作先决条件，轻松自然地融入了研究背景。构成社会不平等的因素有很多，资本主义的压榨与父权制的性别问题都包含在内。仅仅只削弱其中一方，并不会对另一方造成冲击。脱离性别问题展开的研究，也并不能展现完整的阶级意识。因此将性别问题弱化成分析中的一个额外因素，显然是不正确的。女性主义的研究也并不只是简单地更换了反抗对象，用性别代替阶级。在此基础之上，格里塞尔达·波洛克指出女性主义艺术应该反抗马克思主义父权权威，解析阶级与性别之间的繁杂关系。

女性艺术史与艺术批评的另一个关注点，在于揭示男性的凝视关系。劳尔·穆尔维的《视觉快感和叙事性电影》便使用了精神分析的手段，对女性形象作出了分析，用以阐明父权社会对于电影形态细枝末节的影响。例如，在好莱坞电影中，女性的色情形象被想当然地加入其中，用以服务于观众的假想需求。穆尔维认为，电影所带来的视觉快感主要通过两方面展现出来：其一是满足观众的窥淫欲；其二是从镜头对形体、面孔以及与周围关系的互动强化，来引导对外在形象的注重，并向着更加自恋的方向发展。

值得注意的是穆尔维这篇文章发表的社会背景。此时由霍尔主导的CCCS正聚焦于电视、电影等新兴媒介带来的一系列日渐突出的文化问题。虽然CCCS也有女性研究小组，但CCCS的研究热情更多展现在阶级问题

上,性别与种族方面的研究都没能得到足够的重视。在1978年就有女性研究团体感叹:"伯明翰文化研究中心明显缺乏对女性问题的关注。"①新左派的刊物《银幕》,虽然与CCCS一样都深受阿尔都塞的马克思主义、结构主义理念影响,但在对方法论的使用上则宽容得多。以电影作为主要分析对象的《银幕》,为构建电影的学科性,也使用了女性主义、精神分析等方法来为电影学科的理论话语奠定基础,穆尔维的《视觉快感与叙事性电影》便是这一意志的产物。正如T.J.克拉克在前面提到的,精神分析也是一种被马克思主义研究视作时髦工具的理论方法,新颖却不可靠。《银幕》的这种相对多元的讨论环境,实际上是对CCCS的一种变相批驳。一场理念与方法论之争不可避免。

20世纪70年代,二者就文化研究的相关问题产生了激烈的争论。《银幕》刊载了一篇名为《辩论:马克思主义与文化》的文章,其批判的矛头直指CCCS。二者之间的差异,主要体现在对于研究方法的不同侧重上。霍尔就曾批评《银幕》使用拉康的理论进行分析,不能揭示具体的社会情境与历史意义,而在女性主义研究领域的延展,只是以生物学的视角解释社会现象,而不能改变女性的生存现状。《银幕》过于倚赖精神分析方法,部分原因在于他们对于文本的重视,并且力图构建文本与主体之间的关系。霍尔的批评显然是一针见血的,在马克思主义者看来,只集中在现象层面的梳理难以触及问题的本质与内涵。但客观上来看,在针对这一方向的阐释中,精神分析确实起到了很大的作用。但是这种文本与主体的一对一呼应,将二者都视作一种相对静止的状态,极容易忽视主体延展的丰富层次。正如CCCS继任主任理查德·约翰逊(Richard Johnson)所认为的那样,CCCS更关注史实。CCCS的文化研究同样注重文本,而且还比较在意文本的生产与消费过程。这一点也是二者的重要差别与分歧点。

格里塞尔达·波洛克对T.J.克拉克的反驳,以及CCCS与《银幕》之间的争论展现出20世纪70年代英国女性主义与马克思主义的复杂关系。最初女性主义研究从马克思主义中汲取营养,再到女性主义拓展其他方法论的研究,并反思马克思主义理念的应用。英国艺术史研究者安德鲁·海明威曾指出,所谓的"马克思主义-女性主义-精神分析"②的三位一体是不能成

① [美]托比·米勒:《文化研究指南》,王晓路、史冬冬译,南京:南京大学出版社,2009年,第398页。

② Hemingway A. *Marxism and the History of Art:From William Morris to the New Left*. London:Pluto. 2006. p184.

立的。它们在形式上难以调和,在概念上也并不相容,海明威的看法也比较清楚地指明了这一时期的女性主义与马克思主义研究的关系。不管论战的最终结果如何,这些讨论已经造就了足够的影响力。伯格对于女性裸像的看法,便生发于这样的社会情境之中。

3. 形式之争:裸体与裸像

伯格的《观看之道》在很大程度上是对肯尼斯·克拉克的一种变相回应。在《观看之道》的第二章,他便触及了一个二人存在明显分歧的点,即裸体与裸像的问题。肯尼斯·克拉克在《裸体艺术》开篇便明确了裸像(Nude)和裸体(Naked)之间的差别。裸体意味着一丝不挂、令人感到窘迫的状态,而裸像就完全不会令人产生不快的联想。"裸像是由古希腊人在公元前5世纪创造出来的一种艺术,就像歌剧是17世纪意大利人发明的艺术形式一样。"①肯尼斯·克拉克指出,裸像这个词本身是18世纪初由评论家带入英语词汇之中的,从那时起它就指代一种艺术形式,而不是题材。

无论是在雕塑中,还是在绘画中,裸像都比现实中一丝不挂的状态要优越许多。肯尼斯·克拉克甚至谈到了一个例子,即画室中的裸体模特。尽管历史上,有不少模特是创作的缪斯女神或者灵感源泉。但是大多数情况下,培养学生进行人体训练的裸体模特都是普通人,而普通人并不总是美的。带着臃肿的身躯,一站几个小时,神情倦怠。这样的形象,可以说与美毫无关联。由此,克拉克断言:"人体并不是一个通过直接临摹就可以成为艺术品的物体,如同老虎或雪景那样。"②

肯尼斯·克拉克认为,作为自然体的裸体是不能令观看者产生移情的,赤裸的身体只是通向艺术品的一个出发点。而作为艺术形式的裸像,在物质基础上起源于地中海沿岸对于健美身材的崇尚,在心理上则展现出理想化的人体比例。裸像意味着凝聚在其背后的一种理想美,这种特殊的人体形态约诞生于公元前4世纪的古希腊,在维特鲁威(Marus VL Lruvius Pollio)谈及建筑原则时便被提及。维特鲁威将建筑类比为人,"他指出了一些人体的正确比例,并说人体是比例的典范,应为当人伸直四肢时,他就与

① [英]肯尼斯·克拉克:《裸体艺术:理想形式的研究》,吴玫、宁延明译,北京:中国青年出版社,1988年,第2页。
② [英]肯尼斯·克拉克:《裸体艺术:理想形式的研究》,吴玫、宁延明译,北京:中国青年出版社,1988年,第3页。

'完美'的几何形式——正方形和圆形相吻合"。① 关于人体比例与几何图形之间的关系,在达芬奇的《维特鲁威人》中得到了更为直观的展现。达芬奇描绘的人体,双臂伸展与头、脚确立四点,构成了人体外围的正方形框架。以肚脐为中心上下伸展的四肢,构成了圆形框架。这一人体表现传统,一直延续至18世纪末才被学院派所遗弃。

《维特鲁威人》
(达·芬奇,1490年,意大利威尼斯美术学院画廊)

肯尼斯·克拉克基本是以形式主义视角来对裸像展开分析的,例如他对人体的几何轮廓的提炼与分析展现了来自弗莱的影响。但对于形式的阐述,显然无法展现艺术生产环境的多样性。形式主义以作品为中心,马克思主义则视艺术品为艺术生产过程的结果,艺术家又身处复杂的社会关系网

① [英]肯尼斯·克拉克:《裸体艺术:理想形式的研究》,吴玫、宁延明译,北京:中国青年出版社,1988年,第11页。

中。因此与马克思主义的视角相比,形式主义经常像一座孤立的小岛。

《忏悔者抹大拉》
(布面油画,提香,1531 年,意大利乌菲齐美术馆)

《维纳斯诞生》
(蛋彩,波提切利,1483 年—1485 年,
意大利乌菲齐美术馆)

基于此,伯格为肯尼斯·克拉克对裸体与裸像的定义追加了阐释。伯格认为裸体就是不加任何掩饰的自我呈现,而裸像则是一件经过修饰的公开展品。"裸像绝非裸体。裸像也是衣着的一种形式。"[1]例如画作中的人物的皮肤和毛发,都会成为一种掩饰工具。体毛由于有碍观赏,从未出现在画作表现之中。从那些关于斜倚的维纳斯的描绘中,都遍寻不到腋毛与阴毛的痕迹。艺术家的处理方式像极了今天美容医院为女性提供的全套美容护理。这种外科手术式的创作方式,在肯尼斯·克拉克的笔下因服务于形式比例而变得理所当然。虽然克拉克也否认了理想形式并不是美好部件的机械组合,但抽象的比例和形式完全占据了他讨论的重心。由理想形式所树立起的是一道关于美的门槛,站在这个范围内回望裸露的身体当然是多毛且丑陋的。肯尼斯·克拉克的看法,无意中加剧了对现实中存在的身体价值的贬低,而基于马克思主义的伯格更愿意还原"裸体"的本质。

[1] [英]约翰·伯格:《观看之道》,戴行钺译,桂林:广西师范大学出版社,2005 年,第 55 页。

《时间和爱情的寓言》

(木版油画,布龙齐诺,1545年,英国国家美术馆)

 两人的第二个分歧集中在对裸像的理解上。伯格其实并不反对裸像作为一种艺术形式而被观赏的定位,不过他确实更注重观看层面可能存在的问题。他非常敏锐地将女性裸像单独列出来说明问题。以伊甸园主题的画作表现为例,在中世纪的描述中,大多由夏娃被引诱、偷吃禁果、被发现、被逐出伊甸园等几个片段构成。进入文艺复兴之后,艺术家们逐渐放弃了较为烦琐的场景叙事手法,而直接选取某一时刻的表现作为揭示整个故事的核心。通常情况下这个场景便是被放逐的时刻,在天使的驱赶下,亚当和夏娃遮掩着身体,充满羞愧地离开。在这则故事中,夏娃的软弱成为首要被谴责的对象。"[耶和华]又对女人说:'我必多多增加你怀胎的苦楚,你生产儿女必多受苦楚。你必恋慕你的丈夫,你丈夫必管辖你。'"[①]圣经的开篇,便明

 ① [英]约翰·伯格:《观看之道》,戴行钺译,桂林:广西师范大学出版社,2005年,第48页。

确了男性与女性地位的不对等,这是一道加在女性身上的沉重的宗教道德枷锁,使得她们对于裸露的羞耻比男人更甚。在纪录片《观看之道》中,一段未能在书中展现的情节是伯格邀请了五位不同年龄阶层的女性进行圆桌会谈,询问她们如何看待女性裸体的问题。其中一位中年女性谈到儿时经常受困于裸露的噩梦。在梦中,自己对没穿衣服而暴露在众人面前感到羞愧难当。这显然是由于裸露带来的焦虑,这种焦虑同样来自女性自我的内在审视。

随着人本主义思想的崛起,艺术创作者的创作视角从心灵道德转向视觉愉悦。夏娃此时已经不再面露羞愧,她将目光逐渐转向了众人,体态变得慵懒,眼神变得挑逗,并且换上了新的名字——维纳斯。这时女性柔软的四肢和慵懒的气质,便是艺术家为她们描绘而成的外衣,服务于作品的赞助人或者拥有者。伯格以"帕里斯的裁判"作为例子,他认为这代表了一种男性的理想,这在某种程度上也反映了社会现实,帕里斯手中的金苹果决定了谁会是世界上最美的女人,赫拉、雅典娜与阿芙洛狄忒(维纳斯)为获得这项殊荣使尽浑身解数,最终当然是阿芙洛狄忒获得了金苹果。维纳斯在布龙齐诺(Agnolo di Cosimo,1503—1572)的笔下,却沦为一个性爱玩偶。在布龙齐诺的《维纳斯,丘比特,愚昧与时间》中,排除掉复杂的象征内涵,画面中心的丘比特一只手抚摸维纳斯的乳房,一边亲吻维纳斯的嘴唇,这种色情暗示是十分明确的。"裸体也是一件制服,并且表示我已为性交做好准备。"参与圆桌会谈的其中一位中年女性十分诚实地说道。

4. 神圣的维纳斯与世俗的维纳斯

肯尼斯·克拉克在谈论女性裸像时引述了"神圣的维纳斯"与"自然的维纳斯"概念,并将它描绘成困扰艺术家的一种矛盾。

> "它成为中世纪和文艺复兴时期哲学的一个原理,是对女性裸像的辩护词。从人类文明之初,这种扰人的、非理性的肉体欲望一直在形象中寻找解脱,欧洲艺术中反复出现的目标之一就是赋予这些形象一种形式,使维纳斯不再是世俗的,而变成神圣的。"[①]

这番话也很容易让人想起提香的《天上的爱与人间的爱》。这件作品中的两位女性有着相似的面孔,却表现为着衣和裸体两种形式。虽然对这幅

① [英]肯尼斯·克拉克:《裸体艺术:理想形式的研究》,吴玫、宁延明译,北京:中国青年出版社,1988年,第55页。

视觉文化与批判观念——约翰·伯格艺术批评思想与方法研究

《天上的爱与人间的爱》
(布面油画,提香,1514年,意大利波格赛美术馆)

作品的解释依旧迷雾重重,但这件作品通常被我们解读为寓意着"世俗的爱与纯粹的爱"。那么着衣和裸体,哪种是世俗?哪种是神圣呢?裸体的女性作为维纳斯形象的原型,寓意着爱的纯粹与神圣,而身着华贵服饰的女性则寓意世俗。这种表现,显然不太符合现代人的思维逻辑。

为何会产生这样的理解偏差或者思维惯性?因为从宏观历史发展来看,似乎女性的裸露总是比男性危险,更容易勾起性欲,也就更容易受到道德指责。当然,我们现在知道了这其实是以一种性别权力式的目光看待女性裸体,将观众默认代入男性视角,因此总是充满了情色意味。在女性主义研究并未大放异彩之前,就连肯尼斯·克拉克这样的艺术史家也不能免俗。肯尼斯·克拉克在讨论男性裸像"阿波罗"的篇章中,书写了男性肢体与肌肉的健美,但一到女性话题就变得小心翼翼起来,仿佛会逾越什么道德雷池。

文艺复兴中的人文主义发展,形成了以人为评判中心的立场,由此也进一步推动了裸体画像的大量出现,但是其中隐含着一种难以自消的矛盾,这种矛盾可以概括如下:一方是艺术家、思想家、赞助人与收藏者的个人主义;另一方是被视为物品或抽象概念的活动对象——女人。① 虽然有的艺术家企图通过美化身体来消解这种矛盾,但是结果往往背道而驰。安塔尔的论述也在提醒我们,文艺复兴时期的艺术家受到赞助者的影响有多大,这些艺术家要在多大程度上屈服于上层人物的趣味才能有口饭吃。不可否认,"绘

① [英]约翰·伯格:《观看之道》,戴行钺译,桂林:广西师范大学出版社,2005年,第64页。

画可以把妇女呈现为一个被动的性对象,一个主动的性伴侣,也可以将一个嗷嗷待哺的人,呈现为一个女神,呈现为一个为人所爱的凡人"。① 被物化的女性裸像总是服务于作为观看主体的男性。

穆尔维认为,看与被看都会产生一种快感。窥视欲与作为客体的对象联系在一起,便从属于一种控制性的、好奇的凝视之下。这一关系展现在现实中,便是男性将性幻想投射在女性形象上,从而造就了风格各异的色情女性形象。这些女性形象,除被观看外,不具备任何意义。正如巴德·博切蒂(Budd Boetticher)所说:

"重要的是女主人公所激起的东西,或者确切地说是她所代表的东西;她就是那个人,或者更确切说,她就是在男主人公那里所激发出的爱或恐惧,要不然就是他所感觉到的对她的关心,她顺应的是他的作为。女人自身没有丝毫的重要性。"②

穆尔维显然也受到了拉康的影响。伯格赞同女性形象对男性观众的讨好,并指出这种不平等关系是根植于文化中的。显然伯格意识到了社会性别差异的问题,但与格里塞尔达·波洛克不同,他没有直接对社会结构开火,而是指出由观看问题所导致的女性自我形塑。

另外伯格也触及了窥视层面的问题,他将这种窥视欲归结为好奇。产生这种好奇的原因,来自自我认知的识别。这一点便与穆尔维的精神分析理论产生了比较大的偏差。伯格将好奇的窥视描绘成了渴望目睹的过程,在确认自己与其他同性、异性的区别与不同之后,会产生一种平淡无奇的心态。首先是产生平淡无奇的认同,其次是性经验的联想。没有第一层认同的行为,就无法去除文化遮蔽在性器官上的神秘面纱。除此之外,伯格还考虑到了创作者层面的问题。他认为裸体与其说是一种状态,不如说是一个过程。将过程中的状态截取出来是不够的,创作者需要还原热络的对外沟通状态(取悦观看者),从而将裸体的模特变成裸像。在印度艺术、波斯艺术、非洲艺术、前哥伦比亚艺术中,往往展现的是男女间活跃的性爱互动,而不是寂寞慵懒的女人独立裸像。这同时也意味着对待女性裸像的态度与看法是男权社会、资本主义社会所建构起的一套意识形态。在这一点上,伯格与女性主义者可以算是殊途同归。

① [英]约翰·伯格:《约定》,黄华侨译,桂林:广西师范大学出版社,2015年,第269页。
② [英]劳尔·穆尔维:《视觉快感和叙事性电影》,范倍、李二仕译,载《电影理论读本》,杨远婴编,北京:后浪出版社,2017年,第526页。

Chapter IV
第四章
影像与视觉文化批判

伯格的视觉理念核心是对于观看的强调，但是当观看对象从绘画变更到照片时，情况还是略有不同。在面对绘画时，伯格大多是以评论人的姿态来展开讨论。由于他受到麦克斯·拉斐尔理念的影响，加之常年来坚持素描练习，他的分析融入了一些创作者的思考与视觉经验。但面对摄影时，伯格则多了一些实验性与反思性。伯格早年也曾经对摄影拥有浓厚的兴趣，并基于这种兴趣钻研过一段时间。但是在与让·摩尔的一系列合作中，伯格越来越明晰自己对视觉的关注。杰夫·戴尔曾指出："伯格和摩尔持续合作的一个附带效果是，多年来，他不但观察摩尔工作，也同时成了摩尔的拍摄对象。"① 这种新身份角色的代入，使得伯格对拍摄关系产生了新的思考。在与桑塔格关于摄影问题进行交流的过程中，伯格的摄影理念变得更加明确。伯格与桑塔格两人对照片本质的看法都受益于罗兰·巴特，他们三人又都受到本雅明理念的影响。因此无论从理论溯源，还是从个人实践上看，伯格的影像批评都拥有不同以往的特质。

一、摄影的前世今生

摄影技术的出现，不仅代表着图像记录与呈现技术的革新，还对曾以再现作为主要任务的绘画造成了巨大的冲击。摄影与绘画之间的类比影响着摄影的本体讨论与学科定性。尽管我们早已将摄影视为一种成熟的艺术表现方式，但是就具体历史发展而言，其取得艺术门类地位的道路并不十分顺利。以摄影的发展为简单线索，我们尝试提出并回答两个问题。第一，摄影与绘画究竟有何差异？第二，如何看待摄影关系中的建构问题。现代批评家对于摄影的不同看法，以本雅明、罗兰·巴特、苏珊·桑塔格与伯格为例探讨一条简明的影像批评发展脉络。

1.超越绘画的图像再现

1839年，科学家约翰·赫歇尔（Sir John Frederick William Herschel）向英国皇家学会提交了一篇名为《论摄影艺术，或光化学在图片呈现目的上的应用》(*On the Art of Photograph ; or, The Application of the Chemical*

① ［英］约翰·伯格：《理解一张照片：约翰·伯格论摄影》，杰夫·戴尔编，任悦译，杭州：中国美术学院出版社，2018年，第 iv 页。

Rays of Light to the Purpose of Pictorial Presentation)的文章。在这篇文章中,他首次提到了"摄影"(photograph)这一名词概念。摄影一词源于古希腊语,本意是"以光线绘画"。由此可见当时的人们对于摄影这一新生事物的概念认知,即一种能将光记录在物质载体上的技术。由于摄影能够真实、可靠地再现客观事物,因此摄影自诞生之日起就注定会与绘画产生分歧与争论。

摄影与绘画之间争论的核心,主要在于再现性问题的讨论。自文艺复兴以来,绘画便依赖以人眼为基础的透视法造成的视错觉来模仿和再现客观世界,而摄影则是依据光学原理和技术,将成像映射在相纸上,以呈现自然存在。相较而言,绘画是一种由视觉经验总结而来的形式创造,摄影则带有更强的技术性与便捷性。乍一看,摄影比绘画要客观得多、可靠得多。这一点在席里柯与麦布里奇二人以"马"为题的作品对比中,已经展现得很清楚。但这种认知,也为摄影与绘画都带来了新的问题。如果绘画的再现性不再可靠,那么绘画应该如何定位、如何自处?从这一点上看,摄影技术无疑促进了绘画的视觉语言的革新。摄影是否可以具有艺术性和审美性?摄影作为一种客观记录,是否只能存在于技术层面的再现,是每个摄影师所要思考的问题。

不过这些内在矛盾与冲突,并不像我们想象中的那样严重。在摄影技术发展初期,绘画创作者对于它的态度其实是较为温和的。19世纪的艺术家,如保罗·德拉罗什(Paul Delaroche,1797—1859)、德拉克洛瓦(Eugène Delacroix,1798—1863)、库尔贝等人都曾关注或者仔细研究过摄影。德拉罗什是19世纪炙手可热的学院派画家,他应法国政府的委任对摄影的技术特质进行考察,为评估其商业潜力提供专业意见。在看到达盖尔银版摄影的呈现效果之后,德拉罗什在官方报告中这样描述道:

> "达盖尔银版法完全满足了艺术的一切要求,它将艺术的基本法则发挥到了极致,即使是那些技艺极其娴熟的画家也必须对这种新手法加以仔细学习和研究。以这种方法获取的图像在细节上几近完美,在总体效果上也同样不同凡响。它对于自然的复制不仅是对真实的反映,也是艺术的再现。"①

从德拉罗什的报告来看,他肯定了摄影技术的优势。因此不少画家对

① [美]弗雷德·S·克莱纳、克里斯汀·J·马米亚:《加德纳艺术通史》,李建群译,长沙:湖南美术出版社,2013年,第690页。

于摄影这项技术持乐观态度。当时的画家会使用摄影师拍摄的人体写真辅助绘画,例如库尔贝就曾使用摄影师于连·瓦鲁·德·维尔纳夫(Julian Vallou de Villeneuve,1795—1966)的作品创作人体肖像①。德拉克洛瓦与他的朋友——摄影师欧仁·迪里厄(Eugene Durieu,1800—1874)更是建立了较为长久的合作关系。

《女性裸体》
(卡罗法摄影照片,欧仁·迪里厄,1854年)

《宫女》
(板面油画,德拉克洛瓦,1857年,私人收藏)

欧仁·迪里厄早年曾做过律师。19世纪50年代,他对摄影产生了兴趣,并进行了大量的摄影实践。迪里厄拍摄了许多人物写真,有盛装打扮的,也有一丝不挂的。在19世纪,拍摄裸体人像一样要受到道德评判,最好的办法便是冠以艺术的外衣。例如他拍摄于1853年至1854年的照片《坐姿裸女》,从姿势上来看非常像安格尔的《瓦平松的浴女》。而后者的创作时间显然早于前者。当时的摄影师时常从古典油画或是雕塑中借鉴姿态,欧仁·迪里厄的朋友德拉克洛瓦或许也曾参与指导。

德拉克洛瓦是一位富有创新精神、充满激情的艺术创作者。他喜欢在创作中引入新技术,这会进一步激发他的创作热情。例如德拉克洛瓦在对于色彩的研究中,便考证了色彩间的相互影响,以及不同色彩在光线作用下

① [法]尼古拉·第弗利:《西方视觉艺术史》(19世纪艺术),怀宇译,长春:吉林美术出版社,2002年,第31页。

《瓦平松的浴女》
（布面油画，安格尔，1808年，法国卢浮宫）

《坐姿裸女》
（欧仁·迪里厄，1853年—1854年，
美国大都会艺术博物馆）

的变化等问题。这些记录在德拉克洛瓦的个人手稿中的创作经验是基于他对色彩的光学原理的认知。对于技术的实验性追求，促使德拉克洛瓦使用迪里厄的摄影作品，并在它的基础上创作了一系列人像作品。这种摄影师与画家间的友谊与交往是很有趣的。不过从德拉克洛瓦的作品中可以看出，画家大多将摄影看成一种辅助技术，而图像的再现依旧离不开画家本人的视觉经验与风格语言。艺术家对于自然的主观认知，成为区分二者的重要因素。画家认为绘画能够表达创作者的主观视角，因此更具表现力。波德莱尔对摄影的反感，正是基于同样的看法：摄影本身是对自然的完全模仿，它可以在人们的记忆中占据一席之地，只要它不涉足无形的、想象艺术的领域。[①] 摄影师们也确实认可摄影本身的完美再现，他们争辩说这种再现能力是绘画永远也无法企及的一个成就。

绘画与摄影之间的争论，某种程度上促使摄影师重新审视摄影的艺术价值。这种思考反映在摄影师的艺术创作实践上，显现出与绘画极大的相

① ［德］瓦尔特·本雅明：《巴黎，19世纪的首都》，刘北成译，北京：商务印书馆，2013年，第239页。

第四章　影像与视觉文化批判

《人生的两条道路》
（奥斯卡·雷兰德，1857年，英国布拉德福德国家媒介博物馆皇家摄影协会）

似性与关联性。19世纪中叶的奥斯卡·雷兰德（Oscar Gustave Rejlander，1813—1875）做出了希望将摄影高雅化的尝试，在《人生的两条道路》（1857）中，他使用了演员布景，构图显然受到拉斐尔《雅典学院》的启发。想要呈现出这样宏达的效果并不容易，因此《人生的两条道路》并非一次性完成，而是后期多张负片冲洗合成。雷兰德的意图很明确，他希望通过这种方式，将摄影带入艺术的殿堂。这是一次不错的尝试，但是也引起了不小的争议。波德莱尔就很厌恶这种演员表演式的矫揉造作，他这样评价《人生的两条道路》：

"一种奇怪的厌恶情绪产生了。将一大堆庸俗的男男女女聚集在一起，把他们打扮得像狂欢节中的屠夫和洗衣的女佣，请求这些剧中人物为了表演暂时作出一些怪相而表示谅解。操作者自我标榜说他正在根据古代历史，重复那些悲剧性的或高雅的场景。"[①]

波德莱尔的评价直接否定了《人生的两条道路》中的复古倾向，他也并不在意这张照片使用了何种复杂的拍摄手法。波德莱尔的否定代表了一类观看者的呼声，他们将摄影视为纯机械式制作，而这种制作本身和创造没什么关联。不过，雷兰德试图将摄影高雅化的想法还是得到了更多摄影师的

① ［美］玛丽·沃纳·玛利亚：《摄影与摄影批评家》，郝红尉、倪洋译，济南：山东画报出版社，2005年，第102页。

响应,在 19 世纪 90 年代以亨利·佩奇·罗宾逊(Henry Peach Robinson,1830—1901)为代表的摄影师掀起了一场效仿绘画表现的艺术运动。罗宾逊曾是摄影学会(后更名为大不列颠皇家摄影学会)的成员之一,而英国摄影协会注重摄影的技术层面。这一时期的人们普遍将摄影视作一种简单的技艺,罗宾逊在《摄影的画意效果》(*Pictorial Effect in Photograph*)中便提到,摄影这门手艺没有得到应有的尊重。为了改变人们对摄影的机械认知,罗宾逊离开了摄影学会,组建了连环兄弟会(Linked Ring Brotherhood),并提倡"画意摄影"(pictorialism)的理念。画意摄影师们将摄影行为视作一种纯艺术表现,他们的唯美倾向有可能受到同时代拉斐尔前派的影响。典型代表有罗宾逊的摄影作品《夏洛特姑娘》。

《夏洛特姑娘》取材自丁尼生①的同名长篇叙事诗。故事讲述了一个为情所困的美丽姑娘夏洛特因受到诅咒而被困于高塔之中,只能在塔中日复一日地编织着美丽的挂毯。一日,亚瑟王手下的骑士兰斯洛特骑马经过。夏洛特看见了兰斯洛特,她瞬间就爱上了这个英俊的骑士。对于爱情的渴望令夏洛特不顾一切地冲出高塔,乘着一叶扁舟想要赶赴爱人身边。一旦离开高塔,诅咒便会应验,于是夏洛特还没见到兰斯洛特,便香消玉殒于舟上。这个悲伤唯美的爱情故事,受到拉斐尔前派成员及同时代艺术家的喜爱。例如沃特豪斯(John William Waterhouse,1849—1917)、亨利·梅内尔·瑞安姆(Henry Meynell Rheam,1859—1920)、亚瑟·休斯(Arthur Hughes,1832—1915)以及艺术家亨特、西德尼·哈罗德·梅特亚德(Sidney Harold Meteyard,1868—1947)、沃尔特·克莱恩(Walter Crane,1845—1915)等人都曾创作过同名题材的作品。当然这其中最为知名的作品,当属沃特豪斯的《夏洛特姑娘》。这件作品描绘了故事的后半段,夏洛特泛舟追寻自己的爱人的情景。在叙事诗中,这叶摇摇欲坠的小舟,不仅承载着夏洛特的自由,更寓意着她飘摇的生命即将到达终点。

罗宾逊的这张照片,在形式上可以算作是拉斐尔前派画作的延续,很容易令人联想起米莱斯的《奥菲利亚》。画意摄影强调形式感,例如故意不对实焦点,造成一种朦胧模糊的效果,又或者为了使照片呈现出更好的状态而对底片进行加工,使用胶质重铬酸蚀刻法(gum bichromate process)等手法,使得洗出来的照片拥有油画画布一般的质感。其实摄影师们不仅会借鉴绘

① 丁尼生(Alfred Tennyson,1809—1892)是英国维多利亚时期著名诗人,在 19 世纪后半期享有盛誉。

《夏洛特姑娘》

(布面油画,约翰·威廉·沃特豪斯,1888年,英国泰特美术馆)

画的术语,还组建了专题艺术沙龙,在维也纳、巴黎、伦敦与汉堡等地展出自己的作品。由此可以看出以罗宾逊为代表的画意摄影师们,在艺术上的追求就是将照片拍得如同油画一般高雅和优美。

《夏洛特姑娘》

(亨利·佩奇·罗宾逊,1861年,得克萨斯大学哈利·兰瑟姆人文研究中心)

与画意摄影理念相对的是"直接摄影"。直接摄影的概念出现在19世纪80年代,指不对照片进行修饰,忠实于摄影的记录性特质。从画意摄影与直接摄影间的差别可以看出,摄影师究竟应该对摄影技术进行多少干预,是摄影风格产生分歧的一个重要因素。在画意摄影发展的后期,正是基于这一分歧,摄影又再次分裂成了以英国、法国为代表的坚持传统画意摄影方式(使用胶质重铬酸蚀刻法)与以德国、美国为代表的减少对照片成像的后期加工两种倾向。画意摄影运动充分展现了绘画对摄影的影响,摄影师使用画家的眼睛尝试将照片呈现高雅化,从而赋予技术审美内涵,但这种尝试并不能算完全成功。摄影的纪实性依旧占据着摄影实践的大部分内容,这一点从画意摄影后期的分裂也能看出来。画意摄影的布景、摆拍显然与纪实并非一路,其中显现出太多绘画的痕迹也令部分人认为摄影失去了自身特质。

围绕再现性问题的讨论,促使画家与摄影师同时反思自身。从历史的发展脉络来看,摄影确实将绘画从再现的单一目的中完全解放了出来。摄影师开始从摄影技术出发,思考摄影本身的艺术性与审美性问题。于是出现了大量以摄影与绘画的差异作为出发点的批评与创作,例如19世纪中叶的摄影师对拉斐尔前派作品理念的推崇,促使照片呈现效果类似印象派的质感。与此同时,摄影师也在思考如何摆脱惯性思维,寻求自身发展的形式语言,如俄国摄影师亚历山大·罗德琴科(Alexander Rodcheko, 1891—1956)认为摄影与绘画间的本质差异在于视角。绘画创作需要在长时间内保持同一水平视角,而摄影却不一定。因此为了强调摄影的技术灵活性,而大范围地使用"俯视"与"仰视"的视角,打破绘画传统的观看视角。

不过随着绘画完全脱离了再现的倾向,以及纪实摄影得到广泛认可,关于绘画与摄影的讨论也逐渐成为过去时。人们不再用摄影与绘画的本质差异来困扰自己,正如美国摄影师斯特兰德(Paul Strand)在《摄像》(*Camera Work*)中谈论美国的摄影实践时说,美国已经开始用属于自己的艺术语言来表达自己,而不再受巴黎艺术流派影响。没有人再受到绘画公式的约束,也没有人再会提到什么是艺术,什么不是艺术。[①] 尽管今天在论述摄影理论的历史时,这依旧是一个不可跨越的问题,但它更多的是一种历史阶段性讨论,而不再是摄影理论的重点与核心。

① [英]利兹·维尔斯:《摄影批判导论》,傅琨、左洁译,北京:人民邮电出版社,2012年,第35页。

2.对摄影的反思:从本雅明到罗兰·巴特

20世纪关于摄影的讨论,依旧受到同时代艺术史研究转向的影响。新西兰摄影理论家、批评家乔弗里·巴钦(Groffrey Batchen)曾指出,艺术史的研究方法和假设仍在一定程度上主导着对摄影的分析。在对绘画与摄影的讨论中,可以看到大批艺术批评与文学批评家的身影。那些谈论绘画的人物,同样也在谈论摄影作品。这一时期人们已经逐渐失去对摄影本质问题讨论的兴趣,转而从文化、符号与社会现实批判等不同层面切入图像分析,以本雅明、罗兰·巴特、苏珊·桑塔格与伯格为例,展现出了一条针对摄影的反思与批判脉络。

本雅明的《摄影小史》与《机械复制时代的艺术》都是关注摄影讨论的文章。在这两篇文章中,本雅明表现出了对摄影影响力的担忧。本雅明的第一个忧虑来自创作群体。他在书中提到许多摄影家起初是画家,拥有对绘画的基础性认识后踏入摄影师行列。一旦尝到了新兴技术的甜头,便将绘画等传统技法抛却一边。本雅明的这种忧虑确实具有现实意义,指出了摄影师群体的部分特殊性。例如参与漩涡派运动的马尔科姆·阿尔比诺,实际上一直游走在绘画与摄影之间,且阿尔比诺晚年又回归到绘画的怀抱。本雅明的第二个忧虑来自图像复制问题对原作造成的影响。本雅明指出原作的即时即地性构成了作品的本真性(echtheit),而本真性是区分原作与复制品的重要标准。绘画作品的本真性使得作品身价倍增,那么照片存在原作概念吗?

对于摄影而言,这是个值得讨论的问题。早期摄影或许符合原创性标准,例如早期的达盖尔银版摄影,其照片的冲洗是一项十分麻烦且耗费时间的手工艺,因此每张照片具有一定的原创性。不过,也有学者对本雅明的本真性概念提出异议。英国学者克里夫·斯科特(Clive Scott)就对本真性进行了再辨析,他认为如果摄影的创作结构为 A(主题/指示物)→B(照相机)→C(摄影师),绘画的创作结构为 A(主题/指示物)→B(绘制)→C(画家),则在这两个创作环节中,绘画的本真性存在于 B、C 之间,摄影的本真性存在于 A、B 之间。建立在这个结构关系之上,复制一张绘画作品,也就是重复了 B、C 之间的关系,而使用一张底片冲洗多张照片并不影响照片的本真性。① 实

① [比]希尔达·凡·吉尔德,[荷]海伦·维斯特杰斯特:《摄影理论:历史脉络与案例分析》,毛卫东译,北京:中国民族摄影艺术出版社,2014年,第43页。

际上,在本雅明的作品中,我们不难看出,他的重点并不在于对本真性进行准确的界定。本雅明更为看重的是作为复制载体的摄影对艺术本身造成的冲击,以及其可能沦为资本主义商业宣传与政治宣传的奴仆。这种文化视角的批判态度,也深刻地影响了桑塔格与伯格。

作为符号学方面的专家,罗兰·巴特对摄影的剖析展现出了不同于本雅明的视角。罗兰·巴特的《明室》是其生前的最后一部作品,写作风格也更加偏向于生活随笔。该书主体分为两个部分,前半部分注重理论探讨,后半部分则集中于对家庭照片所展开的联想,这其中包含巴特母亲的照片。在对后半部分的分析中,巴特显得格外动情,母亲的去世显然对他造成了巨大打击。《明室》的撰写,正是出于对母亲的哀悼。正是由于这样的写作初衷,在《明室》中,关于摄影的理论研究与个人情感陈述,以及对亲人的哀悼等内容交织在一起。这也使得《明室》的行文显得有些松散、破碎甚至自相矛盾。不过,我们也不能因此否定《明室》的价值。罗兰·巴特在这本书中,确实提出了一些有趣的思考与观点。

巴特首先从观看者的视角出发,提出一系列问题:摄影是什么?我们对于摄影知道些什么?为什么照片可以打动人?这些问题显然触及了对摄影本质性的讨论。在巴特看来,作为一种图像符号的照片,其内涵信息被外延信息所遮盖。摄影看上去成功捕捉了客观存在,但是照片上传递出的信息就与客观实在完全一致吗?照片的外延信息可以通过文化与意识形态再造,使其自然化而不易察觉,最终达到改变人们认知的意图。但观者却很容易轻信这种客观性,从而忽视潜在的异议。巴特认为摄影并不是一种在场。虽然我们在报纸、期刊或是头版头条上看到那些纪实摄影时,潜意识中会默认一种在场,如拍摄对象的在场、拍摄者的在场以及观者的在场,但我们识别图像时,常常忽略信息传播的过程。因此,巴特提出摄影是一种"曾在"的展现:

> "照片建立的不是事物在此(être-là)的一种意识(任何复制都可以引起这种意识),而只是一种曾经在此(avoir-été-là)的意识。因此,这就涉及有关空间—时间的一种新的范畴:直接局部的和先前时间的范畴;在照片中,会在在此与从前之间出现一种非逻辑性的结合。"①

① [法]罗兰·巴特:《显义与晦义:批评文集之三》,怀宇译,天津:百花文艺出版社,2005年,第33页。

第四章　影像与视觉文化批判

照片作为一种"转瞬即逝的瞬间见证者",证明了拍摄对象的存在。但这种即时性是观者的错觉,存在关系早已成为过去时。巴特此处的谈论,显然已经超出了摄影的图像属性。因为图像属性并非照片所独有,而是素描、绘画与电影所共有的。素描与绘画等艺术类型,可以被创作者赋予更为风格化的视觉语言。摄影的微妙差别在于,它本身可以作为视觉证据。这正如电影批评家安德烈·巴赞(André Bazin,1918—1958)的观点:摄影能够把图像的主观层面降到最低,因此具备了本质上的客观性。巴特对于照片的定位,不仅触及摄影的本质内涵,还开启了对摄影与时间关系更深层次的讨论。

巴特的《明室》中还出现了一组关联词,即研点(studium)与刺点(pumctum)。在巴特的论述中,研点代表着某种专注。研点是照片呈现出的能够引发观者共识的信息,或者可以引起人们兴趣的点,比如形象、面孔、姿态、动作或者背景,可以供讨论者就这些部分展开文化讨论,并且得出带有某种倾向的结论。研点通常处于同一社会系统中,并能够导向相对明确的结果。那什么是刺点呢?巴特指出,刺点会对研点产生损害(或加强),它是同样存在于照片上的某种敏感点,表现出一种针刺一样的突出与强化。① 在《明室》上篇的描述中,巴特认为刺点"常常是个'细节',就是说,是一件东西的局部"。② 而且刺点是一种偶然的存在,并不是每张照片都拥有的元素。巴特在书中以美国摄影师詹姆斯·凡·德·泽(James Van Der Zee,1886—1983)和法国摄影家费利克斯·纳达尔(Félix Nadar,1820—1910)的作品为例,对该问题进行了讨论。在詹姆斯·凡·德·泽拍摄于1926年的一张照片中,巴特指出刺点存在于画面右侧中年女性的宽腰带与带袢儿的皮鞋。在《明室》的下篇中,巴特又赋予了刺点时间的内涵以及不可解读性。总体来看,巴特的研点与刺点理念不太成熟,甚至有时还略显矛盾。但研点与刺点的定位,确实基于巴特十分直观的个人视觉经验,对于观看这一层面的强调,显然对伯格产生了影响。

伯格在对照片进行解析时,将照片与素描做了简单比较,并指出素描是一种转译,而照片则是一种对现象的引用,因此摄影更多地偏向记录,而不具备对应的视觉语言。伯格的"引用论",展现出巴特后期类似于现象学的图像认知痕迹。照片是对现象的引用,它更为重要的是传递的信息与表达

① [法]罗兰·巴特:《明室:摄影纵横谈》,赵克非译,北京:文化艺术出版社,2002年,第39-41页。
② [法]罗兰·巴特:《明室:摄影纵横谈》,赵克非译,北京:文化艺术出版社,2002年,第69页。

《家庭合影》
（詹姆斯·凡·德·泽,1926 年）

《皮埃尔·萨沃尼昂·德·布拉柴》
（费利克斯·纳达尔,1882 年,
法国国家图书馆）

的内容,而远非简单的形式。对照片的形式进行的解析,例如构图、色彩等元素,往往并不那么重要。按照传统认知,我们可能会对一张照片的构图展开分析,但是伯格同时也提醒我们,使用构图解析照片实际上依旧是我们观看绘画的惯性。

"每本摄影指南都在谈论构图,似乎好照片就应该是精心构图的那种。但这只有在我们把摄影图像看作对绘画的一种模仿时才成立。绘画是一种布局的艺术,所以在布局之中有那么一些秩序规则也就是理所当然的了。在一幅画作之中,形式之间的每一种关联在某种程度上都是为适应画家的目的而存在的。对摄影来说情况却非如此。……一张照片的形式构成解释不了什么,它所描绘之事件自身的神秘或清晰,皆有赖于观者在看这张照片之前的所知。"①

因此照片是一种对已知记忆与经验的引用。可能也会有人认为,现在的数码摄影的后期处理,便于制作出各种十分酷炫的视觉效果,仿佛是照片拥有某种特异的艺术语言,但使用 PS 技术对照片进行编辑与处理,实际上

① ［英］约翰·伯格:《理解一张照片:约翰·伯格论摄影》,杰夫·戴尔编,任悦译,杭州:中国美术学院出版社,2018 年,第 24 页。

篡改了照片原有的信息。因此以伯格的视角来看,这并不能被视作是一种语言。在巴特的基础之上,伯格指出一张照片表明的是摄影者认可眼前所见,即"我已做出决定,我之所见是值得被记录下来的"。① 由此,伯格触及了关于摄影的另一个重要议题,即摄影者与拍摄对象之间的关系,而这也正是桑塔格所关心的内容之一。

3. 摄影批判:从苏珊·桑塔格到约翰·伯格

桑塔格在20世纪70年代左右撰写了一系列关于摄影的批评,这些批评文章合并在一起便构成了《论摄影》。《论摄影》包含着桑塔格对于摄影过程中的各层次关系、图片的政治性解读等一系列问题的深入思考。这本书直到今天,还是摄影专论时常会引用和谈论的一本著述。但是作为一本专门探讨摄影的理论著述,它也并非毫无瑕疵。《论摄影》并没有收录足够的摄影作品,也缺少具有代表性的个案分析。尽管该书批判性很强,但是涉及的主题有时过于丰富,显现出极强的苏珊·桑塔格特色。《论摄影》在形式上有点像《明室》,虽然比《明室》出版要稍微早一些,但桑塔格的论述还是呈现出了对巴特许多理念的反思。例如桑塔格认为巴特:

"他把摄影纯粹视作是一个旁观者出没的领域。在《明室》中,几乎没有什么摄影者——主体就是照片本身(完全当作是被发现的物体)和那些痴迷于这些照片的人们:照片就像是性幻想的客体,是死的象征。"②

在桑塔格看来,拍摄行为并不是摄影师与一个事物或事件的偶然相遇,而是摄影师介入了一段现实关系。"拍照本身就是一个事件,一个有着越来越多独断权力的事件——要影响、介入或漠视眼前发现的任何事情。"③拍摄动作从开始到完成,摄影师是以绝对中立与客观的姿态,决定眼前事物是否成为自己的拍摄对象。在这种拍摄与被拍摄的关系中,摄影师是权力的主导者,而拍摄对象无论是人还是物都处于被掌控的地位。桑塔格针对这一点举了几个例子,分别从不同层面来描述这种权力关系。比如摄影师抓拍的施暴场景,展现出了摄影师对于现实暴力场景的默认,他确实介入了情景。

① [英]约翰·伯格:《理解一张照片:约翰·伯格论摄影》,杰夫·戴尔编,任悦译,杭州:中国美术学院出版社,2018年,第23页。
② [美]苏珊·桑塔格:《重点所在》,陶洁、黄灿然译,上海:上海译文出版社,2011年,第96页。
③ [美]苏珊·桑塔格:《论摄影》,艾红华、毛健雄译,长沙:湖南美术出版社,1999年,第22页。

在这里我们引入一个更为耳熟能详的例子,由美国摄影师凯文·卡特(Kevin Carter)所拍摄的知名摄影作品《饥饿的苏丹》。这张照片拍摄于1993年,当时苏丹战乱频繁,且发生了大饥荒。卡特一下飞机便看到了这样的情景:一个饥饿、濒死的女孩,想要前往救济中心,但因为体力不支而趴在地上,在她身后不远处站着一只硕大的秃鹫。秃鹫凝视着前方奄奄一息的猎物,等待着饱餐一顿。这张照片被刊印在同年3月26日的《纽约时报》上,以极强的艺术冲击力获得当年的普利策特写类新闻摄影奖,并激起了强烈的社会反响。《饥饿的苏丹》对于残酷现实的揭示,使得摄影师在事后遭到攻击,人们质疑他为什么没能做点什么。不过当时凯文·卡特并不是什么都没做。据他的朋友事后回忆,卡特上前帮孩子赶走了秃鹫,然后看着孩子走到救济中心。

《饥饿的苏丹》
(凯文·卡特,1993年,拍摄于南苏丹阿约德)

人们的态度点明了拍摄者的情景介入关系被视为一种完全有能力、有权力干预现实的存在。不过公众仅基于照片信息的认知是破碎或断裂的,因为人们并不清楚这个记者是无动于衷,还是赶走了秃鹫。先拍照,还是先救人?这个问题显然涉及了摄影的职业伦理与公民道德。在面对极端情况时,摄影师应该重新思考拍摄的主观意图与目的是什么。《饥饿的苏丹》为摄影师凯文·卡特赢得了一定的社会声望,但同时也为他带来了巨大的痛苦。

第四章　影像与视觉文化批判

最终,凯文·卡特不堪内心的谴责与舆论的压力,在密闭的车厢内自杀身亡。

摄影师占据主导地位的另一个例子,来自照相机的隐喻。桑塔格认为相机是一种带有攻击性、侵略性的设备,手持相机将镜头对准拍摄对象与手持枪支瞄准目标几乎没什么两样,持器械者都需要在抓取目标之后迅速决断,按下快门或扣动扳机。在使用相机的过程中,装底片(load a film)的"装"(load,上膛)与拍摄(shoot a photo)的"拍"(shoot,射击),甚至都是一种军事用语的挪用。桑塔格的这种类比同样得到了伯格的认同,他也认为手枪与相机具有某种器械上的相似性。这种相似性在英国导演迈克尔·鲍威尔(Michael Powell,1905—1990)的代表作《偷窥狂》中得到了充分的展现。在这部电影中,摄影师使用一个改造后的照相机杀害女性,并将拍摄下来的照片作为战利品,在家中独自观赏以满足性欲。在这里,照相机完全变成了真实的武器,而被杀害的女性则成了"摄影师"的猎物。英国作家塞缪尔·巴特勒(Samuel Butler,1835—1902)说:"每一片灌木丛中都有人在拍照,像怒吼的狮子一样搜寻着可以吞噬的对象。"[①]巴特勒的形容令人想起蹲守在角落跟拍明星的狗仔队,伺机抓拍明星素材如同等待时机的狩猎。作为被拍摄的明星,也往往将狗仔队的镜头视作是一种侵犯与攻击。可以看出,在以人体作为主要拍摄对象时,侵略与占有的关系展现得更加明确。

《偷窥狂》剧照

桑塔格与伯格在关于观看的问题上,存在着比较普遍的共识。桑塔格在文中还以美国摄影师戴安·阿尔布斯(Diane Arbus,1923—1971)的作品为例进行了分析。阿尔布斯是一位热衷于追逐少数群体(畸形人、流浪者、同性恋等)进行拍摄的摄影师。虽然她拍摄的初衷只是为了展现"不幸的灵魂",但桑塔格却指出这些照片已经不再能唤起观看者的同情心,反而更多地激起观看者猎奇的视觉心理。这种原有道德层次的削弱,展现出了资本

① [美]苏珊·桑塔格:《论摄影》,艾红华、毛健雄译,长沙:湖南美术出版社,1999年,第26页。

主义国家规训视觉的意图。"阿尔布斯的作品是领导资本主义国家中高级艺术潮流的一个极好范例:要抑制或至少要减缓伦理和感觉上的焦虑。"①这些自我宣扬为道德立场高尚的照片,使人们从痛苦、震惊的心理转变为熟视无睹、充耳不闻。

《三个女性反串演员》
(戴安·阿尔布斯,1962年,
加拿大安大略美术馆)

《无题》
(戴安·阿尔布斯,1970年—1971年,
美国大都会艺术博物馆)

桑塔格对资本主义的批判态度,同样得到了伯格的认同。伯格在《摄影的使用:回应苏珊·桑塔格》中提到,如果我们将照相机的镜头视作是一个眼睛,那它将代表谁的视角?神的视角吗?他重申了桑塔格的论述,挑明摄影代表的是垄断资本主义之神的视角。摄影会被资本主义意识形态所利用,从而修改照片传达的信息,或者驯化人们的眼睛。不过在桑塔格的论述中,照片与摄影几乎被视作一个整体,她未就其使用与内容进行区分,而伯格则在照片的分类上有更为深入的思考。

二、伯格的摄影理念与实践

基于桑塔格对摄影中观看关系的挖掘,伯格对摄影进行了简单的划分。

① [美]苏珊·桑塔格:《论摄影》,艾红华、毛健雄译,长沙:湖南美术出版社,1999年,第54页。

由于用途和受众群体的不同,摄影应该分为公共摄影与私人摄影。伯格对二者进行区分的部分意义在于,这两种类型的摄影分别指向了不同的视觉经验,公共摄影是一种敞开的行为,私人摄影则指向私人的视觉经验与记忆。前者体现出与桑塔格同样的政治批判立场,后者则可以追溯到巴特对于母亲照片的缅怀。这种观点在伯格与让·摩尔的摄影实践中,得到了进一步的讨论。伯格自20世纪60年代便开始与摩尔进行合作,从《艺术与革命》中简单的分工,到《另一种讲述的方式》中平分秋色,伯格在与摩尔的合作实践中始终保持对于视觉观看的关注。在此基础之上,二人也为重构图文关系作出了努力。

1. 公共摄影与私人摄影

在伯格看来,发表在报纸杂志上的摄影作品,其主题呈现为一个事件。阅读一张报纸上的照片,所有观看的视觉经验基础是一致的。读者都不认识这个照片中的人物对象,也并不熟悉摄影者所介入的客观环境,读者需要根据自己的实际生活经验给出个人解释。但报纸等纸媒并不是一本单纯用于欣赏图片的画册,文字内容同样对照片的解读造成了干扰。在这里,照片是一种视觉辅助,而并非独立的图像作品,它与文字互为阐释。照片的标题与图注,都极大地受到控制。在这种控制关系之中,摄影师甚至并不一定是权力的主导者。正如伯格所说:"被公开的照片是从当时的环境中抽离出来,变成一种死的东西,而正因为它是死的,所以可以自由地被使用。"[1]

例如美国摄影师阿尔弗雷德·艾森施泰特(Alfred Eisenstaedt,1898—1995)的经典作品《胜利日之吻》,一直被视为反战的象征。这张照片是艾森施泰特于1945年第二次世界大战结束时,在时代广场上抓拍欢庆人群的系列照中的一张。照片的主体展现了陷入战争结束的狂喜之中的水手,紧紧地抓着护士亲吻。占据画面中心的两个人物极具感染力的动作姿态,深深地打动了很多观看者。后来一些艺术家以这张照片为蓝本制作了许多雕塑,还举行了多次规模盛大的纪念活动,可以说《胜利日之吻》已经从简单图像演变成了一种文化符号。不过这张照片背后的真相是,这图中如同情侣般亲密的两个人实际上并不认识,并且在这张照片大受好评之后,有至少十多名船员和护士宣称自己就是照片中的主角。虽然事后根据照片识别技术找到了《胜利日之吻》真正的主角,但采访得来的情景再现与浪漫几乎毫不

[1] [英]约翰·伯格:《看》,刘惠媛译,桂林:广西师范大学出版社,2015年,第79页。

沾边。照片中的水手表示他当时喝了一些酒,微醺与狂喜之下做出了这种有些疯狂与冒犯的举动,从微妙的动作姿态也能看出这名护士完全是被随手抓来的。虽然护士在事后对这名水手表示理解和原谅,但她也坦诚直言这与浪漫或者任何快乐的情绪毫无关系。事情的真相完全违背了这张照片所宣扬的"以爱止战"的思想。不仅如此,照片背后的各种争议还使得它所传递的理念显得很讽刺。这正如伯格所说:"一旦一张照片被当作一种传播手段,活生生的经验的本性就会卷入其中,真相也就因此变得更为复杂。"①摄影原有的绝对客观地位,似乎已经成为历史。尽管它本身依旧存在技术层面的客观性,但是伯格与桑塔格等人显然从社会批判角度质疑了其可以被利用的一面。在资本主义宣传机器与图像的包裹之下,真相是次要的,并且是可以被重塑与建构的。正如桑塔格所批判的那样,照片反映的真实情景的道德批判力度被大大削弱,人们的理念认知也被扭曲了。

《胜利日之吻》(左)、曼哈顿切尔西第十大道 25 街壁画(上中)、
动画片《辛普森一家》(右上)和《无条件投降》②(右下)

① [英]约翰·伯格:《理解一张照片:约翰·伯格论摄影》,杰夫·戴尔编,任悦译,杭州:中国美术学院出版社,2018 年,第 103 页。

② 《无条件投降》是美国艺术家小约翰·斯沃德·约翰逊(John Seward Johnson Ⅱ)为纽约时代广场 60 周年纪念制作的一组雕像,原型为艾森施泰特的《胜利日之吻》,雕塑高达 7.6 m,最初放在佛罗里达州的萨拉索塔,而后被搬到了圣地亚哥、加利福尼亚和纽约,其他版本安放在新泽西州的汉密尔顿、夏威夷珍珠港与法国诺曼底。图(右下)为纽约时代广场为《胜利日之吻》70 周年举办的纪念活动,图中由演员扮成水手与护士在约翰逊的雕塑前接吻。

与公共摄影不同,私人照片取自于私人的视觉经验和记忆。伯格认为,照片展现的是一段连续性关系中的一个切片。

"所有照片都是暧昧的,都已从一种连续性中被拿出来了。如果这事件是一个公共事件,那么连续性就是历史;如果它是私人的,那么连续性就是一个生命故事,当然,它在照片中已经被打断。"①

照片的信息引用体系是一种直线传递模式,而人类的记忆是一种四散的放射状模式。这二者之间的差异性,也是公共摄影与私人摄影产生分歧的原因。当我们拿起一张生活化的家庭照片时,照片的图像可以帮助我们重现当时的生活情景。过去的记忆与当下的记忆交织在一起,这种内涵是极为复杂的。巴特在母亲去世后,无法面对母亲的照片,其原因便在于照片中的具体形象会唤起对于母亲去世的记忆。"不管照片上的那个人是死了还是没死,整张照片就是这种灾难。"②不过伯格的区分,并不意味着私人摄影就不会被利用。他在进行划分时,似乎已经预见到了如今私人照片的普及,我们的手机可以随时随地拍摄、保存、记录一张私人照片,再将其上传到社交媒体。这一举措就是一个将私人照片半公开化的简单过程,而自我意图是一种展示意图,照片完全是人们的自我展示工具,而非真相与现实。这种朋友圈式的生活,已经是大部分现代人完全无法舍弃的生活的一部分。

2.另一种讲述方式

伯格虽然否定摄影语言的存在,但他却从未否定摄影本身的表现形式。与让·摩尔合作的一系列作品中便展现出二人对于图文关系的探索。一个摄影师和一个作家到底应该怎样合作?图像与文本之间究竟又存在怎样的关系?"我们如何一同趋近读者?"③这是伯格在《另一种讲述的方式》中提出的问题。《另一种讲述的方式》并不是伯格与摩尔的第一次合作。当时的伯格正筹划一项为照片配诗的拍摄计划,因此对照片与文字之间的阐释关系产生了浓厚的兴趣。于是经导演阿兰·坦纳介绍,他认识了让·摩尔,并跟

① [英]约翰·伯格:《理解一张照片:约翰·伯格论摄影》,杰夫·戴尔编,任悦译,杭州:中国美术学院出版社,2018年,第95页。

② [法]罗兰·巴特:《明室:摄影纵横谈》,赵克非译,北京:文化艺术出版社,2002年,第150页。

③ [英]约翰·伯格,[瑞士]让·摩尔:《另一种讲述的方式:一个可能的摄影理论》,沈语冰译,杭州:中国美术学院出版社,2018年,第75页。

随摩尔学习过一段时间的摄影。摩尔是一位具有人道主义情怀的摄影师，他一直关注移民与劳工问题。摩尔与伯格合作的《第七人》，便是一部关注欧洲移民劳工经历与心路历程的作品。

《另一种讲述的方式》是一本趣味性极强的书，带有一定的实验性。这本书分为五个部分。第一部分为摩尔以摄影师的视角写下的部分文字，在此处摩尔的个人视觉经验、拍摄经验与生活经验是混杂在一起的。第二部分是伯格的摄影理论，涉及照片的模糊性与对于外观的引用与展现。第三部分中两人直接列出150张不带任何文字的照片，尝试让图像自己诉说一个故事。第四部分则是伯格使用文字，尝试穿插故事并讨论追加内容的可能性。最后一部分非常简短，只有一页。在这一页中，伯格使用一首流水账一样的小诗与一张农民的照片，展现一种真实。

《另一种讲述的方式》在前四部分，分别以不同的身份讨论文字与图像的关系。在我们的传统认知中，当图像与文字同时出现时，图像通常作为文字的补充信息，如书籍装帧中附带的图像。不管是家谱、年表还是人物插画，都是在将书中的文字内容具象化。绘画与浮雕可以具有叙事性，比如通过有次序的排列来表达故事的连续性。图像的直观性是远优于文字的，如将一本圣经故事与一本圣经连环画摆在同一个信徒面前，无论其文化程度如何，往往都会选择画册而非文字版的故事。无论是圣经题材的油画、壁画，还是带有浮雕的纪功柱与凯旋门，其背后大多隐藏着统治阶层用以彰显身份、维护统治的意图。正如伯格之前描述的那样，油画是隶属于少数人的资产。图像信息并不能像文字信息一样依靠印刷术广泛传播。人力描摹风格多样，但是生产效率远不如机器复制。而今天依靠相机、手机等移动设备，图像的复制达到了前所未有的程度，新兴技术促使照片与绘画更为深入地融入了大众的生活。现代社会更为流行的以手机为载体的网文以及自媒体所发布的各种文章，已基本告别纯粹依靠文字来说明问题。伯格与摩尔在书中使用文字辅佐图像信息说明的行为，如同一个预言，在现代社会已经完全应验。无论是传统纸媒还是现代自媒体的文章编辑，图像信息都占据着重要的位置，不仅自成体系，而且将文字降为附属品。

在《另一种讲述的方式》的第一部分内容中，摩尔与伯格展现了一个读图游戏：他们首先给出五张照片，供读者沉思；然后邀请了从事不同职业的读者观看照片并给出自己的解读与理解，在每个人诠释之后，给出一个关于照片拍摄时的真实信息。读者包括园丁、女学生、银行家、女演员、舞蹈教师、心理学家、理发师与工厂工人等，他们给出的答案千奇百怪却又与真相

相距甚远。这些读者的解读大多是基于自身的视觉经验认知。"事实上,面对一张照片,观看者都会将他(或她)自己的某种东西投射到照片上面。"①不仅如此,从这些观看者给出的答案中,我们甚至能读到他们的身份阶层对观看视野潜移默化式的影响。例如,工厂工人能更为准确地识别一张描绘工厂环境的图像信息;银行家则以居高临下的姿态看待种群与平民;心理学家面对图像时会非常谨慎、步步为营;普通人对图像的解读更为直接;具有文化背景与社会地位的人则更倾向于将简单的问题复杂化。所有人的解读与真相相比都并不正确,有些或许接近,有些则错得离谱。但社会的话语权掌握在权力阶层手中,资本主义社会的话语权则大多掌控在资本家与那些维护资本利益的人手中。在这种情形下,银行家的解读会被扩大化,直至具备更大的影响力,甚至取代真相,而工人的解读影响则微乎其微。

例如面对一张工人在流水线上工作的照片,银行家的解读可以是:工作使你健康! 而工厂工人的解读是:真是巧合。我们厂里有同样的流水线! 从他的表情我看出这是星期五晚上,一周工作的结束。他看上去很幸福,我祝他周末愉快。② 面对一张平民集会的照片,银行家给出的答案是:这张照片立刻让我想起亚洲的混乱。作为一个种族类型,他们有些细微的特征,而他们的表情表明,他们正在质疑生存的理由,也许理由正变得十分迫切。心理学家给出的答案则是:我可不想落入摄影师的陷阱。也许这是一次政治集会。他们非常严肃、勇敢。这些家伙,几乎没有一个人有笑脸。所有的人都很年轻。没有老人,也没有儿童,他们都是同一个年龄层的。③

当然他们给出的答案,与真实情况相比,可以说完全不对。但从图像解读的并置对比中,我们很容易描摹出一些人物轮廓,比如一个只关注经济利益的银行家,一个疲惫朴实的普通工人,一个局限于职业经验而缺少共情能力的心理学家。我们似乎很容易评判对错高下,但当银行家与心理学家以权威的姿态出现在报纸与媒体上时,我们又会有所迟疑。

摩尔在第一部分的结尾处提到,他在南斯拉夫拍摄照片时,正好碰上了

① [英]约翰·伯格,[瑞士]让·摩尔:《另一种讲述的方式:一个可能的摄影理论》,沈语冰译,杭州:中国美术学院出版社,2018年,第34页。
② [英]约翰·伯格,[瑞士]让·摩尔:《另一种讲述的方式:一个可能的摄影理论》,沈语冰译,杭州:中国美术学院出版社,2018年,第40—41页。
③ [英]约翰·伯格,[瑞士]让·摩尔:《另一种讲述的方式:一个可能的摄影理论》,沈语冰译,杭州:中国美术学院出版社,2018年,第44—45页。

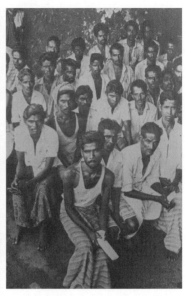

土耳其工人(左)与斯里兰卡茶叶园的男性节育讲座(右)

铁托与哥穆尔卡①在贝尔格莱德(Belgrade)参加会议。他拍下了一组铁托的照片寄给杂志社,并期望得到一笔稿酬,但结果是竹篮打水一场空。

 "这些照片我们几乎没法派用场。你拍的铁托像个充满人性,
 甚至友好的国家元首。但铁托是个共产党,而在这里买我们照片
 的报纸编辑心里都明白,一个共产党的国家元首该是什么样子的。
 你应该想到这一点,你知道。"②

南斯拉夫的领袖铁托"应该"是什么样子?摩尔的真实经历某种程度上点明了伯格的批判主题,即公共摄影在现实中如何被筛选、操作以及运用。图像是如何被媒体把控,媒体是如何出于意识形态对信息进行拣选。面对照片这种断裂与片段的信息,人们依据个人经验的解读受制于个人身份、职业素养与社会文化等各方面。真相依旧重要,正如伯格总是为真相预留版面,但是它的存在变得越来越容易被忽视。尤其在网络信息传播迅猛的当

 ① 铁托(Josip Broz Tito,1892—1980),南斯拉夫共产党主席,第二次世界大战期间领导南斯拉夫游击队抵抗法西斯。战后与印度总理尼赫鲁、埃及总统纳赛尔推行"不结盟运动"。哥穆尔卡(Wladyslaw Gomulka,1905—1982),波兰共产党中央委员会第一书记,战后波兰的领导者。
 ② [英]约翰·伯格,[瑞士]让·摩尔:《另一种讲述的方式:一个可能的摄影理论》,沈语冰译,杭州:中国美术学院出版社,2018年,第68页。

代、歪曲、错误的信息传播成本极低,对于真相的追寻变得十分困难。在《另一种讲述的方式》中,伯格和让·摩尔可以使用 150 张照片来描绘与表现农民的生活,但农民真实的生存境况,其实只有一张照片和一份简短的时间表。

3. 观看之道:书与纪录片

伯格最为激进的观点,大多出自《观看之道》。纪录片《观看之道》的传播力和影响力是极大的。也正是基于这种巨大影响力,彼得·富勒认为它名不符实。富勒认为《观看之道》的学术价值被高估了,他批评《观看之道》的传播与应用简直如同撒切尔夫人的政治宣传手腕。但这种批评之声是从什么时候开始的?不难发现,针对《观看之道》的质疑大多是针对文本展开的。例如其中对于油画问题的异议,遭受的质疑和批评最多。伯格对于哈尔斯、庚斯博罗等艺术家作品的探讨,更是备受争议。关于这一点,我们在前文也曾展开论述。另外,《观看之道》后续的章节没能结合具体事例展开详尽论述,这也使得结论显得有些武断。不过尖锐的观点与犀利的语言,对于纪录片来说是恰如其分的。但简单整理之后,作为文本的《观看之道》更像是一本文集,而不是结构严谨的理论著述。大家讨论《观看之道》时,却鲜少提及这种特性。电视纪录片和书籍文本是否能完全等同呢?

《观看之道》的英文原版文本首页标注着"基于 BBC 电视片系列"[1],在篇首也标注了创作是由包括伯格在内的 5 人协力完成[2],可见书本与影片的密切关联。影片与书本相比,具备很多更为直观、更有冲击力与感染力的阐释方式。例如伯格在影片开头用小刀破坏了一张挂在墙上的波提切利(Sandro Botticelli,1446—1510)的作品,他将《维纳斯与马尔斯》中的维纳斯的头像单独切割出来,用以说明图像复制的问题。通过这种极端的方式,伯格试图揭示当今时代我们的观看并不像想象中那般可信。观看完全可以被摄像机重塑,其呈现结果如同用刀刻画一幅完整的作品。这种特性会影响我们对图像的理解,从而导致更为激进和片面的结论。在第一集的结尾,伯格将卡拉瓦乔的经典作品《以马忤斯的晚餐》展示给孩子们。不同于成人面

[1] Berger J. *Ways of Seeing*. London:British Broadcasting Corporation and Penguin Books. 1990. p1.
[2] 另外四人为斯文·布朗伯格(Sven Blomberg),克里斯·福克斯(Chris Fox),迈克尔·迪布(Michael Dibb),理查德·霍里斯(Richard Hollis)。其中福克斯作为电视研究的顾问,迪布指导了电视纪录片拍摄,布朗伯格是一位住在法国的北欧雕塑家,霍里斯负责了书本的版面设计。

对图像时畏首畏尾的样子,孩子们总是以最为直观的视觉认知,指出问题,或者表达联想。伯格以这个充满趣味的小采访来揭示视觉如何被文化重塑。在第二集中,他又邀请了不同年龄阶层、不同身份的女性参与座谈,并听取了她们对于女性裸像的看法。这些不起眼的互动设置,在纪录片中很容易给人留下深刻的印象,在书本中却会被尽数删去。

伯格在纪录片中担任文案与主持,在书籍出版中则主要负责文字的撰写,以一个作家和评论人的身份参与其中。但是在纪录片改编成书本的过程中,也能看出伯格对于图像的考量程度。例如书本《观看之道》的排版问题,图像除了穿插在文中起补充解释作用,书本的第二章、第四章与第六章全部为图像陈列,图像信息单独撑起了三个章节的观点叙述。在一篇针对理查德·霍里斯的访谈中,谈到了霍里斯与伯格关于书面文字与图像排版的考量与合作:

"作家与设计者之间这种轻松的团队合作或许是不寻常的,因为通常情况都是文字与图片的争斗,最终勉强达到妥协;但是,伯格显然是一位理解并尊重图像的作家,而霍里斯是一位撰写了大量设计历史文章的设计师,双方谁也没有压倒谁。抑或者,从另一角度来看:在《观看之道》中,图像与文本一样重要。"①

这种对于图像的重视,很容易令人想起伯格在《另一种讲述的方式》中的布局与安排。霍里斯在谈到书籍排版问题时还提到,希望能够重现伯格在纪录片中的激情与表现力。因此书中的大部分图像不仅是黑白色②,还删除了应该位于下方的图注与解释。而文字的主要负责者伯格也出于类似的考量,将语言略做缓和,但是将那些激进的观点完全保留了下来。关于这个问题伯格曾表示他是故意这样做的,因为他认为这个沉寂的社会需要一些刺激。结果是《观看之道》纪录片确实大受欢迎,而其中明确而激进的观点也一直在受到批评。

综合地看,《观看之道》作为一部与电视纪录片关联密切的作品,具备了很多纪录片的特质,例如简短、迅速、有力的描述,以及读图与读文相结合的尝试。文字承载了观点,同时更是为了解释说明图像与观看。对于观看的

① Sisman L. On Design Ways of Seeing. 2011.(http://wwword.com/2387/style/on-design/ways-of-seeing/)

② 霍里斯承认黑白图片的选取,有出于经费的考虑,但同时他也强调了彩色可能会分散观看者的注意力,而黑白图像可以使人们更关注图像本身所表达的信息。(详见 Sisman L. On Design Ways of Seeing. 2011. http://wwword.com/2387/style/on-design/ways-of-seeing/)

强调既是整本书的核心，也是伯格一直以来强调的视觉理念。因此我们在谈论《观看之道》时，不应忽视文本与电视纪录片的密切关联。仅用语言来简述观点，或许也割裂了书中均衡的图文关系，从而违背了这本书的创作初衷。

Epilogue 结语

结语

伯格在《肖像》的开篇写道:"我讨厌被称为批评家。"①他承认自己撰写了许多关于艺术家、展览与作品的艺术评论,但却并不喜欢批评家的称谓,因为那会给人一种居高临下的感觉。他更愿意将自己视作一个讲故事的人。批评家意味着一种话语的权威性,而"讲述者丢弃他们的身份并对他人生活敞开心扉"。②伯格认为,他所做的仅是观看与"自言自语"。③这一点不仅说明了伯格对自身的定位,同时表达了他最为关注的是读图与阐释。面对图像时,我们的地位是平等的,所有人都依靠自己的眼睛给出解释,这其中当然存在信息量获取多少的差异,但是这种差异却不应该受到身份层次与地位的限制。如果我们观看一幅作品,那么我们首先要相信自己的视觉感受,即使那出自最为个人的私密认知。其次才是价值观取向、判断,甚至对其进行文化建构。批评家所象征的权威性是伯格一直以来反对的特质:一方面由于他所处的英国社会中的权威,大多是为了维护资本主义的利益而进行辩解;另一方面则是他们脱离视觉经验的阐释,不仅不能有效地说明问题,同时还在大众与真相之间设置重重阻碍。

伯格的艺术写作确实展现出了文化与艺术的交融关系。他的视觉理念的核心是对于观看的重视。伯格不仅以马克思主义立场解构观看对象,同时还对观看者与观看行为进行了反思。伯格对于观看的强调与分析提醒我们关注视觉的重要性。视觉一直是人类认知中的重要组成部分,而在图像信息繁荣的今天,再次面临更多的文化与政治干涉甚至是重塑。这些问题在绘画以再现为创作目标时就已存在,在照相机出现之后得到了有力的加强。随着电视机走进千家万户,图像建构对于视觉观看的影响力达到了无与伦比的地步。战后美国的消费文化,通过电视机媒介有效地冲击着人们对于生活的态度与看法。英国的 CCCS 是最先对此视觉文化问题做出反应并展开研究的团体之一。CCCS 的理论方法与领导者的立场都是以马克思主义为主导的,他们与新左派高度关注文化问题的立场一脉相承。此处电视机所呈现出的视觉与文化问题,显然为马克思主义研究者们提供了契机。可以说新左派与 CCCS 的成立以及讨论,都是促使伯格的视觉理念成形的直接社会情境。伯格对于艺术的评论与分析也得益于艺术史的滋养,但更多的是受马克思主义艺术社会史与艺术批评写作的影响。英国艺术史写作在战后呈现出一种比较复杂的状态,既有基于本国艺术史偏于鉴赏与批评的

① Berger. J. Portraits:John Berger on artists. London;New York:Verso. 2015. pxi.
② Berger. J. Portraits:John Berger on artists. London;New York:Verso. 2015.
③ Berger. J. Portraits:John Berger on artists. London;New York:Verso. 2015. pxii.

写作基调,也有来自外籍艺术史家,如贡布里希、佩夫斯纳、安塔尔等人带来的不同的研究倾向。但在这其中马克思主义艺术史写作并不是主流,这也正如同战后马克思主义在英国的发展不尽如人意一样。战后重建使得经济发展与社会生活逐渐步入正轨,伴随着物质丰裕而来的是道德危机的加剧,美国的流行文化冲击则进一步激化了二者之间的矛盾。另外,工人运动的革命积极性在逐步稳定的社会生活中被极大地削弱了。无论是社会文化还是工人运动,都要求左派知识分子站出来对现实进行无情批判。伯格反权威的特性,在一定程度上是出于这种马克思主义者对于现实生存情境的反抗。

《肖像》与《风景》的编者汤姆·奥弗顿(Tom Overton)认为伯格的理念是一种特殊的艺术写作方式。这种写作方式包含着伯格个人的视觉经验、他对于艺术品的观点看法以及可能和读者展开的互动关系。奥弗顿也带着一种艺术史写作的企图,希望去重建伯格未完成的艺术史,因此他将伯格所谈论的艺术家按照时间发展的顺序进行排列。《肖像》中收录的论述,不仅包含了大量伯格对于艺术家作品自省式的再审视,还涵盖了伯格的行走轨迹与生活经验,正如《我们在此相遇》一书,梁文道称其采用了"地志学"的写作方式。① 詹姆斯·埃尔金斯在与伯格就绘画的本质进行探讨时,曾对伯格的看法表示出高度的认可。② 我们虽然谈论伯格的艺术批评,但是他所主张的观看和所谈论的内容显然已经超出了艺术批评的视野。伯格的艺术批评写作涉及马克思主义、文化研究、女性主义,而这些关键词恰好是新艺术史写作的重要趋向。麦克尔·鲍德文、查尔斯·哈里斯与梅尔·拉姆斯顿三人发表于1981年的《艺术史、艺术批评和阐释》,被视为表明新艺术史立场的重要文章。在这篇文章中,他们批判传统艺术史的阐释和解读的模式将艺术品所处的环境遮蔽化、神秘化了,这一论调与伯格的批判基点几乎是一致的。如果激进与批评的姿态是新艺术史写作的重要特质,正如乔纳森·哈里斯所描述的那样③,那么伯格的作品或许正提供了一种有效的尝试。伯格用他的写作向我们展示了一个马克思主义者的坚定立场,以及面对不同艺术作品时灵活而辩证的态度。这些特质无疑将帮助我们重新审视现有语境,并思考如何将马克思主义理念再次应用到艺术史、艺术批评的写作中。

① [英]约翰·伯格:《我们在此相遇》,吴莉君译,桂林:广西师范大学出版社,2009年,第246页。
② Berger J. Berger on Drawing. Cork: Occasional Press, 2005. pp105-116.
③ [英]乔纳森·哈里斯:《新艺术史:批评导论》,徐建译,南京:江苏凤凰美术出版社,2010年,第6-10页。

References
参考文献

1. 专著

[1] 约翰·伯格.观看之道[M].戴行钺,译.桂林:广西师范大学出版社,2007.

[2] 约翰·伯格.我们在此相遇[M].吴莉君,译.桂林:广西师范大学出版社,2009.

[3] 约翰·伯格.约定[M].黄华侨,译.桂林:广西师范大学出版社,2009.

[4] 约翰·伯格.抵抗的群体[M].何佩桦,译.桂林:广西师范大学出版社,2008.

[5] 约翰·伯格.毕加索的成败[M].连德诚,译.桂林:广西师范大学出版社,2007.

[6] 约翰·伯格.讲故事的人[M].翁海贞,译.桂林:广西师范大学出版社,2009.

[7] 约翰·伯格,让·摩尔.另一种讲述方式[M].沈语冰,译.桂林:广西师范大学出版社,2007.

[8] 约翰·伯格.看[M].刘惠媛,译.桂林:广西师范大学出版社,2015.

[9] 约翰·伯格.留住一切亲爱的——生存反抗欲望与爱的限时信[M].吴莉君,译.台湾:麦田出版社,2009.

[10] 约翰·伯格.另类的出口[M].何佩桦,译.台湾:麦田出版社,2006.

[11] 约翰·伯格.观看的视界[M].吴莉君,译.台湾:麦田出版社,2014.

[12] 罗杰·弗莱.视觉与设计[M].耿永强,译.北京:金城出版社,2011.

[13] 迈克尔·巴克森德尔.意图的模式[M].曹意强,严军,严善錞,译.杭州:中国美术学院出版社,1997.

[14] 里奥奈罗·文杜里.西方艺术批评史[M].迟轲,译.南京:江苏教育出版社,2005.

[15] 乔纳森·哈里斯.新艺术史批评导论[M].徐建,译.南京:江苏美术出版社,2010.

[16] 让-吕克·夏吕姆.西方现代艺术批评[M].林霄潇,吴启雯,译.北京:文化艺术出版社,2005.

[17] 肯尼斯·克拉克.艺术与文明——欧洲艺术文化史[M].易英,译.上海:东方出版中心,2001.

[18] 肯尼斯·克拉克.裸体艺术[M].吴玫,宁延明,译.海口:海南出版社,2002.

[19] 温尼·海德·米奈.艺术史的历史[M].李建群,等,译.上海:上海人民出版社,2007.

[20] 苏珊·桑塔格.论摄影[M].黄灿然,译.上海:上海译文出版社,1999.

[21] 吉尔·布兰斯顿.电影与文化的现代性[M].闻钧,韩金鹏,译.北京:北京大学出版社,2012.

[22] 理查德·豪厄尔斯.视觉文化[M].葛红兵,译.南京:译林出版社,2014.

[23] 诺曼·布列逊.视觉与绘画——注视的逻辑[M].郭杨,等,译,杭州:浙江摄影出版社,2004.

[24] 克莱门特·格林伯格.艺术与文化[M].沈语冰,译.桂林:广西师范大学出版社,2009.

[25] 列奥·施坦伯格.另类准则:直面20世纪艺术[M].沈语冰,刘凡,谷光曙,译.南京:江苏美术出版社,2011.

[26] 瓦尔特·本雅明.机械复制时代的艺术[M].李伟,郭东,译.重庆:重庆出版社,2006.

[27] 瓦尔特·本雅明.单行道[M].李士勋,译.北京:人民文学出版社,2006.

[28] 马歇尔·麦克卢汉,昆廷·菲奥里,杰罗姆·阿吉尔.媒介即按摩:麦克卢汉媒介效应一览[M].何道宽,译.北京:机械工业出版社,2016.

[29] 弗雷德里希·安托尔.弗罗伦萨绘画及其社会背景:十四和十五世纪早期[M].顾文佳,翁桢琪,等,译.武汉:长江文艺出版社,2013.

[30] 佩里·安德森.当代西方马克思主义[M].余文烈,译.北京:东方出版社,1989.

[31] 佩里·安德森.思想的谱系:西方思潮左与右[M].袁银传,曹荣湘,译.北京:社会科学文献出版社,2012.

[32] T.J.克拉克.现代生活的画像:马奈及其追随者艺术中的巴黎[M].沈语冰,诸葛沂,译.南京:江苏美术出版社,2013.

[33] 特里·伊格尔顿.瓦尔特·本雅明或走向革命的批评[M].郭国良,陆汉臻,译.北京:商务印书馆,2015.

[34] 特里·伊格尔顿.异端人物[M].刘超,陈叶,译.南京:江苏人民出版社,2014.

[35] 彼得·富勒.艺术与精神分析[M].段炼,译.成都:四川美术出版社,1988.

[36] E.H.贡布里希.艺术与错觉:图画再现的心理学研究[M].杨成凯,李本正,范景中,译.南宁:广西美术出版社,2015.

[37] 罗兰·巴尔特.明室:摄影札记[M].赵克非,译.北京:中国人民大学出版社,2011.

[38] 于贝尔·达弥施.落差:经受摄影的考验[M].董强,译.桂林:广西师范大学出版社,2016.

[39] 里斯·威尔斯.摄影批判导论[M].傅琨,左洁,译.北京:人民邮电出版社,2012.

[40] 格里塞尔达·波洛克.分殊正典:女性主义欲望与艺术史书写[M].胡桥,金影村,译.南京:江苏凤凰美术出版社,2016.

[41] 格里塞尔达·波洛克.视线与差异:阴柔气质、女性主义与艺术历史[M].陈香君,译.台湾:远流出版公司,2000.

[42] 希尔达·凡·吉尔德,海伦·维斯特杰斯特.摄影理论:历史脉络与案例分析[M].毛卫东,译.北京:中国民族摄影艺术出版社,2014.

[43] M.A.R.哈比布.文学批评史:从柏拉图到现在[M].阎嘉,译.南京:南京大学出版社,2017.

[44] 卡斯滕·哈里斯.无限与视角[M].张卜天,译.长沙:湖南科学技术出版社,2014.

[45] 罗伯特·休斯.绝对批评:关于艺术和艺术家的评论[M].欧阳昱,译.南京:南京大学出版社,2016.

[46] 约翰·B.汤普森.意识形态与现代文化[M].高铦,等,译.南京:译林出版社,2005.

[47] 曹意强.艺术史的视野——图像研究的理论、方法与意义[M].杭州:中国美术学院出版社,2007.

[48] 沈语冰.20世纪艺术批评[M].杭州:中国美术学院出版社,2003.

[49] 张敢.绘画的胜利?美国的胜利?[M].北京:文化艺术出版社,2001.

[50] 徐德林.重返伯明翰——英国文化研究的系谱学考察[M].北京:北京大学出版社,2014.

[51] 王林生.图像与观者——论约翰·伯格的艺术理论及意义[M].北京:中国文联出版社,2015.

[52] 董虹霞.西方现代艺术批评的起源:18世纪法国沙龙批评研究[M].北京:光明日报出版社,2012.

[53] 郭力昕.阅读摄影[M].杭州:浙江摄影出版社,2014.

[54] Podro M. The critical historians of art[M]. London: Yale University Press,1982.

[55] Rapael M. Proudhon,Marx,Picasso: three studies in the sociology of art[M]. London: Humanities Press,1980.

[56] Rees A L, Borzello F. The new art history[M]. London: Camden Press,1986.

[57] Dyer G. Ways of telling: the work of John Berger[M]. London: Pluto Press,1988.

[58] Berger J. A painter of our time[M]. London: Secker & Warbug,1958.

[59] Berger J. Art and revolution[M]. New York: Vintage,1998.

[60] Berger J, Mohr J. A fortunate man: the story of a country doctor [M]. New York: Vintage,1997.

[61] Berger J. Selected Essays of John Berger [M]. New York: Vintage,2003.

[62] Berger J. Meanwhile[M]. London: Drawbridge Bookes,2008.

[63] Berger J. Why look at animals[M]. London: Penguin,2009.

[64] Berger J, Mohr J. A seventh man: a book of images and words about the experience of migrant workers in Europe [M]. London: Verso,2010.

[65] Berger J. Understanding a photograph[M]. London: Penguin,2013.

[66] Berger J. Landcapes: John Berger on art[M]. London: Verso,2016.

[67] Berger J. Portraits: John Berger on artists[M]. London: Verso,2015.

[68] Kalkanis E. An analysis of John Berger's Ways of Seeing[M]. London: Macat International Ltd. ,2017.

[69] Hertel R, Malcolm D. On John Berger: telling stories[M]. Leiden: Brill Rodopi,2016.

[70] Murray C. Key writers on art: the twentieth century[M]. London: Routledge,2003.

[71] Edgar A, Sedgwick P. Cultural theory: the key thinkers [M]. London: Routledge,2002.

[72] Clark T J. Picasso and truth: from Cubism to Guernica [M]. Princeton: Princeton University Press,2013.

[73] Clark T J. Image of the people: Gustave Courber and the 1848

revolution[M]. Princeton:Princeton University Press,1982.

[74] Clark T J. The absolute bourgeois:artists and politics in France, 1848—1851[M]. London:Thames and Hudson,1973.

[75] Rubin A. Roger Fry's difficult and uncertain science:the interpretation of aesthetic perception[M]. Bern:Peter Lang,2013.

[76] Hemingway A. Marxism and the history of art:from William Morris to the New Left[M]. London:Pluto Press,2006.

[77] Pollock G,Parker R. Old mistresses:women,art and ideology[M]. London:I. B. Tauris,2013.

2. 期刊

[1] 保罗·奥弗里.新艺术史与艺术批评[C].丁亚雷,译.美术学研究(第4辑):158-167.

[2] 斯蒂芬·巴恩.新艺术史有多少革命性[J].世界美术,1998(04):64-68.

[3] T.J.克拉克.艺术创作的环境[J].新美术,1997(01):53-56.

[4] 麦克尔·鲍德文,查尔斯·哈里森,美尔·拉姆斯顿:艺术史、艺术批评和艺术阐释[J].贾春仙,译.新美术,1997(01):59-70.

[5] 沈语冰.是政治,还是美学?——T.J.克拉克的艺术社会史观[J].文艺理论研究,2012(03):12-16.

[6] 赵炎.艺术社会史与艺术批评:以巴克森德尔和T.J.克拉克为例[J].荣宝斋,2014(03):260-271.

[7] 吴琼.看的政治:约翰·伯格的观看之道[J].中国摄影家,2007(12):93-94.

[8] 郭立昕.坚定地走在进步的道路上——专访当代英国左翼艺评家约翰·伯格[J].中国摄影家,2007(12):90-92.

[9] 董德丽.真实的立场:约翰·伯格德广告图像批评[J].装饰,2014(09):131-132.

[10] 李建春.照片的语境和结构[J].湖北美术学院学报,2007(04):16-20.

[11] Robbins B. Feeling global:experience and John Berger [J]. Boundary2,1982,11:291-308.

[12] Lippincott R. One big canvas:the work of John Berger[J]. Literary

[13] Hudson M. The clerk of foresters records: John Berger, the dead, and the writing of history[J]. Rethinking History,2000,4(3):261-279.

[14] Burt J. John Berger's "why look at animals?": a close reading.[J]. World Views: Global Religion, Culture &Ecology,2005,9(2):203-218.

[15] Archer J. John Berger's anti-utopian politics of survivalism[J]. Social Alternatives,2009,28(3):24-27.

[16] Smith A. A gift for John Berger[J]. New Statesman,2015,144(5282):80-83.

[17] McCarraher E. The art of resistance[J]. Commonweal,2016,143(12):12-15.

[18] Moonie S. Historians of the future: Harold Rosenberg's critique of artforum[J]. Visual Resources,2015,31(1-2):103-115.

[19] Maughan P. I think the dead are with us.[J]. New Statesman,2015,144(5265):34-39.

[20] Marr A. What the seer saw[J]. New Statesman,2016,145(5342):44-45.

[21] Papastergiadis N. John Berger: an interview by Nikos Papastergiadis[J]. American Poetry Review,1993,22(4):9-12.

[22] Mcquire S. The public and the private: John Berger's writing on photography and memory[J]. What John Berger Saw,2000:127-140.

[23] Carrier D. Art criticism and the death of Marxism[J]. Leonard,1997,3003:241-245.

[24] Egbert D. Art critics and modern social radicalism. The Journal of Aesthetics and Art Criticism,1967,26(1):29-46.

[25] Tarantina M. Tanner and Berger: the voice off-screen. Film Quarterly(ARCHIVE),1979:32-43.

3.学位论文

[1] 吴明.重现消逝的灵光——约翰·伯格视觉艺术批评观研究[D].杭

州:浙江大学,2010.
[2] 徐德林.英国文化研究的形成与发展——以伯明翰学派为中心[D].北京:北京大学,2008.
[3] 毛巍蓉.新艺术社会史研究[D].杭州:中国美术学院,2015.
[4] 王旭.二战后英国写实艺术研究——以培根、弗洛伊德为轴[D].南京:南京师范大学,2014.
[5] Klingensmith K E. Translations of visual reality: image, language, and ethics in the photographic essay[D]. Milwaukee: University of Wisconsin-Milwaukee,2007.
[6] Harkness A W. The writings of John Berger: experience, cultural production and critical practice [D]. Edinburgh: University of Edinburgh,1989.